我读齐白石

韩羽 著

广西师范大学出版社
GUANGXI NORMAL UNIVERSITY PRESS

·桂林·

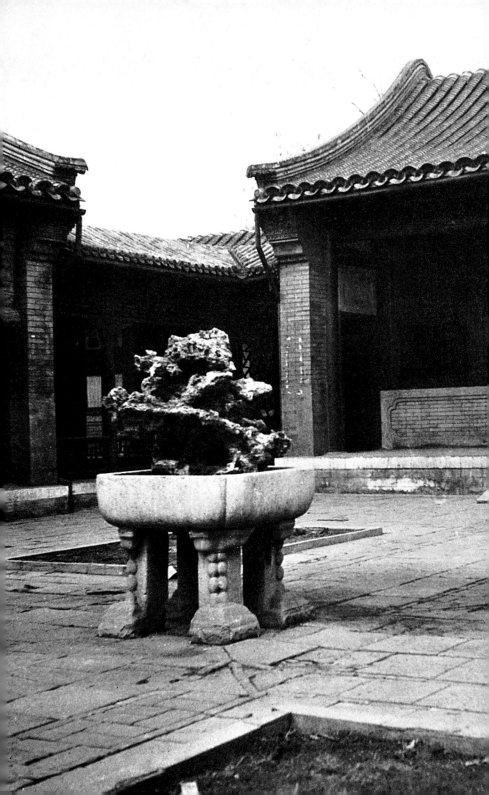

玩之不觉为倦，览之莫识其端。

北京画院以收藏齐白石作品而著名，北京画院还设有齐白石艺术国际研究中心。去年夏，得知韩羽先生读齐白石画后作50篇文，一画一文，文画相生。读之，遂被两位"九〇后"老人天真烂漫的心性所感染，我专程去石门访韩先生。

我与韩羽先生同是山东人，他聊城，而我祖籍在蓬莱。韩羽先生给人的记忆往往是漫画，走近他，才发现眼前这位老先生像是一座富藏宝藏的山。

韩羽先生是新中国成立以来第一代美术工作者，他出版过一册《读信札记》，其中记述了他与丁聪、方成、王朝闻、艾青等前辈的谈艺与交集。1980年，韩羽先生为动画片《三个和尚》设计的人物造型获首届电影金鸡奖、柏林国际电影节银熊奖；1996年《韩羽杂文自选集》获首届鲁迅文学奖。韩羽先生曾为《红楼梦》画人物、为老舍《离婚》作插图，笔简而意远，让人过目不忘。此外，韩羽先生的戏曲人物画也在纷繁的中国画坛别开生面、独树一帜。

齐白石1864年出生在湖南湘潭一个农民家庭，14岁拜周之美学雕花木工。木工之余，以残本《芥子园画谱》为师，习花鸟、人物。韩羽1931年出生于山东聊城一个农民家庭，13岁考取聊城中学，城中有光岳楼，校长填词的校歌云：莘莘学

子，济济一堂，共读光岳之下，同修武水之滨。1889年，白石老人25岁，拜胡沁园、陈少蕃为师学诗文，余事绘画。1948年，韩羽先生18岁，因布置庙会宣传画，被临清市大众教育馆馆长看中。1894年，白石老人30岁，与王仲言等七人结"龙山诗社"，被推选为社长，吟诗作画、摹刻金石。1952年，韩羽先生22岁，调至邯郸专区《农民报》任美术编辑。凡此经历、不再一一。

除却时间与空间的差异，白石老人和韩羽先生的境况有许多相同之处。他们出生于普通的农民家庭，仅凭自己的一点文心、对绘画的渴望，一步一步进入艺术殿堂，成为中国文人画的典范。为之兴叹，中华文脉之根，大好河山之胜，之所以钟灵毓秀也。

韩羽先生读白石作五十文，一则他被白石老人的艺术所打动；二则他们在绘画艺术上亦是趣味相投、一水同源。

许多年以来，有关白石老人的研究、品评、著录，浩如烟海，鲜有韩羽先生这样的画家从绘画本身切入，芥子须弥，由画理及文思，沿波寻源，剥蕉至心探究齐白石。

韩羽读白石，为我们推开了另一扇门，让我们更直接、更方便去发觉中国画之堂奥。

是为序。

2020年立冬，王明明于潜心斋

目录

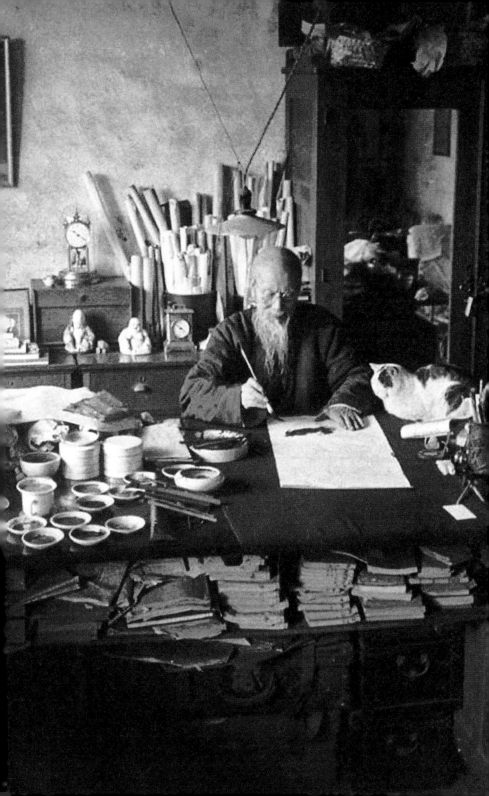

小引

齐白石的画笔，无论点向什么，那个"什么"立即妙趣横生，可亲可爱起来。比如鸡雏、青蛙、鱼鹰、小老鼠以及草间偷活的昆虫……真真与那句成语对上号了：点石成金。

"玩之不觉为倦，览之莫识其端"，是我读白石老人画作时必兴之叹。

叹之，复好奇之，横看竖看，边想边写，有冀觅其端倪；断断续续，记之如下，以莛撞钟，能耶否耶？

空壳螃蟹腿

画上的小老鼠，乐不可支，手舞足蹈（确切地说应是爪舞爪蹈）。何以如此？毫无疑义是因了嘴里叼着的那物儿。是什么物儿？看不分明。且别着急，耐心往下看，一盏灯烛，一盘螃蟹，酒壶酒杯，还有喝酒人啃过的螃蟹腿。哇哈，明白了，老鼠叼的就是螃蟹腿。螃蟹腿既已被人啃过，已是无肉的空壳儿了。这老鼠不去问津于盘中的肥硕螃蟹，叼住空壳儿却如获至宝，一看就是个没见过世面的偷嘴吃的小老鼠。这小老鼠傻得好玩不好玩？反正是我看了又笑，笑了又看。

人言作画贵在画龙点睛。既是"点睛"，就不能任意撒网到处着力，而是寸铁杀人，直中要害。白石老人一眼看准了空壳螃蟹腿，轻轻一"点"，一击而中，立即谐趣盎然。这么说未免隔靴搔痒。试再脱下"靴"看，人言作画贵有童心童趣。有童心，物物无不可亲；有童趣，则无往而不趣。"趣画"始于"趣眼"，即使空壳螃蟹腿，亦能点铁成金。这似乎言之中的了。然而趣有雅俗之分、正邪之辨，又当何以解之？

且看画幅一隅，题有"八十七岁白石老人"，亦可启人以思，年事已高，已是历尽寒暑，勘破尘嚣，"自有心胸甲天下"（白石诗）。这八字道出的消息，使我们认识到唯老人之睿智与孩童之天真合二而一的眼睛方可一眼看中那空壳螃蟹腿，也唯独如此，笔墨才庶几技进于道。

灯趣图

无年款

纸本设色

纵101厘米　横46.5厘米

刘岘旧藏

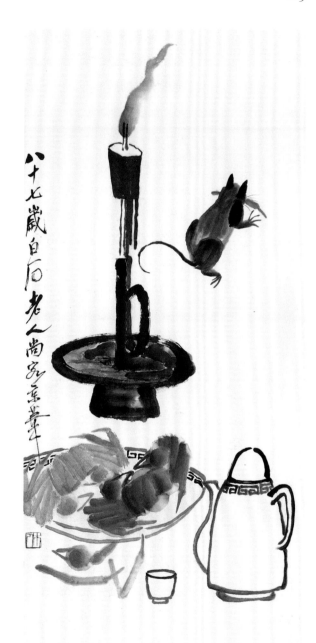

至易，而实至难

画跋四字："小鱼都来！"小儿声腔，破纸欲出。试问天下钓鱼人谁能道出这"民胞物与"纯真之语。况周颐说得好："若赤子之笑啼然，看似至易，而实至难者也。"

若问我这画里有什么，我说有钓竿和几条小鱼儿，似乎还有一位有趣的、和善的、孩子气十足的老人，不过是站在了画外头。

如果再细心看，就会发现钓竿上没有钓钩。当年姜太公钓鱼，其钓竿用的是直钩，说是"愿者上钩"，不是阴谋，是阳谋，已是可笑了。钓竿上没有钓钩，岂不更可笑。"可笑"的背后往往含有着"意思"。就说姜太公的直钩儿，就颇使骆宾王猜疑："将以钓川耶？将以钓国耶？"

而这没有钓钩的钓竿，当也颇堪玩味。

且说钓鱼，一提起钓鱼，人们往往想到的是闲情逸致、消烦解闷，庄子更说"就薮泽，处闲旷，钓鱼闲处，无为而已矣"，上升到了形而上的精神层面。这是人的看法，鱼可不这么看，鱼的看法是充满杀机，大祸临头。人和鱼斗心眼儿的绝招靠的就是钓钩，鱼最怕的也是那个钓钩。

好了，尽可放心，画上的钓竿没有钓钩，而且代替了钓钩的是鱼儿喜爱的吃物。看画看到这儿，想起了庄子的濠梁之辩："子非鱼，安知鱼之乐？""没有了钓钩，安知我不知鱼之乐。"于是再找补上一句，我在这画里还看到了人鱼相谐，其乐融融。

小鱼都来
1951年
纸本水墨
纵137.7厘米　横34.4厘米
中国美术馆藏

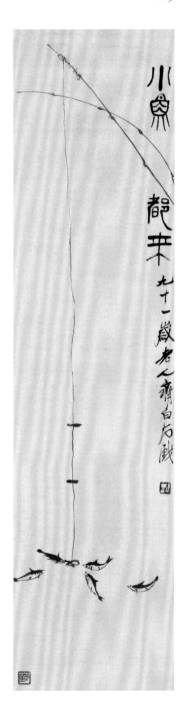

捉鬼者与小鬼，本势如水火，忽而亲密无间了。究其缘由，说大不大，说小不小。说不大，小事一桩，背上瘙痒了。说不小，是苏东坡的话，忍痛易，忍痒难。

于是"哥俩好"了，看那钟馗陶陶然之状，想是搔到了痒处。却又未必尽然，絮絮叨叨，哼哼唧唧："不在下偏搔下，不在上偏搔上。"

《搔背图》痒在钟馗的背上，搔在世人的心上，弄得世人始而笑，继而思，复而慨。真真个"张三吃了李四饱，撑得王五沿街跑"，钟馗小鬼，何其神哉！儿童之趣，老人之智，岂止《搔背图》，诸如《不倒翁》《发财图》《他日相呼》以及叼着空壳螃蟹腿的小老鼠的《灯趣图》……如谓齐白石的绘画为中国写意画之顶峰，上述画作当为顶峰之峰尖儿。

有理之事，未必有趣，有趣之事，定当有理。且再将《搔背图》对照《庄子》：

"东郭子问于庄子曰：'所谓道，恶乎在？'庄子曰：'无所不在。'东郭子曰：'期而后可。'庄子曰：'在蝼蚁。'曰：'何其下邪？'曰：'在稊稗。'曰：'何其愈下邪？'曰：'在瓦甓。'曰：'何其愈甚邪？'曰：'在屎溺。'"东郭子没再问下去，如若再问，当可代庄子答："在脊背。"何以"道"在脊背？且看陈老莲的老友周亮工的一段话："有为爬痒廋语者：上些上些，下些下些，不是不是，正是正是。予闻之捧腹，因谓人曰，此言虽戏，实可喻道。"（周亮工《书影》）不闻《搔背图》中钟馗话语："不在下偏搔下，不在上偏搔上，汝在皮毛外，焉能知我痛痒。"不自证怎得自悟，喻道之言也。

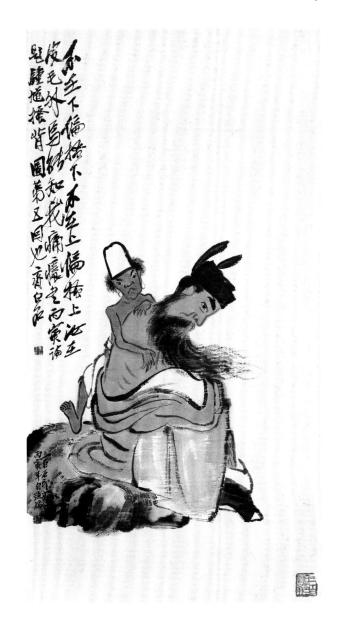

搔背图

1926年

纸本设色

纵89厘米　横47厘米

北京画院藏

郎绍君著《齐白石研究》之121页有一画，为《菖蒲蟾蜍》。蟾蜍俗名癞蛤蟆。眼角一扫，正欲翻开去，忽地发现有一条小绳儿缚住癞蛤蟆的后腿拴在菖蒲上。就是这条绳儿逗我看了又看，笑了又笑。哈哈，癞蛤蟆被"拘留"了。将一幅平庸无奇的画儿变成有趣的画儿就这么容易，只要一条绳儿就够了。

画上有跋："小园花色尽堪夸，今岁端阳节在家，却笑老夫无处躲，人皆寻我画蛤蟆。李复堂小册画本。壬子五月自喜在家，并书复堂题句。"李复堂即扬州八怪之李鱓。端午节民间有迎吉祥祛五毒习俗，因癞蛤蟆为五毒之一，所以"人皆寻我画蛤蟆"，要他画癞蛤蟆以示祛除五毒。齐白石在50岁时壬子年端午节仿李复堂画并录其诗。

画个癞蛤蟆，用小绳儿缚住它的后腿，这想法就令人莞尔。说句不敬的话，李鱓小时候定当顽皮，此时虽已"老夫"，"有虎负嵎"，岂能不再"冯妇"，拿这癞蛤蟆捉弄捉弄（反正它是五毒），虽"纸上画饼"，不亦聊以开心，自己挠痒自己笑，快何如之。又岂料，这么一画，满纸尽皆童稚之趣了。

人同此心，心同此理，心有灵犀一点通，齐白石把玩之，品味之，摹而仿之，重做一回孩子之。

"童趣"之魅力，画犹如此。

翻到《齐白石研究》271页，又一幅画，是已91岁的齐白石画的了。从这画上仍依稀可以看到

菖蒲蟾蜍

1912年

轴　纸本水墨

纵174.5厘米　横47.5厘米

辽宁省博物馆藏

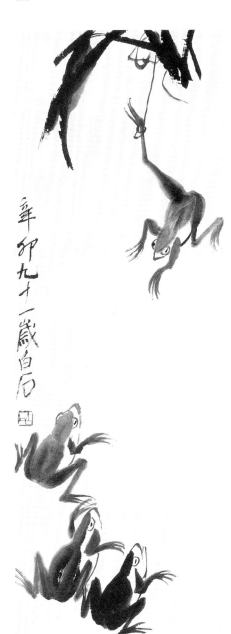

青蛙

1951年

轴　纸本水墨

纵103.3厘米　横34.3厘米

中国美术馆藏

《菖蒲蟾蜍》的影儿，只是蟾蜍变作了青蛙，小绳儿变作了水草茎儿。这一变，正像《论语》上那句话："齐一变，至于鲁，鲁一变，至于道。"

青蛙远比癞蛤蟆招人喜爱，活泼多姿，憨态可掬，小动物而兼有孩子气，在审美上稳操胜券，不待蓍龟而卜也。

倒霉的小青蛙，惊慌失措，奋力挣扎，三只同类爱莫能助徒然跃跃，一片骚动，搅乱满塘星斗。看来逆顺穷通、拼搏扰攘不只人世间也。

而将小绳儿改画成水草，则是神来之笔。试以二画相较，癞蛤蟆被小绳儿缚住，固可见出儿童顽皮之趣，却无可隐恶作剧之迹。而水草随波漂浮，缚缠住青蛙纯系巧合，阴错阳差，无为之为，"童趣"一变而为"天趣"。

人谓齐白石衰年变法，"法"何所指？变在何处？如何去变？就此二画，可窥其一丝端倪否。

"似乎"妙哉

郎绍君著《齐白石研究》，书中有一幅齐白石画的童趣盎然的《棕榈小鸡》，其文字概述是："一棵棕榈下，五只小鸡围住一只蝈蝈，小鸡似乎并不吃它，只是惊奇于它是谁，来自何方。蝈蝈伸直触须，挺着后腿，似要跳逃的样子。"读后，欣然拍案："哇哈，'所见略同'，我亦'英雄'乎。"

文中用了"似乎"二字，"似乎"者，似是而非，似非而是，不定语也。看那"五只小鸡围住一只蝈蝈"，瞪大着眼睛，以人的生活经验来判断，不是"惊奇于它是谁"的好奇心又是什么；可是小鸡有人一样的脑子、人一样的好奇心么？只有天知道。似是而非，似非而是，于是只能"似乎"了。岂料正是这"似乎"，生发出了小鸡与蝈蝈之间的戏剧性。看到蝈蝈都要"惊奇"，定当是啥都不懂的孩子，恍兮惚兮，小鸡不也有了孩子气。而这带有孩子气的小鸡，比起不是小鸡的真的孩子更逗引人，更耐人玩味。何哉？"是雨亦无奇，如雨乃可乐"也。

齐白石曾说过"作画，妙在似与不似之间"。画坛中人，人人皆知，未必人人能解，我就不敢言说"能解"。看了《棕榈小鸡》，有点开窍了，画中的五只小鸡让我们感到的"似乎"，不正是"似与不似"之妙？！

棕榈小鸡

约20世纪30年代中期

立轴　纸本水墨

纵66厘米　横34厘米

天津人民美术出版社藏

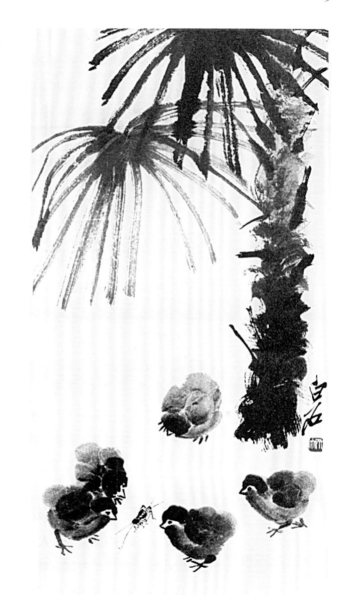

每观赏《夜读图》，就会引起我的童年回忆：

"虽然庚五（我小舅）爱牵牛，可外祖父一个劲地逼他念书。每天早晨，他总坐在堂屋的八仙桌旁，一边含着眼泪，一边'苟日新，日日新，又日新。康诰曰：作新民'。外祖父从来不让我念书，我可以自由自在地玩，看着小舅对我羡慕极了的眼光，我充满了优越感，真切地觉得：住姥姥家真好。可是小舅在'作新民'，我却没了玩伴。有时等急了，就冲着堂屋里喊：'姥爷，小舅念完了没有？'"（拙著《信马由缰》）

若说小孩喜欢读书，我不相信。我想齐白石也不信，否则，他就不画《夜读图》了。

小孩子不喜读书，最喜欢玩。每观赏《夜读图》，又总会想起古人诗词。比如"闲看儿童捉柳花"（杨万里），比如"也傍桑阴学种瓜"（范成大），比如"稚子敲针作钓钩"（杜甫），比如"最喜小儿无赖，溪头卧剥莲蓬"（辛弃疾）……你看孩子们在诗词里多么精气神，可一到了《夜读图》里就打起瞌睡来了。

提到瞌睡，想起"绘画语言"。怎样才能把抽象的"瞌睡"二字变为可视的绘画形象。"睡"字好画，画一个人闭着眼睛躺着就可以了。可"瞌睡"是不由自主地进入睡眠，这"不由自主"怎么画？《夜读图》里的孩子就碰上了这一问题。且看齐白石，他画的孩子趴伏在桌案上，一看就知是睡着了。然而这只是"睡"，而非"瞌睡"。还得想

有友人

求画人物

册子亦

四希

造稿本因

钞笔三

白石

夜读图册页

1930年

纸本设色

纵33厘米　横27厘米

王方宇旧藏

招儿，"砥砺琢磨非金也，而可以利金"，要想磨
快金属的刀，必须用非金属的磨刀石。换言之，借
他山之石以攻玉。"他山之石"，就是画在这个孩
子身旁的书本、笔、砚，尤其重要的是亮着的灯。
有了这些物件，才能表明这既不是睡觉的地方，也
不是睡觉的时候。偏偏在这儿睡着了，非"瞌睡"
而何？！

　　其实，抽象的语言变为可视的绘画形象，其间
就像隔着一层窗户纸，一捅就破，如不得法，可就
费了劲了，信乎信乎？

读齐白石的画，最快意者莫过于一惊一乍："嘿！竟然还可以这么画哩。"

比如《秋声》，个头大小一模一样的两个蛐蛐紧紧并排在一起。谁敢这么画？我连想都没想过。因为画画儿的人都知道，画中的形象最忌"重复"，如是一个样儿，就成了《祝福》里的祥林嫂叨念阿毛了。

再看鸡雏，《玉米雏鸡》中的两只小鸡不也个头大小一模一样地紧紧并排在一起。齐老先生一而再之，情有独钟乎？

实际上蛐蛐或是小鸡曾否紧紧并排在一起过？谁也没有留过心。忽然从画上看到了，能不多瞅上几眼，能不思忖思忖，作画最忌讳的"重复"，在这儿反而逗人玩味，真真吊诡也。

画画儿干什么，依我说画画就是"玩"，是尽情尽兴地"玩"，是物我两忘地"玩"，是充满了愿望与想象地"玩"。可以推想，齐老先生也是以"玩"的心态作画，比如他拿画笔引逗那蛐蛐那小鸡，靠近些，再靠近些，像一对亲密的小伙伴多好，以此愿望之小生物，赤子之心也，而"紧紧并排在一起"不亦"亲密无间"乎。

发乎笔端者，虽不是真实的事（蛐蛐、小鸡不可能有孩子一样的心思），但一定是真情的事（"紧紧并排在一起"定当意味着"亲密"）。有悖于事理，却合于情理，变无情为有情，点铁而成金，其蛐蛐、小鸡乎。

反常合道

作画有三要，直观感觉，悟对通神，表述。前两点略而不谈，只说"表述"。就《秋声》《玉米雏鸡》来看，确切地表述出了画意的恰恰是不忌生冷的无法之法。说句土话是歪打正着，说句文词是苏东坡赞柳宗元诗的一句话：反常合道。

"道"，恍兮惚兮，至玄至微，言人人殊。就"形而下"言之，不妨谓为人情世事之理。"反常"则是方循绳墨、忽越规矩。在某种特定情况下，"反常"往往更切中肯綮，更接近事物的本质。

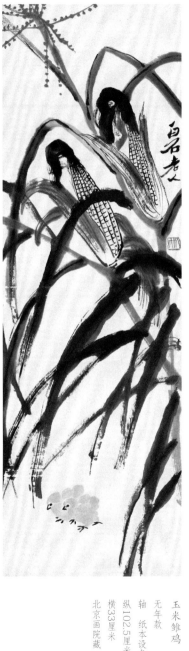

秋声
无年款
轴 纸本水墨
纵133厘米
横33厘米
北京画院藏

玉米雏鸡
无年款
轴 纸本设色
纵102.5厘米
横33厘米
北京画院藏

『背』上着笔

《随园诗话》有诗云："倚床爱就肱边枕,揽镜贪看背后山。"背后有何新奇处,卞之琳有诗:"你站在桥上看风景,看风景人在楼上看你。"这位《随园诗话》里的诗人则是:我正在看山景,同时也看正在看山景的我。

《随园诗话》又有《题背面美人图》:"美人背倚玉阑干,惆怅花容一见难。几度唤她她不转,痴心欲掉画图看。"画家趣人也,不画美人面孔,只画后背,果然吊人胃口,逗得诗人"痴心欲掉画图看"。

戏曲《活捉三郎》,阎婆惜也来了同样的一手。一出场,脸冲后,背向前,倒退了出来。可这个美人的后背,却黑白转色,大异其趣,鬼气森森,瘆煞人也。

为文也有赖于兹,朱自清写父亲,就是着笔于后背:"我看见他戴着黑布小帽,穿着黑布大马褂,深青布棉袍,蹒跚地走到铁道边,慢慢探身下去,尚不大难。可是他穿过铁道,要爬上那边月台,就不容易了。他用两手攀着上面,两脚再向上缩,他肥胖的身子向左微倾,显出努力的样子。这时我看见他的背影,我的泪很快地流下来了。我赶紧拭干了泪,怕他看见,也怕别人看见。我再向外看时,他已抱了朱红的橘子往回走了。"已是经典名篇,连标题都直书之为"背影"。

洋人也看出了"背"的丰富内涵的包蕴性,德国女画家凯绥·珂勒惠支的版画中的被两个嗷嗷待

哺的孩子绕膝牵扯的母亲，就只是一个后背。这颤抖着的背影，令人感同身受，同声一哭。

区区一后背，使人笑，使人哀，使人痴，使人惧，使人血脉偾张，不能自已。

齐白石也曾偶尔于背上着笔，不是人的背，是牛背。更确切地说，不是牛背，是牛屁股（反正是牛的后面）。之所以画牛屁股，实则是为的画牛尾巴。且细看这牛尾巴，呈S状，似乎是轻轻地愉快地在拂动着。正是这拂动，可想见出牛的悠闲。如牛会作诗，当曰："伫立柳荫下，悠然对春风。""夫风，起于青蘋之末"，画中的田园诗意，其起于牛尾巴之梢乎。

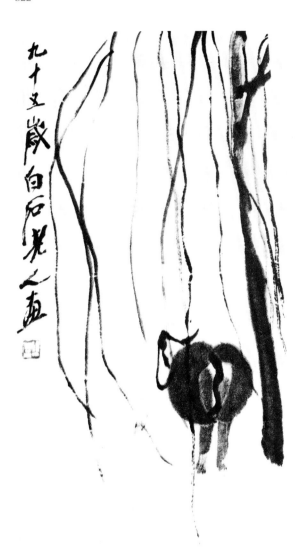

九十五歲白石老人畫

柳牛图
摘自《齐白石画选》，
人民美术出版社，
1980年5月第一版

酒、色、财、气，哪个字都不好对付。尤其"气"字，只要沾惹上它，不要说凡夫俗子，就是圣人也再难以温、良、恭、俭、让了。

请看《论语》："孺悲欲见孔子，孔子辞以疾。将命者出户，取瑟而歌，使之闻之。"

孺悲登门欲见孔子，孔子不想见他（肯定有原因），命人传话，说有病不能接待。却又把瑟取出，鼓瑟而歌，故意让孺悲听见。你看孔圣人多逗，这一招，用老百姓的话说，学会不生气，再学气死人。

齐白石也有过不舒心的事，也受过气，也斗过气。他的招数，不是"取瑟而歌"，更干脆，拿起画笔直戳："人骂我，我也骂人！"

谁没挨过骂，谁又没骂过人。挨骂归挨骂，骂人归骂人。骂了，挨了，可从没见谁公开标榜：我也骂人。"骂"字，脏兮兮，谁愿意拿屎盆子往自己头上扣？现在不能不认真想想了，"人骂我，我也骂人"这句话对不对？不敢说对，也不敢说不对。如若说对，人会说这是在教唆骂人。如说不对，人家把唾沫都吐到脸上来了，难道逆来顺受？到底应该"人骂我，我不骂人"？抑或"人不骂我，我也骂人"？画上的那个老头儿执两用中，令人想起庄子那句话："处乎材与不材之间。"

再看这老头儿，嘴里说着气话，脸上却毫无愠色，诙谐样儿令人绝倒。也许正是这诙谐样儿才显出了他的坦荡、率真，显出了他活得真真得大自在

也。也许正是这"率真",才使得他这个艺术形象生面别开,成为中国绘画史上的"矛盾的特殊性"的"这一个","前不见古人,后不见来者"。

前不久,郎绍君先生赠我一册其专著《齐白石研究》,从书中又见到了与之久违了的"人骂我,我也骂人"的那位老头儿。凡事有果就有因,沿河寻源,往事可稽,原来"人骂我,我也骂人"的缘起,始于门户之见的口水之争。且看原汁原味的"人骂我":"乡巴佬""粗野""俗气熏人""一钱不值"……咬牙之状如见,切齿之声可闻。再看原汁原味的"我也骂人":"飞谗说尽全非我""还家休听鹧鸪啼"。哇哈,是作诗哩。如谓之"骂",是炒菜放错了作料——不对味儿。寄萍堂老人生起气来比孔圣人还逗。

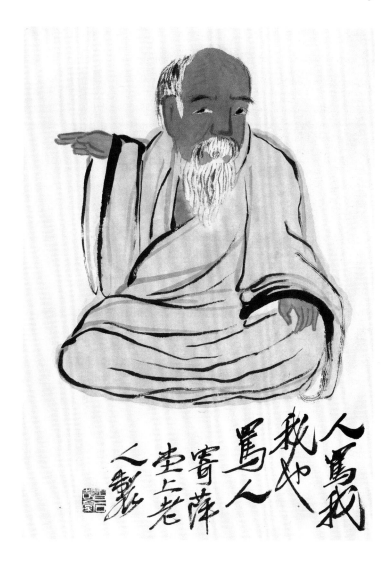

人骂我
我也骂人
寄萍堂上老人製

人骂我

我也骂人

无年款

纸本设色

纵40.5厘米

横29厘米

北京画院藏

秋水长天，谁主沉浮，是这群鸬鹚（鱼鹰）占了半壁江山。兴浪翻波，追逐嬉戏，无忧无虑像孩子，好快活也。逗得看画人也好快活也。

画中有跋："旧游所见，前甲辰，余游南昌，侍湘绮师，过樟树，于舟中所见也。"是甲辰年旧写生稿。湘绮，即王闿运。写生，古人谓之"师造化"，是以我眼观彼物而描摹之。与"师古人"不同，重在直观感觉。

以我眼观物，必然带有"我"的色彩。心中有趣，则无往而不趣；心中有忧，则无往而不忧。而"彼物"则往往像镜子，你哭它也哭，你笑它也笑。比如鸬鹚的"好快活也"，实是画者眼中的"鸬鹚好快活也"，这也就是石涛说的："余与山川（鸬鹚也不例外）神遇而迹化也。"

这画儿的好玩，实得之于画中有我。

画儿的另一好玩处，是一个个鸬鹚都是黑影儿。似是率尔挥毫，实是别具匠心。试想，江水浩渺，能不多雾，舟行匆匆，雾中观物，能不模糊，鸬鹚能不只是影儿，能不只是画其影儿。

画成影儿，在中国画的画法中，的是少见。齐白石作画，不囿于成法，不落方隅，总是能出新招儿，给人以意外、以陌生新奇之感，质以传真，吞吐有神。郑板桥论画说"画到生时是熟时"，此之谓乎。

信哉！熟能生巧，"生"也能生巧。

旧游所见

无年款

纸本设色

纵101厘米　横34厘米

保利拍卖

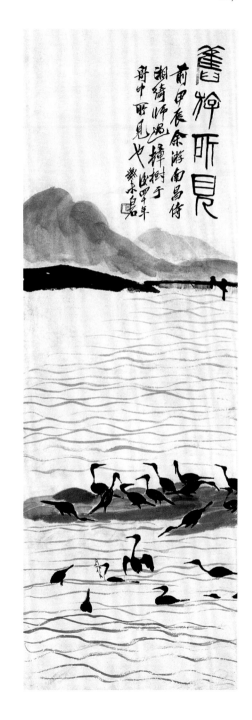

齐白石画《发财图》，图中一算盘，有跋，百数十字，皮里阳秋，耐人咀嚼。算盘何关"发财"，还要从算盘说起。

算盘，是计算工具，盘中有珠，以珠运算，又谓珠算，加减乘除，毫厘不爽。可这算盘又有点儿像似庄子说的"圣人之道"，善人得之可助以成其善，恶人得之可助以济其恶。蹚浑水，落骂名，也就难免了。于是"小算盘"往往就成了耍心眼儿占便宜者的诨名。即使无关钱财，男女情爱之间出了故障也要它来背黑锅。《冯梦龙民歌集》中的女孩子有一段话："结识私情像个算盘来，明白来往弗拨来个外人猜。姐道郎呀，我搭你上落指望直到九九八十一，罗知你除三归五就丢开。"

算盘在人们心目中就是这么个德性。

且看画跋：

"丁卯五月之初，有客至，自言求余画发财图。余曰：'发财门路太多，如何是好？'曰：'烦君姑妄言著。'余曰：'欲画赵元帅否？'曰：'非也。'余又曰：'欲画印玺衣冠之类耶？'曰：'非也。'余又曰：'刀枪绳索之类耶？'曰：'非也，算盘何如？'余曰：'善哉，欲人钱财而不施危险，乃仁具耳。'余即一挥而就，并记之。时客去后，余再画此幅，藏之箧底。三百石印富翁又题原记。"

本来不敢令人恭维的算盘，忽焉成了"乃仁具耳"（这个"仁"字乃是儒家的最高道德准则），

发财图
1927年
轴　纸本水墨
纵103.5厘米　横47厘米
北京画院藏

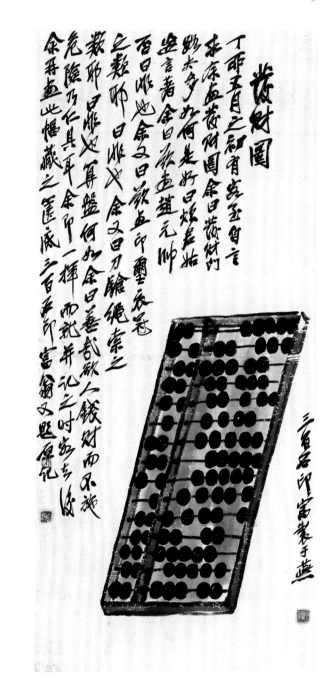

发财图

丁卯五月之初有客至自言求作发财图余曰发财门路太多如何是好曰烦居士指迷安言着余曰欲画赵元帅否曰非也余又曰欲画印玺及蟒袍玉带之类耶曰非也余又曰刀枪绳索之类耶曰非也余又曰算盘何如余曰善哉欲人钱财而不施危险乃不其平余即一挥而就并记之时客去后余将画此幅藏之箧底三百石印富翁又题原记

三百石印富翁制于燕

一百八十度的大转弯，很有点类似说相声"抖包袱"，能不令人茫然，又能不令人急于知其所以然。

打个比喻，该跋语的行文遣字，很有点近似西洋印象派绘画的涂色法。油画有两种涂色法，一是调和法，比如紫色，是将红色和蓝色糅合在一起。这样涂出的紫色，其色相是单一的、静态的。再是印象派的点彩法，将红色和蓝色相互间杂点在一起，近看仍是红色和蓝色，远观则成紫色了，这样的紫色是跳跃的、动态的。不同的涂色法，必然地会引起人们的不同感受。

刘熙载《文概》："章法不难于续而难于断。""'注坡蓦涧'，全仗缰辔在手。明断，正取暗续也。"为文的断、续之辨，不亦暗含了印象派绘画的涂色法。前面提到的那个"相声包袱"，八成也包孕于印象派绘画的涂色法和刘熙载所说的章法的断、续之辨中。

题跋中的"赵元帅""印玺衣冠""刀枪绳索""算盘"，你是你，我是我，八竿子都打不着，正如颜色的红、蓝之别，章法之"断"。然而这或红或蓝又暗含紫色因素，而章法之断、续，实乃藕断丝连，在一定条件下又可以转化。

"有客至，自言求余画发财图"，这句似乎无关紧要的话，恰如"缰辔在手"，任由驰骋。像印象派绘画涂色法，红、蓝两色相互撞击出了既不同于红色也不同于蓝色的新的色彩——紫色一样，那算盘忽焉别开生面——"乃仁具耳"了。

把算盘谓之为"乃仁具耳",既荒唐而又确切。正唯如此,才令人忍俊不禁,才逗人思摸,而且还要依照着其所暗示的方向去思摸。我思摸的结果是想起了一个笑话:"一贫士,冬天穿夹衣。有人问:'如此寒冷为何穿夹衣?'贫士答:'单衣更冷。'"

据《齐白石年表》,此画作于65岁,即公历1927年,彼时战乱频仍,官府以绳索催捐税,兵匪以刀枪搜钱财,与之相比,算盘能不"仁具"乎。

无趣之趣

瞧这《送学图》，一个是哄着逼着，一个是哭鼻抹泪。

上学好不好，看法大不同，刘备的把兄弟——红的红，黑的黑。

白石老人冷眼相觑，可这事儿一到了画上，就令人忍俊不禁了。比如我看这画儿，画上明明是两个人，看着看着成了一个人了。试想，谁没有打从孩子过过，谁又不是孩子的爹。画上孩子的爹当年不也和这孩子一样哭鼻抹泪，画上的孩子再过多年不也和画上的爹一样哄着逼着孩子上学。这哪是画儿，是镜子，让人们从中照见了自己，自己笑自己。

尤其好笑的是那孩子的两只手，一只手搂着稀罕物儿——书本，一只手擦眼抹泪，八成是他还没弄明白正是那书本是他的灾星哩。

白石老人的画笔总是既直白又含蓄，其实直白必须杂以含蓄，含蓄也必须杂以直白。因为没有直白的含蓄，令人费解；没有含蓄的直白，枯燥无味。换句话说，既一目了然，又玩味不尽。白石老人作画取材，多是生活琐事，最是普通平常，可他总能于平常中见出不平常，有如白居易的诗，"用常得奇"。

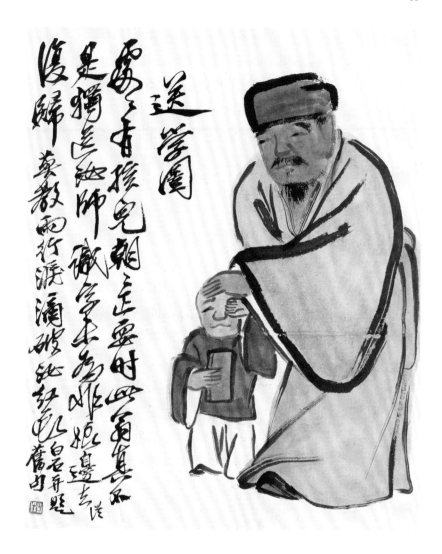

送学图（人物册页之一）

约1930年

册页　纸本水墨设色

纵33厘米　横27厘米

北京荣宝斋藏

郑家婢

白石老人画《郑家婢》。郑家婢，即汉末大儒郑玄（康成）家的婢女，典出《世说新语》：

"郑玄家奴婢皆读书。尝使一婢，不称旨，将挞之，方自陈说。玄怒，使人曳著泥中。须臾，复有一婢来，问曰：'胡为乎泥中？'答曰：'薄言往愬，逢彼之怒。'"

此段文意甚明，即章实斋"汉廷重经术，卒史亦能通六书"之谓。缘于耳濡目染，郑家婢子皆读书博学，日常对语亦皆出经入史。可《世说新语》这一轶闻，似乎榫不对卯，其愈显摆"博学"，愈流露出自己不拿自己当人看的愚昧来了。

白石老人真逗，哪把壶不开提哪把，将画笔笔尖指向了郑家婢子。也可能是为《世说新语》拾遗补阙，不再依样葫芦照本宣科画那被"曳著泥中"者，而别有所择。何以见得，且看跋语，这画中婢子竟然"自称侬是郑康成"，俨然陈胜、吴广"王侯将相宁有种乎"。芝木匠让郑家婢子舒出了一口长气。

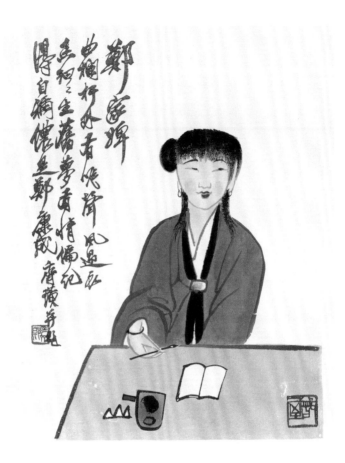

郑家婵

北京画院藏

《北京荣宝斋诗笺谱 第一卷》

1957年版

你看，"一城山色半城湖"，"半"字在这儿忽然大了起来；"半亩方塘一鉴开"，"半"字在这儿又忽然小了起来。

你再看，"云鬟半偏新睡觉"，云鬟仅只"半"偏，竟将那娇柔慵懒、睡眼惺忪的样儿活现了出来。

"犹抱琵琶半遮面"，遮住了这儿，露出了那儿，依违之间，羞涩之状，逗人想象，足够咀嚼半天的了。

元代散曲家，一眼瞅中了这个"半"字，作为曲牌，名"一半儿"。关汉卿对"一半儿"就颇感兴趣，且读其曲："多情多绪小冤家，迤逗得人来憔悴煞，说来的话先瞒过咱。怎知他，一半儿真实一半儿假。"一个"半"字，竟将那痴情人的痴劲儿忽敛忽纵摇曳生姿起来。

王维诗"山色有无中"，字里行间不见"半"字，实是仍在"半"上做文章。又"有"又"无"，不亦各占一半乎！于是山色空蒙也，天地浩渺也，兴人感慨也。

白石老人也曾就"半"字作画，《稻束小鸡》一画中就有个半拉身子的小鸡。且莫小瞧这小鸡，虽然画上已有了八九只小鸡，唯它才是这画的"画眼"（诗有"诗眼"，画也当有"画眼"）。因为恰是它的那半拉身子（另半拉身子被稻束遮住了）给了人们暗示——稻束后面可能还有小鸡。不仅使人们看到了稻束的前面，又使人们想到了稻束的后面，使画面的有限空间扩展成了画面的无限空间。

稻束小鸡

无年款

轴　纸本设色

纵133厘米　横33.5厘米

北京画院藏

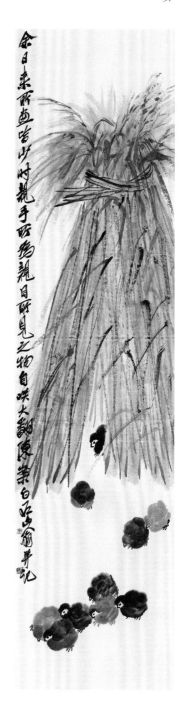

余日来所画皆少时亲手所为亲目所见之物自哂大翻陈案白石山翁并记

一看这画儿，扑哧一笑。一看画跋，又扑哧一笑。真真个"好样"的葫芦、"好样"的小虫儿也。

这葫芦如没那小虫儿，不亦千篇一律的"依样葫芦"的葫芦，可是有了小虫儿，就不能呼为"葫芦"，而要改呼为"上边有个小虫儿"的"葫芦"了。岂只说法变了，更来劲的是死物儿有了活物儿的气息，有如"颊上添毫"，顿使葫芦神采奕奕了。葫芦沾了小虫儿的光。

这小虫儿，一瞅就知是瓢虫，多见于麦熟时候。我们山东家乡人呼之为"麦黄奶奶"，背上有红色硬壳，上有黑点。这偷活于乱草丛中的小虫儿，个头只有黑豆粒那么大，小得难以引人注目，更遑论入画。

可这小虫儿机灵，懂得借别人家颜料开自家染房，它就是凭靠着葫芦大摇大摆升阶登堂进入到画中来的。

是当然的事，看画的人第一眼瞅到的必定是葫芦（个头大，又踞画幅之中心），继而方始觉察出黄色葫芦上有个小红点儿，复继而又发现那小红点儿上还有小黑点儿，下边还有小腿，憬然而悟，哇哈！还有个活物儿哩。于是这小活物儿成了人们视线的焦点，成了画儿的主角。

又是小虫儿沾了葫芦的光。

小虫儿和葫芦各适其适，两全其美。

试问：是缘于小虫儿和葫芦的阴错阳差，误打误撞？

还是白石老人的穿针引线，挥毫寄兴？

也或许是我"郢书燕说"？

花卉蔬果翎毛册（二十九开之十五）

无年款

纸本设色

纵28.5厘米　横17厘米

北京荣宝斋藏

举手之劳？

翻看《齐白石画集》，见有"丁卯春月"画的山水条幅，脑中忽焉闪出一句"二月春风似剪刀"，到底从画里看到了什么，为何想起了贺知章？

虽然苏轼说过：味摩诘之诗，诗中有画；观摩诘之画，画中有诗。似乎诗、画比邻而居，出了这家门就可进入那家门。就说这"二月春风似剪刀"的诗句吧，把它画来试试看，"二月"是时间，怎么画？"春风"是流动着的气体，怎么画？还要画出"似剪刀"的模样来，又怎么画？

白石老人举手之劳就打发了。且看画：一棵大柳树，细长的柳条尽皆顺着一个方向飞舞飘动，像似被一把梳子梳理着的长发。

这就是说，"春风"无法画，那就绕开它，转个弯儿，画被春风吹拂着的物象所呈现出的状貌。比如这株柳树的柳条儿。我就是因为看到了柳条儿的有条不紊的波浪般的飘动像似被梳齿梳理着一样，而感到了"春风"像一把无形的梳子，又继而由梳子想起了那句现成的诗，于是从诗到画给打通了。

这次翻画册，没有白翻，深深感到作画之难易，有如陆游诗，时而"山重水复疑无路"，时而"柳暗花明又一村"。关键在是否胶柱鼓瑟。即以诗中有画、画中有诗而言，固然两者间有其共通处，但也不能忽视其截然不同处。诗是语言艺术，和耳朵打交道，使人以"感"。画是视觉艺术，和眼睛打交道，给人以"见"。诗由"感"而"见"，是诗中有画，画由"见"而"感"，是画中有诗。由"感"而"见"或由"见"而"感"，是异体而同化。异体而使之同化，必当疏通从画到诗、从诗到画的交通脉络，依循其转化规律。往往在这节骨眼儿上，亡羊于歧路，鼓瑟之胶柱。

风柳

无年款

轴　纸本墨笔

纵148厘米　横59.5厘米

北京画院藏

未曾查对金圣叹说过的"不亦快哉"是否包括挖耳朵。挖耳朵，确实快哉，何以见得，看白石老人《挖耳图》便知端的。

那老汉一眼睁，一眼闭，手指捏一草茎儿伸向耳朵眼，上些上些，下些下些，不是不是，正是正是，哼哼唧唧之状，悠然自得之态，令人羡煞。

反观我辈，寝不安枕，食不知味，俯仰由人，宠辱皆惊，能不慨然而叹：这老汉活得多滋润。

看罢老汉，再往上瞅，桴鼓相应，还有题跋哩，且看题跋："此翁恶浊声，久之声气化为尘垢于耳底。如不取去，必生痛痒，能自取者，亦如巢父（应为许由）洗耳临流。"

浊声，脏话也。信口雌黄，指鸡骂狗，诮言媚语，诽谤诬蔑，怕他个鸟，阿Q"妈妈的"，五花八门，数不胜数。

此翁厌恶脏话，谓"脏话"积于耳底，久之可化为"尘垢"。

榫不对卯，"脏话"怎能化为"尘垢"？"此翁"莫非逗人玩儿？可白纸黑字却又明摆在这儿。问老汉到底是咋回事，可那老汉一门心思挖耳朵，不再吭声，意思是说，你们思摸去。

哇哈，明白了，这话虽然榫不对卯，恰好对准了"许由洗耳"的那个"洗"字。正应了《文心雕龙》中的一句话："因夸以成状。"浊声（脏话）本是声音，话出如风，看不见摸不着，将它"夸"而喻之为看得见摸得着的"尘垢"之"状"，这固然悖于事理，可正是这有悖于事理的"尘垢"，才能在情理上和"许由洗耳"的那个"洗"字相切合，使"洗"字有了可触可摸的对应物。

竹床上坐着的是老汉欤？抑许由欤？

挖耳图
1945年
轴　纸本设色
纵68厘米　横34.2厘米
香港苏富比拍卖会

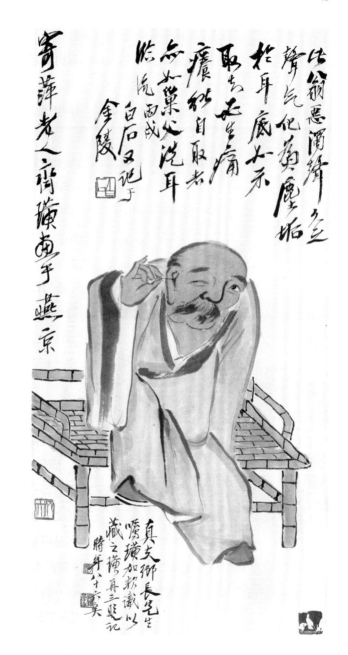

辛稼轩《沁园春》："杯汝来前，老子今朝，点检形骸。甚长年抱渴，咽如焦釜，于今喜睡，气似奔雷。汝说'刘伶，古今达者，醉后何妨死便埋'。浑如许，叹汝于知己，真少恩哉！

更凭歌舞为媒，算合作，人间鸩毒猜。况怨无大小，生于所爱，物无美恶，过则为灾。与汝成言：'勿留亟退，吾力犹能肆汝杯。'杯再拜，道'麾之即去，招亦须来。'"

综其大意，学说一遍："酒杯，老子不再放浪形骸了，要检点了。已往，捧起你玩儿命地喝，往死里喝，胡扯什么刘伶放达，醉后何妨死便埋。对酒当歌，不就是饮鸩止渴？我要逐客了，出去！快快。"多么决绝，可那酒杯似乎早已把他看透了，别看今儿"醉来还醒"，明儿当必"醒来还醉"。毕恭毕敬回道："麾之即去，招亦须来。"

谁曾见过写酒徒有这么写的，多逗。

无独有偶，从《齐白石画集》上看到了一幅《却饮图》，酒徒入画了。酒，人不招惹它，它不招惹人。不去招惹它，还能保你人模人样；若招惹它，就该活现眼了。喝必上瘾，瘾则必喝，喝而必醉，醉则必呼"没醉"，嚎哭的，傻笑的，呕吐的，撒泼的，甚而天不怕地不怕，疯狗×狼的，千姿百态，争奇斗胜。

或曰：也不全是那个样儿的，兴许还有别个样儿的哩，比如越喝越文质彬彬，越喝越温良恭让，你信么？

却饮图

摘自郎绍君：《齐白石研究》，

人民美术出版社

什么是好画儿，好画儿的标准有哪些，如把"新鲜"作为标准之一，大概不会有人反对。袁枚论诗，就持此说，说是"味尽酸咸只要鲜"。要想把画儿画得新鲜，就要画别人没有画过的，纵使别人已画过了，也要别人那样画，我偏要这样画的。换言之，就是避开老套路。按着这个思路再说酒徒，画酒徒，如若仍画嚎哭的、傻笑的，人们已司空见惯，不新鲜了。画一个文雅揖让的酒徒岂不一新耳目。或问：哪有这样的酒徒？曰：白石老人《却饮图》里的就是这样的酒徒。或曰：如是之温良恭让恰证之以还没醉哩。曰：正如是之温良恭让恰证之已醉哩。问：何以得见？请道以故。曰：且看画跋："却饮者白石，劝饮者客也。"饮酒饮得主、客身份已颠了个个儿，能谓不醉乎。

画酒徒却又是这么个画法。

《鼠子啮书图》被人窃去，白石老人复又"取纸追摹二幅"，并为之跋。

其一："余一日画鼠子闹山馆图，为乡人窃之袖去，楚失楚得，何足在怀，遂取纸快成此幅。白石并记。"

"乡人窃之"，八成知道是谁，只是不便说出。而"窃"字，是否孔乙己"窃书不能算偷"之意？恰是孔乙己将这两个字描成了一个模样儿的。"楚失楚得"则是"楚人亡弓，楚人得之"，原话是指自家人拾了自家人的东西，而今则是自家人偷了自家人的东西，"何足在怀"，言不由衷乎？

其二："一日画鼠子啮书图，为同乡人背余袖去。余自颇喜之，遂取纸追摹二幅，此第二也。时居故都西城太平桥外，白石山翁齐璜并记。"

这一次又将"窃之"删去只留"袖去"，字斟句酌，足证老人存心于厚。"袖去"者，塞在袖筒子里扬长而去也。不见京剧《群英会》之蒋干盗书乎，蒋干的勾当就是将那书信塞在袖筒子里的。然而令人思摸的是，既然如此，那就不提这把不开的壶，不写这画跋，不也就省却了咬文嚼字的麻烦？可是老人偏要写，不仅写，还一而再地写，为了一而再地写，还得一而再地画。

按说，是小事一件，不就是一张画儿么，那乡人可能作如是想，揣起偷来的画儿睡大觉去了，再也想不到被偷者却再也睡不着觉了。被偷者睡不着觉，不全为了那张画儿，而是那画儿引起的麻烦让人挠头。孟子说："人之所以异于禽兽者几希。"就是这个"几希"，使

人比禽兽活得还累。人，不只为自己活着，还要活给别人看，做给别人看，弄得任何一件小事都大费斟酌，成了烫手的山芋。

就说画儿被偷吧，怎样"做给别人看"？较真儿，到公安局报案去，那"别人"怎么"看"，可能有人会看作：不就是一张画儿么，一惊一乍，小题大做。现下更有说词了：是自我宣扬自我炒作哩。或则打掉了牙，往肚里咽，吃个哑巴亏算了。可能又有人会看作：被人偷了都不敢吭声，三脚踹不出一个屁来，改革开放这么多年了，连这点儿自我保护意识都没有。一猜一个准，那小偷更是乐不可支……试问，咋办？

白石老人是绘画大师，超凡入圣，高山仰止。可他仍活在了芸芸众生之中，仍吃五谷杂粮，仍有七情六欲，仍也须"活给别人看，做给别人看"，也当必碰到一些不能较真儿又不能不较真儿的挠头事。你看，话音刚住，"乡人"小偷凑过来了。

看似老人一而再地写画跋哩，我说老人在和小偷斗心眼儿哩。试想，画跋一旦面世，不就是广而告之？那小偷只能将偷得的画儿掖之藏之，不敢示人，不敢变卖。哪是偷了一张画儿，实是偷了一顶"小偷"帽子，偷了个烫手的山芋。

要言不烦，坦坦荡荡，君子绝交，不出恶声，伐人有序，守己有度。这口气出得"郁郁乎文哉"。

"予不屑之教诲也者，是亦教诲之而已矣"，不教之教，说不定那乡人"有耻且格"。

行笔至此，忽又嘀咕，以己之心度人之腹欤？是白石老人和小偷"过招儿"，还是我在和小偷"过招儿"？

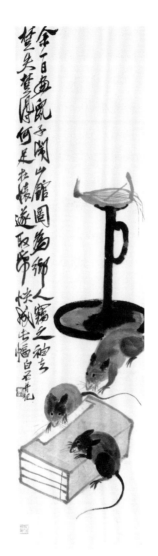

鼠子啮书图

约20世纪30年代中期

立轴　纸本水墨

纵143.7厘米　横35厘米

中国美术馆藏

鼠子闹山馆

约20世纪30年代中期

立轴　纸本水墨

纵129厘米　横33.4厘米

浙江省博物馆藏

齐白石画《谷穗螳螂》，题跋曰："借山吟馆主者齐白石居百梅祠屋时，墙角种粟，当作花看。"耐人寻味之"味"，不离文字，不在文字。文人雅士，有爱梅者，有爱莲者，有爱菊者，有爱兰者，似未闻有以谷"当作花看"者，即种谷之农民虽爱谷亦未闻有以"当作花看"者。

由此，使我想起多年前写的一篇小文：

"墙角处，枝叶掩映中一绿油油肥硕大葫芦，我们几个老头儿闲扯起来。有的说：'这多像铁拐李背着的盛仙丹的葫芦。'有的说：'《水浒传》里林冲的花枪挑着的酒葫芦就是这个样儿。'有的说：'这是齐白石的画儿上的。'有的说：'从书本上看到的，一个和尚说：葫芦腹中空空，不像人满肚子杂念，浮在水上，漂漂荡荡，无拘无束，挼着便动，捺着便转，真得大自在也。'过了两天，再去一看，葫芦没了。问种葫芦的老汉，他说：'炒菜吃了。'"

我们几个老头儿谈说葫芦，说句土话，叫闲扯淡；说句文词，叫欣赏，甚且有了点儿"审美"味儿了。只那种葫芦老汉眼中，葫芦就是葫芦，是吃物，炒菜吃了。

白石老人将谷"当作花看"，就关乎我们惯常说的"审美"了。本不是花，而"当作花看"，当必尤其有趣，趣生何处？老人没有细说，不好妄自揣摸。既然我们几个老头儿的闲扯淡也有"审美"味儿，那就再说说我们。

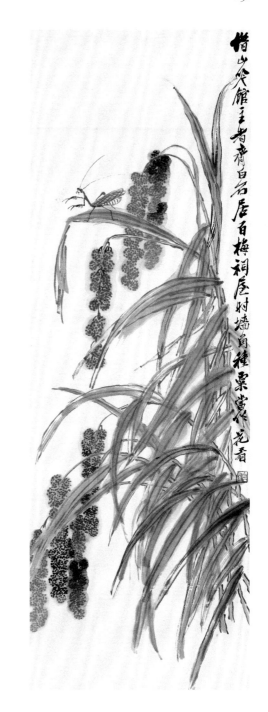

谷穗螳螂

无年款

轴　纸本设色

纵117厘米　横40.5厘米

北京画院藏

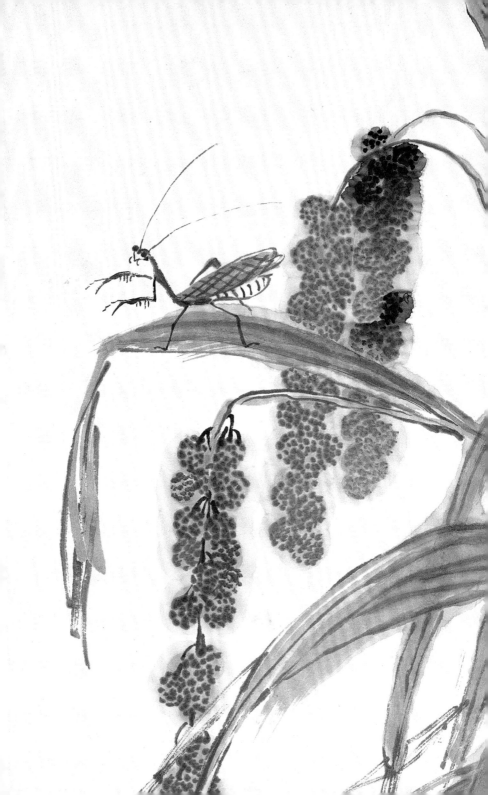

第一个老头儿，一瞅见葫芦，立即想起了记忆中的仙人铁拐李背着的盛仙丹的葫芦，于是葫芦上有了铁拐李的影儿，想当然地这葫芦似乎也就有了点儿"仙气"了。

第二个老头儿，没听说过铁拐李，却读过《水浒传》，知道火烧草料场。一瞅见这葫芦，立即想起了林冲买酒用的那葫芦，于是这葫芦上就有了林冲的影儿。尽人皆知林冲是水浒英雄，想当然地这葫芦也就有了点儿"豪气"了。

第三个老头儿，喜欢看画儿，知道齐白石画过葫芦。可惜的是他没学过绘画技法，不懂笔墨之趣，只能说出一句"这是齐白石的画儿上的"。

第四个老头儿提到的和尚，一眼瞅见了葫芦，那葫芦的"腹中空空"的"卯眼"，恰好适合了他的人生哲理的"榫头"，"真得大自在也"，想当然地这葫芦也就有了点儿"逸气"了。

这就是审美，这就是因人不同而"审"出的不同的"美"。

"美"是客观存在抑或是主观感知？苏轼有诗："若言琴上有琴声，放在匣中何不鸣？若言声在指头上，何不于君指上听？"借桑说槐，似无不可。

审美之极致，就是古人说的"神与物游""物我两忘"。白石老人的以谷"当作花看"，就是审美之极致。描述审美之极致者，辛稼轩有词曰："我见青山多妩媚，料青山，见我应如是。"

信不信？如若把这白项乌爪子下的生瓜蛋子抹去，这画儿就不会再如此耐看了。这只白项乌是鸟中翘楚，能想出吸引人眼球的招儿，不落在地上，不停在树上（这是人们已见惯了的），却飞到生瓜蛋子上，这一来，逗得人们瞅了又瞅，看了又看。何止又瞅又看，还要思摸思摸哩：这白项乌为何美滋滋的，喜形于色乐不可支？还是我解答吧，因为它捡来了个稀罕物儿。这物儿我们可不稀罕，不就是个又涩又苦的生瓜蛋子。我只想到这儿了。如若碰上个比我还爱动脑筋的人，说不定还会思摸下去，推鸟及人：难道只这白项乌才如此好笑么，看看我们人吧，一生二，二生三，于是话越说越多了，剪不断，理还乱了。

画旁还有跋哩："白石画此，留欲题句，恐不及，暂书数字。"留有余地，莫非以俟后人"郢书燕说"乎。

（见此画于河北教育出版社出版之《齐白石》一书，就鸟之形状看，应是喜鹊。标题为"白项乌鸦图"，有"白项"的乌鸦么？质之高明。）

白项乌

无年款

轴　纸本设色

纵98.5厘米　横32.5厘米

北京画院藏

韩：你说齐白石的画好，你可说出齐白石的画到底怎么个好？不说已为人评论过的，比如《蛙声十里出山泉》，比如《他日相呼》《不倒翁》……说说没被人评论过的，你见过白石老人画的一小牧童牵着一头牛的《牧牛图》么？

小友：有印象。

韩：打开手机，从网上搜搜，不是有"看图识字"一说么，咱们来个看图识"画"。

小友：搜出来了，是不是这一幅？

韩：对，就是牧童腰带上系着铃铛的这一幅。与这铃铛有关，还有他的两首诗哩，你再从网上搜搜。对，就是这两首，咱们抄下来。

小友：抄下来了。你看："祖母闻铃心始欢(璜幼时牧牛身系一铃，祖母闻铃声遂不复倚门矣)，也曾总角牧牛还。儿孙照样耕春雨，老对犁锄汗满颜。""星塘一带杏花风，黄犊出栏西复东。身上铃声慈母意，如今亦作听铃翁。"

韩：有这两首诗，就更有助于理解《牧牛图》了。静下心来，细细地看。为何要静下心来？有人说了：绘画是直观的视觉艺术。对这话你怎么理解？可不要忘了，绘画中的物象，它有"表"，也有"里"。只是"看"，很可能仅触及表皮，边"看"边"想"，才能由"表"及"里"。

小友：腰里系着铃铛，丁零，丁零，走到哪里响到哪里，好玩，有趣。

韩：的确好玩有趣。你且看那诗"身上铃声慈

母意"。

小友：噢！是他母亲给他系上的。我明白了，是为的听到铃声，以免牵挂。

韩：你说对了。我刚才不是说过图画中的物象有"表"有"里"的么，这铃铛的好玩有趣仅是其"表"，由于诗句，使你往深里看了，这铃铛实是与祖母、母亲的一颗爱心相牵连着哩，用绘画语言来说，这个铃铛也就是一颗爱心的形象化。你再继续看，看看还能看出什么。

小友(兴冲冲地)：我思摸这牧童是急着往家走哩。

韩：如若我说这牧童是刚出家门牵着牛往田野去哩，你能反驳我么？

小友：就情理讲，应是急着往家走哩，因为他知道祖母和母亲惦记着他哩。

韩：你能审之以情，判断对了。牧童正是急着往家走哩。可这"急着往家走"的"急"字，你又是如何判断出的？你能从画面上找出为你作证的依据么？

小友：牧童回头瞅牛，似乎在喊：快走，快走！

韩：你听到了那牧童的喊声了？

小友：没有。

韩：这只是你的"似乎"，不能当成确凿证据，再继续看。

小友：我再也看不出别的什么了。

韩：我且指点给你，你看那牧童的手里是什么？

祖母闻铃心始欢，璜功时牧牛

身繫一铃祖母闻铃声辄不复倚门矣也曾摠角牧牛

还忆孙随样耕　青雨老犁犁

锡汗满歉

寿棠也属题旧句

九十二岁璜

牧牛图
1952年
册页　纸本水墨
纵36厘米　横52厘米
私人藏

牧牛图
1952年
册页 纸本设色
纵36厘米 横52厘米
私人藏

小友：是牛缰绳。

韩：那缰绳是弯曲着哩，还是直着哩？

小友：是直着哩。

韩：缰绳本是柔软的绳子，怎能会直了起来？

小友：我明白了，牧童走得快，嫌牛走得慢，因而把缰绳给拽直了。这拽直了的缰绳，就是那个"急"字的形象化。

韩：看图识"画"，帮助我们看明白了这画的，一是那拽直了的缰绳，再是那铃铛。诗有"诗眼"，画有"画眼"。缰绳和铃铛就是这画的画眼。这"画眼"使我们豁然而悟，《牧牛图》实是亲情图。它较之古、今人所画的别的牧牛图更多着童心更为感人。这也正是齐白石的画有如白居易的诗，"用常得奇"，看似平平常常，却极耐人寻味。

顺便说一句，你为什么对那缰绳熟视无睹？是因为你们现在的孩子没牵过牛，怎知道缰绳还会有"故事"。生活是艺术创作的源泉，没有生活，固然画不出这样的《牧牛图》，没有生活，也读不懂这样的《牧牛图》。就是临摹，也只能惟肖，而不能惟妙，因为没有生活的体验，八成会忽略了那"画眼"。

一般的画家画花卉，比如画梅花，一拿起笔，就像战士打靶瞄靶心，盯着梅花的花瓣枝干，再也无暇旁顾了。

白石老人画花卉，不这样。比如画荷花，画着画着，笔尖忽地扫向了别处，冲着荷花映到水中的影子去了。荷花倒影能做出啥文章？别的画家恐怕连想都没想过。闲话少说，且看看齐白石的画儿。这幅画是他送给许麟庐先生的，没标画题，姑称之《荷影图》。

涂了几片红色花瓣，勾出几笔水的波纹，就是荷花倒影了，不简单乎？点了几笔带尾巴的黑点儿，就是蝌蚪了，不简单乎？可这两个"简单"凑在一起，就不简单了。岂止不简单，简直妙趣横生了。

水中的几片红色花瓣，引起了蝌蚪的好奇，这是什么玩意儿？争相游了过来。看画人一看就知道这是荷花的水中影子，蝌蚪少见多怪，当成稀罕物儿，像个什么都不懂的小孩儿，无知得多么傻，多么好玩，能不逗人莞尔一笑？

笑着笑着，忽又憬悟：谁也不会相信蝌蚪能瞧见水中的荷花倒影，可是这么一画，我们竟然相信了（实是因了我们瞧见了，才想当然地以为蝌蚪也瞧见了），我们不是傻得和蝌蚪一样好么。被画笔给捉弄了，可又乐在其中。这"乐在其中"，按艺术行当术语说，就是审美愉悦。白石老人玩的这一手，就是顾恺之的那句话：迁想妙得。

近日浏览《白石诗草》，翻来翻去，眼前一

亮，有一诗，铜山灵钟，东西相应，使我想起《荷影图》。

且抄诗来看："小院无尘人迹静，一丛花傍碧泉井。鸡儿追逐却因何，只有斜阳蛱蝶影。"

鸡儿满院子奔来跑去，原来是捕捉飞着的蛱蝶投射到地上的影子。连"蛱蝶"和"影子"都分不清，一看就是个傻鸡，却又傻得天真有趣，像个什么都不懂的小孩儿。这鸡儿与那蝌蚪何其相似乃耳。

据《齐白石年表》：该诗作于1924—1925年间，白石老人62—63岁。《荷影图》画于1952年，白石老人92岁。是否可以这么说，就那无知、天真，蝌蚪身上有着鸡儿的基因。

如再细看，诗和画也有不同处。诗中的捕捉蛱蝶影子的鸡儿，是诗人亲眼所见，是生活中的实有物。要之诗人心中有"趣"，神与物游，才有了这有趣的诗。

诗之趣，合于"事理"，合于"情理"。画之趣，悖于"事理"，合于"情理"，悖而又合，相反相成，荒唐而又可信，歪打而能正着，较之前者，更青出于蓝，盖所由出，迁想妙得也。

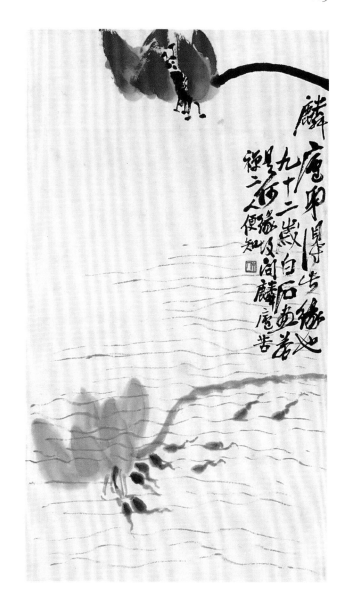

荷影图

1952年

轴 纸本设色

纵76厘米 横42厘米

私人藏

再说
蝌蚪

邓椿说："画者，文之极也。"似解，而不得甚解。近日读画，微有所窥，其然乎，其不然乎，质之高明。

一画一诗，不谋而巧合。

画为白石老人的《荷影图》。一枝荷花的水中倒影，似乎散发着清香之气，逗引得一群蝌蚪争相围拢而来。

诗见《随园诗话》，佛裔有句云："鱼亦怜侬水中影，误他争唼鬓边花。"鬓边花水中影的其色其香，也逗引得鱼儿争唼起来。

这诗中鱼与那画中蝌蚪，直是天生一对，傻得有趣。而这趣，说真不真，有悖于事理；说假不假，又合于情理。盖神与物游，"迁想"而"妙得"之。

试以此画此诗和"画者，文之极也"一语对对号。

王国维论诗词，提到"有我之境"与"无我之境"。且将此语改换一字为"有我之趣"与"无我之趣"。或者有人会说，"趣"乃人的主观认知，出之于"我"，怎能"无我"？我说，"趣"固然出之于"我"，吟诗作画也出之于"我"，"趣"与"我"如影之随形，但有显、隐之分。诗句、画幅间，"我"有时显，则为"有我之趣"，"我"有时隐，则为"无我之趣"。

有我之趣，有"人巧"，

无我之趣，见"天机"。

佛裔诗，有我之趣也，

白石画，无我之趣也。

以此诗此画证之，似可允称"画者，文之极也"。

然而邓椿此话，应相对地看（诗、画各有短长），如以另诗另画设譬，也或许"文者，画之极也"。所以刘勰说："才非短长，理自难易耳。"

说《柴笆》

二十世纪五十年代初，刚刚学画漫画，偶尔从图书室的旧画册里发现了齐白石画的《柴笆》，大呼小叫："看看，农活家什也可画成画儿哩。"老美术工作者告诉我：花鸟画家改画劳动工具是艺术为政治服务，要不怎说齐白石是人民艺术家哩。

到了六十年代，花鸟画家们"见贤思齐焉"，由"柴笆"进而镰刀、镢头、粪筐粪叉……更有意思的是有一位画了汲水辘轳，题为"田头小景"，却又在井旁画了几株月季花，想是旧情难舍。

近日，忽焉又见老相识《柴笆》，横看竖看，依稀当年的老样儿，连当年读不懂的题跋也逐句逐字寻行数墨。岂料读罢，哭笑不得，这哪是老美术工作者说的那样话儿，白石老人很直白，他画这画儿是"余欲大翻陈案，将少小时所用过之物器一一画之"，之所以画柴笆，是"儿童相聚常嬉戏，并欲争骑竹马行"。谓之"为政治服务"，不亦"不虞之誉"乎。

黄宾虹说齐白石的画"章法有奇趣"。

《柴笆》就有奇趣。说它奇，就在于俗物能登大雅。早在二十世纪三十年代初，花鸟画坛的百花丛中挤进一柄柴笆，大雅而又大俗，能不令人一惊一乍。再翻看中国绘画史，有偶乎，独一无二，无偶不亦奇乎。

柴笆，搂柴拾草，不值几个钱的贱物儿，有谁正眼瞅过它。可画中的柴笆，据画幅之冲要，顶天而立地，大气而磅礴，摧枯拉朽之势，横扫乾坤之

柴耙

无年款

轴　纸本水墨

纵133.5厘米　横33.5厘米

北京画院藏

全家火翻陳柴耙少小时眠闲过之物器一盘之椎时画此柴耙第二幅白石并记

似爪不似龙与鹰枝拖爬拦七载锺
全山村栽柴爬拓東斬者需钱七文入山
不取绿毫碧昼纱松针衡嶽
年枫葉麓山亭兄童相聚常塘氷身
骑竹馬行

概，能不令人一新耳目，能不奇乎。

柴耙，除了耙齿，就是耙柄杆儿，最是简单，最容易画，可又最难入画。试想，只一长长的耙柄就占了画幅的绝大空间，怎样布局，难道不是难题？难得棘手，不成则败，不亦险乎。然而"无限风光在险峰"，无险则无奇，"奇趣"之得，要之在于涉险而又能化险，像诸葛亮在空城城楼上唱的"险中又险显才能"。

白石老人画柴耙，允称涉险而又能化险。柴耙就器物讲，应说"简单"；从绘画讲，又应说实不"简单"。看那弹性的耙柄，硬挺的耙齿，不同部位的不同质感，在在显示出画中柴耙的"简单"中的"复杂"。表明了白石老人不仅面对复杂的事物能从"繁"中看出"简"来，所谓删繁就简；而且又能从"简"中看出"繁"来，因为任何事物，简单中都蕴含着复杂。

不能如花枝草茎或横或斜地可以任意挥毫勾勒，直撅撅地占了画幅绝大空间的柴耙柄儿，"茕茕孑立，形影相吊"。白石老人借他山之石以攻玉，以书法为构图重要因素而化解之：如耙柄左方的数行短题跋，耙柄右方的一行长题跋，以波、磔、钩、挑的书法行笔与耙柄的粗重描画两相呼应，疏密相间，奇正相寓，黑白错落，高下抗坠，或态，或势，或韵，一言以蔽之，既"落霞与孤鹜齐飞"，又"秋水共长天一色"，凡形式感中之给人以视觉愉悦者无不齐集毫端。而跋中"儿童相聚常嬉戏，并欲争骑竹马行"更与柴耙浑成一体，而使之童趣盎然。

黄宾虹说的"章法有奇趣"，不亦现下所谓"视觉冲击力"。

瞅着这幅画儿，实在顾不得再言及笔墨了。或问：评论画儿不言笔墨言什么。我说：最好的笔墨是令人感觉不到笔墨。问：那你感觉到了什么？我说：厚集其气，戛焉有声。瞅着眼前的画儿，耳朵里隐隐然似有《十面埋伏》琵琶声，几只青蛙、蝌蚪竟搅出这么大的动静。问：什么动静？我说：风樯阵马。

我让一个孩子看这画儿，他说是青蛙、蝌蚪儿。我问：它们干什么哩？他说：是游泳比赛哩，争第一哩，真个的玩儿命哩。小孩子说话，比笔啊墨啊更能触及到要害处。

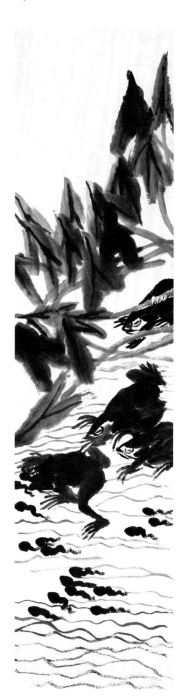

青蛙蝌蚪

无年款

轴　纸本墨笔

纵136厘米　横33.5厘米

北京画院藏

白石老人有一画，母鸡驮小鸡，无题无跋，就笔墨论，不能算作上品，但引逗我一看再看，盖其中有味，味在未必有其事，当必有其理。

先说"母鸡驮小鸡"未必有其事。小鸡雏翅不能展，爪尚无力，怎能到得母鸡背上，我没见过。抑或是母鸡有办法将小鸡雏负之于背，我也没见过。按"眼见为实"之说法，暂曰：未必有其事。

再说"母鸡驮小鸡"当必有其理。或禽或畜，也生养哺育，也有互爱，舐犊情深，乌鸦反哺。以人心度鸡之腹，母鸡必当爱雏，雏也必当爱母。示之以爱，"人"之母既能将孩儿揽之于怀，"鸡"之母也可将雏负之于背。

在这是耶非耶的节骨眼上，母鸡驮着小鸡入画而来。疑者则问，这小鸡雏是怎地到了母鸡背上的？我思摸八成是白石老人助了一臂之力，是画笔起的作用。助人为乐，确切地说应是助鸡为乐，使母鸡小鸡之爱，有如哑巴能言，得以倾吐，不亦快哉！从母鸡驮小鸡使我感觉到了比懂鸟语的公冶长更善解鸟意的老头儿的一颗心，正是这颗心，使整个画面暖烘烘起来。

这幅画把生活中的"本来如彼"的"彼"，画成了"应该如此"的"此"，说是"无中生有"固然不可，说是"现实主义与浪漫主义相结合"似也卯榫不合。不妨以他自己说的"作画，妙在似与不似之间"对对号。母鸡驮小鸡，未必有其事，不亦"不似"；母鸡驮小鸡，当必有其理，当然是"似"了。正是在这"似与不似"的间隙里，才得以作出了这妙文章。

母鸡小鸡图

无年款

镜心　纸本墨笔

纵61厘米　横25厘米

北京画院藏

一见这画，下意识里不由一句：好大一朵牡丹花。大么，如若这画儿是画在一张小纸片儿上的呢，是啊，我眼前的这画儿的复印品就只半个巴掌大。一个画画人的眼，竟给画儿蒙骗了。

这是"形式感"的魔法，白石老人那个时代还不时兴这个词儿，这无关紧要。看他将一朵牡丹花填满了大半个画面，像似电影的特写镜头。其更着意处，是牡丹花右边花朵的一部分被挤出了画外。就是这"被挤出"，暗示了人们：花朵比纸还大。

"好大一朵牡丹花"，这句式也可以读成：这朵牡丹花之所以"好"，就是因为"大"。"大"为何好，《辞源》有解释："大与太通，谓最上者也。"

论起人来，试看褒义词：大胸襟、大担当、大智慧、大公无私、大器晚成、大巧若拙、大彻大悟……孔子曰："君子不可小知而可大受也。""小知"不就是小打小闹打小算盘，"大受"不就是孟子所说的"天将降大任"的"大任"。

论人如此，论艺也不例外。有谓"羊大则美"，"美"也离不开"大"。姑妄听之，聊备一说。但可以肯定的是，艺术的审美取向脱不开对人的品格评价准则。所以况周颐论词说："作词有三要，曰重、拙、大。"所以"燕山雪花大如席"因大气包举而成为千古传诵名句。

在绘画领域中，利用"形式感"画出了不是"大的牡丹花"，而是牡丹花的"大"，在白石老人那个时代，在他的同辈、前辈画家中似乎并不多见，其得风气之先而小试牛刀乎。

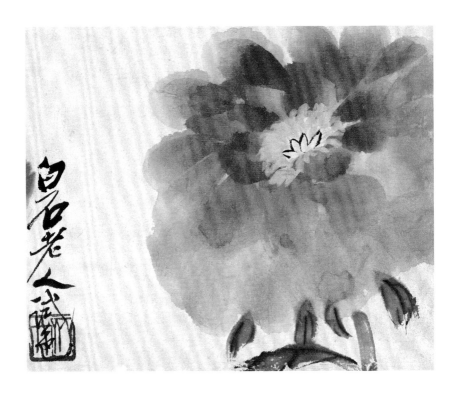

牡丹

无年款

托片

纵16.5厘米　横20.5厘米

北京画院藏

提到齐白石，就会想到"作画，妙在似与不似之间"。人人云云我亦云，数十年，仍无异于终身面墙。

"似"容易明白，就是说画得和实物一模一样。"不似"也容易明白，就是说画得和实物不一模一样。可是又说了，画得太像了不行，画得太不像了也不行。画得太不像了也不行，容易明白；画得太像了也不行，就令人一头雾水，不容易明白了。

白石老人说完这话，似乎再也没有阐述过，到底什么意思，仍似雾里看花。恰好有他一幅画稿，试窥蛛丝马迹。

这画稿上是个鸟儿，是从砖地上的白浆痕迹仿照着描摹下来的。有跋语："己未六月十八日，与门人张伯任在北京法源寺羯磨寮闲话，忽见地上砖纹有磨石印之石浆，其色白，正似此鸟，余以此纸就地上画存其草，真有天然之趣。"

以此鸟和"似与不似"对对号，若说"似"，的确是鸟。若问是什么鸟？是鸡、是鸭、是鹰、是鹊，不大好分辨，又什么都"不似"了。这就是"似与不似"。恰是这似鸟又不知是何鸟的鸟，最易于令人联想起"人"的某种身姿神态，或者说"人"的有趣的神态。

白石老人在这鸟身上写了"真有天然之趣"，然而"趣"亦多矣：雅趣、野趣、拙趣、妙趣、乐趣、恶趣、童稚趣、质朴趣……只不知白石老人所说的"天然之趣"是何趣，有一点可以肯定，是他

所熟悉所喜爱的"趣"。

或谓，画画儿，看画儿，何得如此啰嗦，答曰，人之与人与物与事，总有好、恶之分，亲、疏之别，人的眼睛也就成为本能，总希望从对象中看到自己之所喜好所熟悉所向往的东西，或者说，就是"发现自己"。观人观物如是，艺术欣赏活动尤如是，艺术欣赏者最惬意于从欣赏对象中发现自己所熟悉所喜爱所向往的东西，不如此不足以愉悦。而艺术创造者也竭尽所能将自己所熟悉所喜爱所向往的东西融入艺术作品之中，唯如此方得尽情尽兴。这是出之人的本能，饥则必食，渴则必饮，不得不然也。

如谓这"似与不似"的鸟儿是白石老人就砖地上"画存其草"，不如说这只鸟的影儿早就储存于他胸中了。偶尔相遇，撞出火花，就像《红楼梦》中的贾宝玉初见林黛玉，"这个妹妹我曾见过的"。

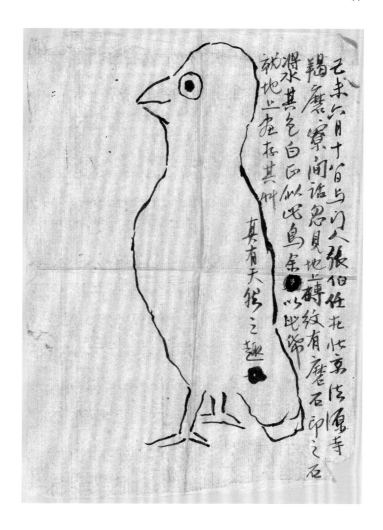

己未六月十日与门人张伯任在北京法源寺
鞠庼寮间语忽见地上砖纹有磨石印之石
将水其色白正似此鸟焉以此饰
就地上画在其神

真有天然之趣

砖纹若鸟稿
无年款
托片
纵29厘米　横21厘米
北京画院藏

《暮鸦图》有感

看《暮鸦图》，想起小时情景，那时住在小郭庄姥姥家，每到傍晚，总有大群乌鸦聒噪而来，黑压压，遮满半个天，随之又聒噪而去。大人们谓为"老鸹噪天"，这阵势已往事如烟了。忽见此图，慨然兴叹："广陵散绝久矣。"

怀旧，人之恒情，虽纸上画饼，聊胜于无，一看再看，过屠门而大嚼。

还真的咀嚼出了滋味，且说那乌鸦，粗粗一看，无非是一大片黑影儿。如再细审，就可见出千姿百态。有由远而近的，有往还盘旋的，有侧身而飞的，有俯冲直下的，有似下不下正犹豫的，有已落树上又反身往上飞的；已落树上的，有的紧挤一起，有的独自向隅。扰扰攘攘，视形类声，似闻哇哇哑哑。

这是一幅写意画，提到"写意"，总会想到"逸笔草草""大笔一挥"，齐翁也说过与此有关的话，谓"粗大笔墨之画，难得形似，纤细笔墨之画，难得神似"。此乃经验之谈，执笔稍有不慎，即形神"难得"。而"纤细笔墨"，失于"神似"，尚有"形似"。"粗大笔墨"则既失"形似"，更无"神"可"似"。难免如鲁迅所指出的"两点是眼，不知是长是圆，一画是鸟，不知是鹰是燕"了。

写意画的"粗大笔墨"有点儿像似戏台上的大花脸。比如张飞，只会大喊大叫，吹胡子瞪眼，莽汉一个，有啥看头。可是在古城、在长坂坡，他也耍心眼儿，有花花肠子，居然还将曹操给蒙了，就大有了看头。写意画的"粗大笔墨"也应像张飞一样粗中有细。齐翁《暮鸦图》中的乌鸦就是个标样。

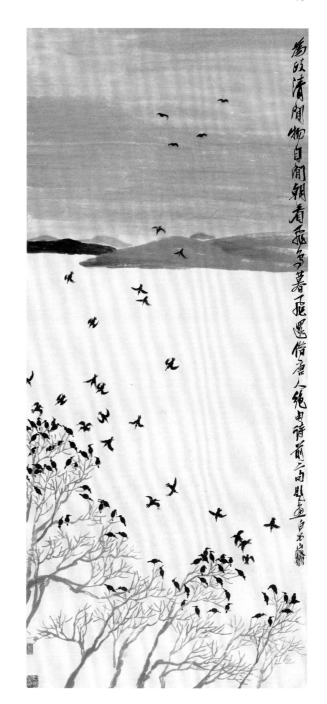

四季山水图屏之八飞鸟暮归

无年款

条屏　纸本设色

纵128厘米　横62厘米

重庆中国三峡博物馆藏

峰无语而壑有声

　　齐翁画《白菜冬笋》跋语云："曾文正公云，鸡鸭汤煮萝卜白菜，远胜满汉筵席二十四味。余谓文正公此语犹有富贵气，不若冬笋炒白菜，不借他味，满汉筵席真不如也。"

　　通篇"鸡鸭汤煮萝卜白菜""满汉筵席二十四味""冬笋炒白菜"，似是说嘴解馋，实则非也。言有此而意在彼，峰无语而壑有声，出没隐显，煞是好看。

　　鸡鸭汤、满汉筵席、白菜冬笋，实是借来用以比、兴。或比或兴者，人之精神品格心态志趣也。试读其诗："何用高官为世豪，雕虫垂老不辞劳。夜长镌印忘迟睡，晨起临池当早朝。啮到齿摇非禄俸，力能自食非民膏。"自食其力的平民百姓，只能吃白菜冬笋，满汉筵席想吃也无。为了"雕虫""镌印"，虽布衣蔬食而晏如也。揽镜顾影，能不坦然自豪乎，寄兴作跋，感于中而形于外也。

　　跋中尤其抢眼的是"不借他味"。一个"借"字，使人想到"草船借箭"，箭可以借，战船照烧，齐翁岂诸葛武侯乎。

　　"青藤雪个远凡胎，老缶衰年别有才。我欲九原为走狗，三家门下转轮来。"此固齐翁诗；"逢人耻听说荆关，宗派夸能却汗颜。自有心胸甲天下，老夫看惯桂林山。"不亦齐翁诗。"不借他味"，实乃借他家料调我家味，变别家之法作我家之画，齐翁真诸葛武侯也。

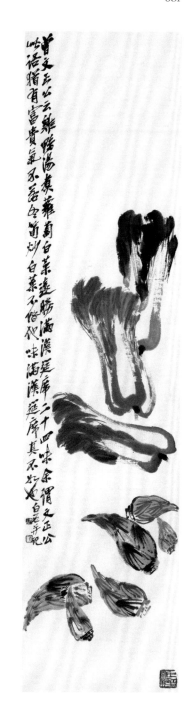

白菜冬笋

无年款

托片　纸本设色

纵136.5厘米　横33.5厘米

北京画院藏

依然瓜土桑阴

白石老人笔下，老鼠是常客，有偷吃灯盏油的，有啃书本的，也有叼着没了肉的空壳螃蟹腿当宝贝乐得一蹦一跳的。想是饿极了，人饿极了不是什么都吃么。最近在天津人民美术出版社出版的《齐白石画集》里看到了老鼠又耍新招儿——攀秤钩。这是一句民间歇后语："老鼠攀秤钩——自称自。"是说老鼠小得本没多重斤两，居然爬上秤钩自己称起自己来了，自以为了不起了。这是人的说道，老鼠当也有老鼠的说道：自己称量自己，咋的了，招谁惹谁了？忽地想起华君武的一幅漫画，找了出来，两相一比照，笑煞人也，国画乎，漫画乎。

即使像老鼠这样令人生厌的丑物，在白石老人笔下也能丑中见"趣"，不亦化腐朽为神奇乎。画出这样的画儿，谓为"精湛的绘画功力"可，谓为"善诙谐幽默"可，如再添加一句，谓为"一颗童心"不更可乎。

童心，就是孩子心态，单纯、真挚，没有成年人那一套弯弯绕的利害得失的杂念。对什么都不懂，对什么都好奇，对什么都无芥蒂，不存偏见，因而也就往往能见人所见不到处。而且最喜欢玩，一玩起来，只求娱悦，毫不计及其他，陶醉在物我两忘里，直至于痴。

这一切都表明了儿童最接近人的本真。但随着年岁的增长，涉世愈深，这"本真"也"总被雨打风吹去"。

白石老人，老天眷顾，虽然白发，依然瓜土桑阴，无往而不态出。试看《人骂我，我也骂人》的老汉，多么像《皇帝的新衣》里的那个孩子。

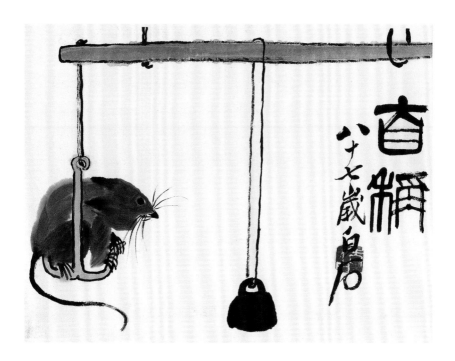

百柄

八十七岁白石

自称图
1948年
册页 纸本设色
纵26厘米 横34厘米
徐悲鸿纪念馆藏

『蛙声十里』入画图

　　"蛙声十里出山泉"是清代诗人查初白（慎行）的诗句。用"十里"修饰"蛙声"，多么有气势。一个"出"字用得太好了，使这蛙声更具有了旺盛的生命力。既状客观之景，又抒主观之情，情景交融。"稻花香里说丰年，听取蛙声一片"，好个丰饶的生机勃勃的田野景象！

　　诗是好诗，但是把这诗句画出来太难了。"十里"没法画，"蛙声"没法画。而这蛙声又是从远处的山泉里传送过来的，这流动着的声音尤其难画了，可是白石老人都画出来了。我曾琢磨齐老先生当初对着这诗句，也未必不犯难。这声音看不见摸不着，可怎么画呀？一般人，百分之九十九的就会辍笔而叹：没法画，拜拜了。齐老先生的思路是，此路不通，那就拐个弯儿，不直冲着"声音"去，转而冲着发出那声音的物件去，于是就瞄上了青蛙。可是在这诗句的特定情况中，青蛙又不能直接出现，那就冲着青蛙的儿子蝌蚪去。这就是后来理论家给总结出的"视形类声"，借助人们的不同感官的相互暗示，由蝌蚪而蛙，由蛙而声了。他画了一条正在流淌着的溪流，溪流中有几个顺流而下的小蝌蚪，蛙的声音也就随着小蝌蚪一起流淌了过来。这么难的问题，齐白石举重若轻，逸笔草草几下子给解决了。对这一切如若拿出个说道，说出个所以然，那就要理论的大块文章了。我不会写理论，说不出那么多话，我只说一句：在艺术上最美妙的审美经验，常常是由不同感官的相互暗示来完

蛙声十里出山泉

1951年

轴　纸本设色

纵127.5厘米　横33厘米

中国现代文学馆藏

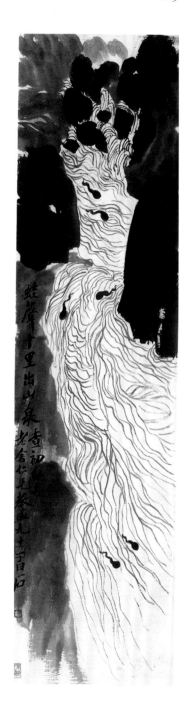

成的。

虽然查初白的诗在先，齐白石的画在后，画由诗出，却青出于蓝。这是说齐白石化抽象为具象时，从被动中变为主动，真正打通了由诗到画、异体同化的交通脉络。不但无损于诗情，更增添了笔墨之趣。能做到这一点，要凭借大智慧，智慧本身也能给人带来审美愉悦。

如果也来个贴标签，我认为《蛙声十里出山泉》倒应该算作"文人画"的样板。诗是文人写的，查初白是康熙朝进士，在有清一代诗坛中占一席之地。可按"出身论"看，齐白石是木匠，王闿运曾嘲笑他的诗是"薛蟠体"，似又不能算是"文人画"了。虽然如此，假如这幅画出现在苏轼那个时代，恐怕"诗中有画，画中有诗"八个字不一定轮到王维了。

美，总是躲躲闪闪，"藏猫儿"。若想和它照面，还需"缘分"，要看有缘无缘了。举一例，白石老人有一经典名作《蛙声十里出山泉》。"蛙声"美乎？夏夜蛙声，咯咯咯咯，聒噪人不得入睡，何以言"美"。然而，这要看听者为谁了。且看辛稼轩《西江月》："明月别枝惊鹊，清风半夜鸣蝉。稻花香里说丰年，听取蛙声一片。"辛稼轩听出"美"来了，因为他从蛙声里感到了稻花香气。"稻花香"意味着年景好，民以食为天，意味着老百姓能吃饱肚子了，岂不是天大喜事。如若辛稼轩没有这样的心思，那蛙声之"美"，就和他"藏猫儿"了。知乎知乎，那"美"不只关联着眼睛和耳朵，也关联着心态哩。

"蛙声十里出山泉"是清人查初白的诗句。查初白和辛稼轩一样，也感觉到了蛙声里的"稻花香"，发扬之，光大之，不止"一片"了。一个"十里"，一个"出"字，使蛙声更具有了旺盛的生命力而波澜壮阔、浩茫广远了。

齐白石农家出身，更能深感蛙声之"美"，又将诗词中的"蛙声"转化到绘画中来，用耳朵听的变成了用眼睛看的，异体而同化，妙哉。

这使人想到了"作画，妙在似与不似之间"，且看画中的几个小蝌蚪，在这儿是个啥角色，打个比喻，中药里有一味药，叫"药引子"，能把另一味药的药性引发出来。蝌蚪起的就是"药引子"作用，用它引逗人们联想起蛙声。明乎此，也就明白

了既不能把它画得太像，也不能画得太不像，约略像个蝌蚪样儿，方恰到好处，这不妨叫作点到为止，"点到为止"是不是和"作画，妙在似与不似之间"沾上点边儿了？！

画中物象，不等同于生活中的真实事物。生活中的事物，一旦进入画中就具有了"假定性"，换个说法，也就是合理的虚构。明乎此，也就明白了为何作画要"妙在似与不似之间"。

或曰，只要将蝌蚪"点到为止"约略像个蝌蚪样儿就能使人联想到"蛙声"了么，也不尽然。事物都是相对的，都是有条件而存在的。它还必须靠了画题"蛙声十里出山泉"的"蛙声"的暗示，以及山间溪水的急流，才能调动起欣赏者的不同感官，使之互相打通而"视形类声"。

点到为止的"止"，《大学》开篇也曾讲到过，"知止""止于至善"。用《大学》的大道理套一下作画作艺的小道理，这"至善"就是恰到好处之"处"，又看来，如要"点"到恰到好处之"处"，并非率尔挥毫就能信手拈来，不见贾岛为了和尚的那个小门儿"推"来"敲"去乎。

　　白石老人笔下的小生物，往往像似孩子，比如这幅画里的小鱼儿，欢快得活蹦乱跳，甚至有点儿做作了。道是为何？原来是为了向河岸上的小鸡表示"其奈鱼何"，用孩子话说：我不怕你！

　　小鸡不会浮水，可望而不可即，小鱼怕从何来？且看这些小鸡，毛茸茸，瞪着小眼的惊诧样儿，像极了啥都不懂啥都好奇的小孩儿，似乎听到了它们的叽叽声。"这是什么？""这是虫虫。""虫虫不是在草里的么，为什么在水里？""我不知道。""我也不知道。"其实小鸡是好奇，是小鱼误会了。可又正是由于这误会，才有了戏剧性，逗得我看了小鸡看小鱼，看了小鱼看小鸡，看了笑，笑了看。

　　这应说是"误读"，其实白石老人作画的原意并非如此。且看跋语："草野之狸，云天之鹅，水边雏鸡，其奈鱼何。"是替小鱼出一口气的。同时又似乎还有一声叹息，是白石老人的：乱兵、土匪、抢粮、绑票，老百姓东藏西躲、颠沛流离，乱世人不如太平犬，更不如这河中小鱼也。很明显，是借小鱼这"酒杯"，以浇自己心中之块垒，哀人复自哀之。而我又看又笑，当乐子了。阴错阳差，不吊诡乎，写以志之。

雏鸡小鱼
1926年
轴　纸本设色
纵142厘米　横41.5厘米
北京画院藏

蝈蝈，叫得好听，蛐蛐也叫得好听，还喜好斗，因而成了人的宠物。一旦为人所获，享受供养，但必须付出代价，终生坐牢（关进笼子或装在罐里）。蚂蚱，既不会叫，也不好斗，没人稀罕，一旦被捉，不是踩死，就是被烧烤吃了。碰上调皮捣蛋的孩子，就更生不如死，将其两眼弄瞎，然后放了，看它扑着翅子瞎飞瞎撞，哈哈大笑取乐儿。若问昆虫："人"好不好？肯定会说：不是好东西。

如若昆虫看了齐白石的画儿，当又会另作别论。

比如《剔开红焰救飞蛾》，铿锵顿挫七个字，无微不至一片心。是最直接的表白了。

《与佛有缘》，一片叶子驮一草虫，浮在水上顺水而流，似是渡河。树叶子也通佛性，人溺我溺（确切地说应是虫溺我溺），以通俗之象，生动之趣，表达出了对虫的爱心甚至佛心。

最打动人者，是他另一幅昆虫画的题跋："草间偷活。"正言若反，谈言微中。似是诙谐，逗人欲笑。咂摸咀嚼，竟眼中生雾，心中酸楚。试问喜画花卉草虫的画家和喜爱花卉草虫的读画人，谁曾想到过这四个字。独唯齐翁，为虫请命。

读胡适《齐白石年谱》，见《白石诗草自叙》，其文云："越明年戊午（1918年，白石56岁）民乱尤炽，四野烟氛，窜无出路。有戚人居紫荆山下，地甚僻，茅屋数间，幸与分居，同为偷活，犹恐人知。遂吞声草莽之中，夜宿露草之上，朝餐苍松之阴。时值炎热，赤肤汗流。绿蚁苍蝇共

与佛有缘

无年款

轴　纸本设色

纵134厘米　横34厘米

私人藏

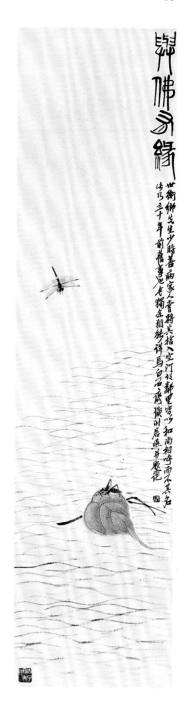

食，野狐穴鼠为邻。如是一年，骨与枯柴同瘦，所有胜于枯柴者，尚多两目，惊怖四顾，目睛莹然而能动也。"

有意思的是，文中也有"偷活"字样，其"夜宿露草之上"，不亦"草间"乎。尤有意思的是，此草虫与跋语恰是这之后的下一年己未后所作，"如是一年"里，既与"绿蚁苍蝇共食，野狐穴鼠为邻"，何独无各类昆虫相伴？切肤之感，由己及虫，怜之极，爱之深，为虫而呼：但求鼹鼠之饮河，免遭枯鱼之索肆。

《齐白石研究》一书中，见有两条幅，均为《紫藤》，并排一起。一为吴昌硕画，一为齐白石画。两位绘画大师唱起对台戏来了。既是对台戏，也就逗人看了这边看那边，看了那边看这边。

笔墨功力，难分轩轾，藐予小子，叹为观止。左看右看，唯一不同者，齐白石画中多出了两只小蜜蜂。妙哉，如无此物，怎能显出花更妍而气更香，为小蜜蜂干杯。

读了下面的文章，方发现该文作者早就有言在先了："两只小蜜蜂翩跹而至，为画面增添了无限的生机与动感，不只是自然的活力，更是画的灵魂，这些都是齐白石胜于吴昌硕的地方。"

且也絮叨几句由这两只小蜜蜂引起的感想：相比于吴昌硕，齐白石画中多出的何止两只小蜜蜂，其画笔之所触及可谓包罗万象，不避"顺口溜"之嫌，边想边写：柿子芋头、扁豆丝瓜，玉米稻谷、螃蟹鱼虾、青蛙蝌蚪、蝈蝈蚂蚱、螳螂蝼蛄、麻雀老鸹、耗子松鼠、鸡雏家鸭、墨砚灯蛾、蝉蜕灶蚂、算盘铜钱、竹筐柴筢……

齐白石有诗："五十年前作小娃，棉花为饵钓芦虾。今朝画此头全白，记得菖蒲是此花。"透出了个中消息，上述之所有入画诸物，尽皆"五十年前作小娃"时之朝夕相伴者，即如柴筢粗笨之物，也"儿童相聚常嬉戏，并欲争骑竹马行"。

古人论画有言"师古人""师造化"。"青藤雪个远凡胎，老缶衰年别有才。我欲九原为走狗，

三家门下转轮来。"齐白石对徐渭、朱耷、吴昌硕的崇敬拜服，咏之于诗，似"师古人"者。

就其绘画实践看，如上所述，入画诸物均生活中所习所见之物，亦即人所生存的自然环境物。既描摹之，必当观察体验，以研其理，又必当亲而近之，由而生趣。理因趣，其理益彰；趣因理，其趣益浓。证以其画，齐白石实是更着重于"师造化"。

就这两幅《紫藤》也可看出师法的着眼点之不同。

齐白石更多着生活气、草根气，以"趣"胜。

吴昌硕更多着书卷气、金石气，以"雅"胜。

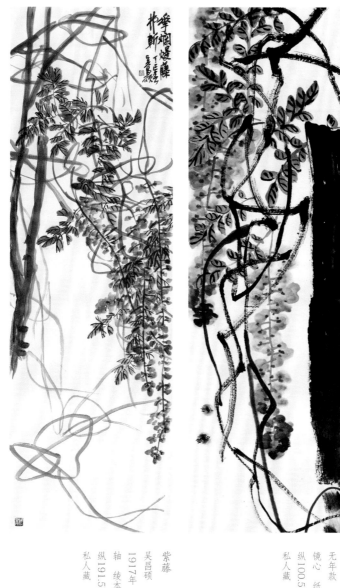

紫藤柱石
齐白石
无年款
镜心　纸本设色
纵100.5厘米　横34厘米
私人藏

紫藤
吴昌硕
1917年
轴　绫本设色
纵191.5厘米　横42.5厘米
私人藏

送我上青云

从北京画院学术丛书《捷克画家齐蒂尔研究》一书中，读到齐白石画作《木鸢上天图》。以前在国内出版物上从未见到过。一瞅画图，忍俊不禁，一放牛娃仰躺在牛背上放风筝，放牛玩耍两不耽误。继而一想，牛背上可以躺得的么。可你别忘了，这是画画儿，在这儿是画笔说了算数，不要说小孩躺在牛背上，就是牛躺在了小孩背上又有何不可，这要看你是否有本领、有手段令人口服心服了。看这放牛娃牵着风筝线仰躺在牛背上，舒服自在，优哉游哉，看画人能不艳羡，能不也想仰躺到牛背上去？谁还再去打问那牛背上到底能躺不能躺。

回头且看画，那放牛娃和牛处于画幅最下部的小桥上，那风筝已上升到了画幅顶端，就是说直上青云了。看那放牛娃昂首向天，八成是他那颗心也跟着风筝直上青云了。猜我想起了谁，想起了王勃，想起了他那肃然凛然一唱三叹的"老当益壮，宁知白首之心，穷且益坚，不坠青云之志"，这放牛娃的"志"，还有点儿"不坠青云"哩。

木鸢上天图

无年款

轴　纸本设色

纵136.6厘米　横38厘米

布拉格国立美术馆藏

为小鱼干杯

齐翁有一画，姑名为"小鱼排队"。小孩子喜欢玩耍，小鱼也喜欢玩耍，排成一队像当兵的样儿，"一二一，齐步走"。玩兴正浓，其乐陶陶，你瞧，又一条小鱼急匆匆凑拢来了。始而笑小鱼，继而笑齐翁，笑着笑着，忽然憬悟，何谓"物我两忘"？这就是"物我两忘"。小鱼是我欤，我是小鱼欤，此情此状，不亦童趣欤。既不有意为之，无意又不能为之，是齐翁与小鱼神遇而迹化的结果。而欣赏者也忘乎所以，像濠梁之上的庄子一样，"知鱼之乐"起来。

画中的荷叶、小鱼，逸笔草草，率尔挥毫，谓为小孩儿涂鸦，亦无不可（知乎知乎，却又正妙在恰恰像似小孩儿涂鸦）。

《蕙风词话》论词有言："若赤子之笑啼然，看似至易，而实至难者也。"我谓"小鱼排队"亦犹"赤子之笑啼然，看似至易，而实至难者也"。

其难何在？就近取譬，且读齐翁诗：

"痛除劳苦偷余生，一物毋容胸次横。孤枕早醒犹好事，百零八下数钟声。"这是齐翁自述。反观我辈，为诸多琐事牵累，"巧者劳而知者忧"，百物横胸，自顾不暇，哪有这自得其乐的闲适心情去数钟声，更遑论小鱼排队。

"儿童相聚常嬉戏，并欲争骑竹马行。"这是齐翁题《柴耙》的画跋，也是童年的夫子自道。将柴耙当马骑，把死物当活物，不亦痴乎，其中却有乐趣，是痴中取乐，愈痴愈乐。孩子们玩起来，不

荷叶小鱼

1948年

镜心　纸本设色

纵99厘米　横33厘米

北京画院藏

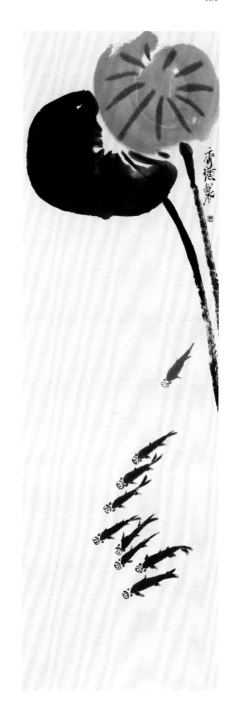

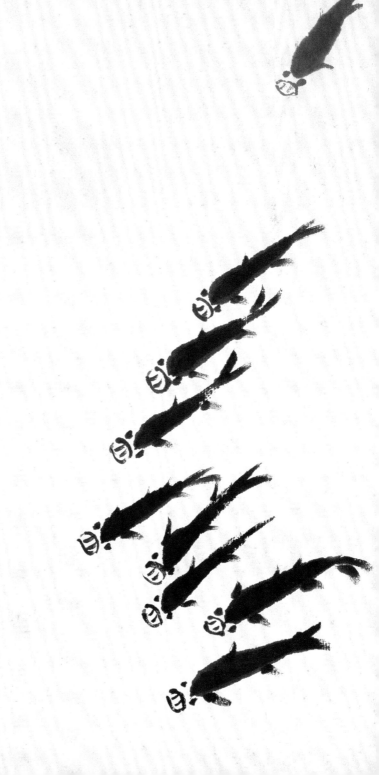

问痴不痴，但看乐不乐。而我辈成年人，不问乐不乐，但看痴不痴。这么一来，可就玩儿完了，甭想再让小鱼排队了。

"客来索画语难通，目既蒙眬耳又聋。一瞬未终年七十，种瓜犹作是儿童。"已是老翁了，犹不减"也傍桑阴学种瓜"的小孩儿嬉戏天性。返老还童欤，天真永葆欤，无此老天垂幸，小鱼欲想排队，不亦"难于上青天"乎。

小鱼得齐翁为之写照，幸哉。

非临摹所能到也

一块石头，两棵白菜，几株庄稼秆儿，经画笔一摆弄，竟有"颊上添毫"之妙。

比如我，瞅着瞅着，直想一步跨入画中，坐到那石头上，作《红楼梦》中贾政之状，笑曰："未免勾引起我归农之意。"

所以有此魅力，是由于画中的疏朗恬淡的意境，而且是原汁原味的农家本色。再说直白些，就是诗意。白菜、庄稼秆儿也有了诗意，不亦趣乎。趣从何来，只能问齐翁了。齐翁另一画中曾有一跋："借山吟馆主者齐白石，居百梅祠屋时，墙角种粟，当作花看。"既能将粟当作花，又何尝不可拿白菜玩其趣，甚而借"春雨梨花"流其泪。

"春雨梨花"见《白石诗草自叙》："己未，吾年将六十矣，乘清乡军之隙，仍遁京华。临行时之愁苦，家人外，为予垂泪者，尚有春雨梨花。"中情所激，脱口而出，白傅也当必为之击节。

这画上也有一跋："老萍近年画法，胸中去尽前人科臼，余于家山虽私淑有人，非临摹不（似应为'所'）能到也。"看来他对这画颇为得意，谓为"非临摹所能到也"。可是"非临摹所能到也"的得意之笔是指的什么，他没说，我试揣测其意，八成是指庄稼气、菜根气、书卷气三者浑融一体，大俗而又大雅的境界。此境界，"非临摹所能到也"。

白菜

无年款

轴　纸本设色

纵137厘米　横33.5厘米

北京画院藏

本色示人

读刘二刚先生《本色》一文，见有如下几句话：

"他卖画明码告示，'卖画不论交情，君子有耻，请照润格出钱'，直来直去。最耿直的是他还把'告示'贴在大门上，'画不卖与官家，窃恐不祥。从来官不入民家，官入民家，主人不利'。"二刚谓此为农民本色，说得好。

又"'文化大革命'期间批判他，画他的漫画裤腰上总是挂着一大串钥匙。"知乎知乎，这恰恰证明了老人一身清白，无把柄可抓，只好冲向他裤腰带上挂的钥匙去了。

偶尔忆及两件小事。

黄苗子先生指着墙上挂着的白石老人画的《虾》笑对我说："这是白捡来的。有一次去齐老家里，正要进门，邮递员骑自行车送信来了，我顺便接了信捎给老人。想是'乡音无伴苦思归'了，见是湖南老家的来信，欣喜得不知所以，顺手把刚画好了的《虾》递了过来：'送给你。'从天上掉下来了个馅饼。"人言白石老人齐齿小气，未必然也。

钟灵兄对我说，他是齐白石的最后一个弟子。

我问：磕头了么？

他说：磕了。

我问：给了你张画儿？

他说：只给了我一本画册。

我说：你若是带去一封湖南家信就好了。

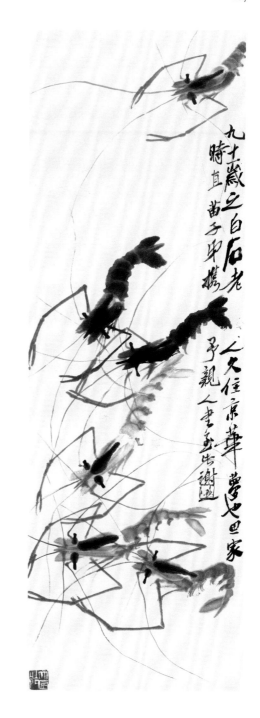

虾

1951年

轴　纸本水墨

纵101.5厘米　横34.2厘米

中国嘉德国际拍卖有限公司

谁
能
忍
住
不
笑

　　白石老人画了个秃顶老头儿，题写"也应歇歇"。想是刚刚说了这话，老头儿乜斜着眼儿，遮着脸儿，将身子紧紧地抱成团儿，似乎要歇歇了。既然想歇歇了，那就躺下歇着去吧，却绷着劲作出要歇歇的架势，这做作，揭了他的老底，一家子老小要吃要喝哩，"歇歇"不得也。苦着脸子装笑脸，逗人玩儿哩。逗谁玩？谁瞅他，他就逗谁。不信你瞅瞅他，看是不是逗你哩。

　　这个秃顶老头儿令我想起了戏曲，《牡丹亭》里的小姐表示有意往花园里走走时，正投合了丫环春香心愿，春香兴奋难捺，忘乎所以，冲台下观众瞟了一眼抿嘴一笑，而观众也报之一笑，却都忘了一个是在戏台上，一个是在戏台下。

　　白石老人画的秃顶老头儿的眼神颇似那春香，也忘乎所以，冲向了看画人。

　　"忘乎所以"用在"情"上，就是忘情，忘情不亦痴乎。痴者，冒傻气也。清人张潮说："情必近于痴而始真。""傻"得有趣，"真"得动人，何分台上台下、画里画外。

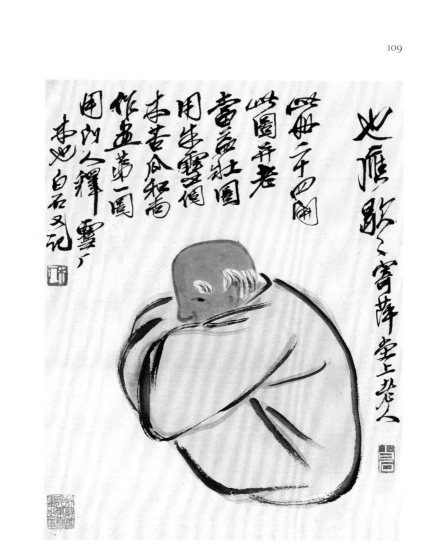

也应歇歇（人物册页之五）

约1930年

册页　纸本水墨设色

纵33厘米　横27厘米

北京荣宝斋藏

再看《何妨醉倒》，仍是那个秃顶老头儿。这回不再"歇歇"了，而是喝了个"醉倒"。醉到什么样儿，《文心雕龙》谓"文辞所被，夸饰恒存"，无论或文或艺，要在夸张。看那扑在小儿肩上的秃顶老头儿，能把人笑死。

就说"醉倒"吧，如用言语表述：头重脚轻了，天旋地转了，嘴连话都说不成串了，胳膊不是胳膊腿不是腿了，哪儿都不听使唤了……

白石老人弯道超车，在那秃顶老头儿的脑袋下面，就只画了个空衣服壳儿。

何妨醉倒人物笺

北京画院藏

《北平笺谱》（复刻版）

1958年

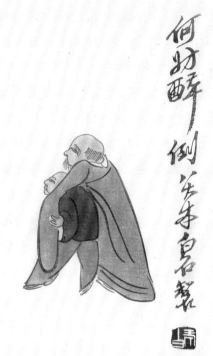

小鸡雏

不倒翁

提到齐白石的讽喻人世丑恶现象的画作，总要想起《不倒翁》《他日相呼》。这两画之所以成为经典，画跋起了重要作用。

中国画，文、画互动，桴鼓相应，用《阿房宫赋》中两句话形状之最为得当：各抱地势，钩心斗角。

看那《不倒翁》诗："乌纱白扇俨然官，不倒原来泥半团。将汝忽然来打破，通身何处有心肝？"

再看画上那小丑的俨然如官样儿。

一实一虚，相得益彰，诗里没有的，画上有了；画上没有的，诗里有了。双管齐下，丑上加丑，极尽其丑。

再看，两小鸡互争一小虫，只因加写了四个字"他日相呼"，立即风生水起，由目前的因吃而"相争"，推想及以往的"相呼"而相亲，只见眼前之"利"，而忘以往之"义"。两只小小鸡雏，竟能兴人一慨，"人之所以异于禽兽者几希"，是画小鸡欤？抑画人欤？人言齐白石画作多为小品，小品"小"欤？小中见大。

又絮叨起这两幅画，实因别有话题。就讽喻人世间丑恶现象看，就题跋起的重要作用看，固然两画相同，是否还同中有异？其异在何处？

依我看，两画确有不同处，甚且大不同，杜撰个说词：一个是"以丑对丑"，一个是"以美对丑"。

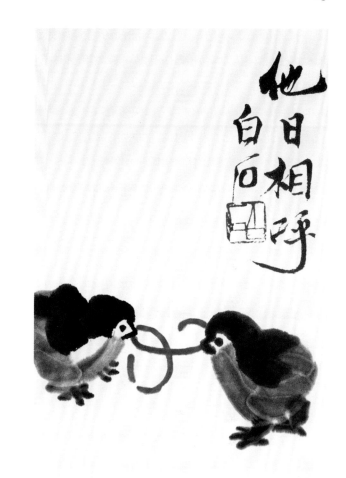

他日相呼

无年款

册页　纸本设色

纵28.5厘米　横17.5厘米

北京荣宝斋藏

《不倒翁》不妨说是"以丑对丑"。画中的形象是小丑，诗是将那小丑剥皮剔骨，使之愈见其丑。

《他日相呼》不妨说是"以美对丑"，小鸡雏毛茸茸像个圆球儿，两只小眼一小嘴，活泼幼稚，能不美乎。可是它们正在干丑事——争吃。

试问，如彼如此的如是两画，对人心理影响能否一样？

我且现身说法：看到《不倒翁》，扑哧一笑，都没心肝，却又都装得像是有心有肝，以不倒翁喻赃官，何其确切乃耳。骂得痛快，笑得痛快，但是骂过了，笑过了，剩下了的只是厌恶。

而《他日相呼》中的小鸡雏，人之宠物，可这宠物正在干丑事——争吃。能不令人兴"卿本佳人，奈何做贼"之憾，憾则必惜，惜则必怜，这"怜"不亦佛家之佛心，儒家之仁人之心。

"以丑对丑"和"以美对丑"，一字之差，对人心理之影响竟有如天壤。试将其以"审美"考量，应是不同层次了。《他日相呼》，上上品也。

不倒翁稿

1922年

托片　纸本墨笔

纵51厘米　横30.5厘米

北京画院藏

欣赏绘画作品，固然有如《红楼梦》中贾宝玉初见林黛玉之一见倾心者，也往往有如《孟子》中校人和子产对语，始则"圉圉焉"，继而"洋洋焉"，复继而"得其所哉"者。

我且说我：白石老人有一无题斗方，始见时，一愣怔，继而憬悟，是咸鸡蛋。老百姓家都腌咸鸡蛋，俗物也。谁见有中国画中将咸鸡蛋入画的，似乎没有。看惯了不将咸鸡蛋入画的中国画，突然见到了将咸鸡蛋入画的中国画，能习惯么，当然不大习惯，于是"圉圉焉"。接着，又会冒出另个想法，谁都没想到画这个，他想到了，务去陈言，独出心裁，能说错么，且赏之品之，又于是不再"圉圉焉"了，开始"洋洋焉"。

一个盘子，两瓣儿咸鸡蛋，几笔行草。稍事勾勒，不藉粉泽，既有巴人之趣，又得阳春之雅，大手笔也。畅然爽然，如对春风，"得其所哉，得其所哉"。

盘子里除了两瓣儿咸鸡蛋，还有两个小虫儿。这虫儿给画面带来了活的气息。有文章说，这是蟋蟀。蟋蟀在这种情状中出现，不伦不类。白石老人有言"不似则欺世"，能如是之粗心？我且对这小虫儿唠叨几句。有一种小虫儿和蟋蟀一个样。我老家是山东聊城，小时在农村常见，每到冬季，在灶屋里吃饭时，在锅台上，在盆碗旁，总有这样的小虫儿蹿来蹿去，土名"素曲儿"（仿其音）。白石老人也曾生活在湖南农村，想是灶屋里也有这样的小虫儿，这小虫儿爬到盘子里也就不足为怪了。

这小品，似是简单。善画而不善书者，画不了。善书而不善画者，更画不了。善画而又善书者，未必画得了。善画善书善篆刻而又善悟者，庶几画得了。信乎，抑不信乎。

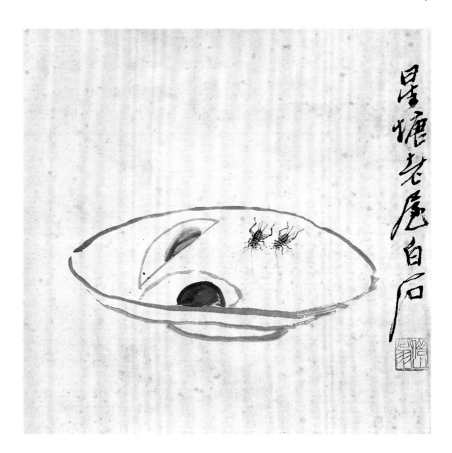

星塘老屋白石

案头清供

无年款

镜心　纸本设色

纵34厘米　横36厘米

私人藏

"欧阳子方夜读书，闻有声自西南来者，悚然而听之，曰：'异哉！'初淅沥以潇飒，忽奔腾而砰湃，如波涛夜惊，风雨骤至。其触于物也，鏦鏦铮铮，金铁皆鸣；又如赴敌之兵，衔枚疾走，不闻号令，但闻人马之行声。予谓童子：'此何声也？汝出视之。'童子曰：'星月皎洁，明河在天，四无人声，声在树间。'"（欧阳修《秋声赋》）

好一派壮气也。

也曾为此反复思索，这"声在树间"的秋声，怎的竟化成了"人马之行声"。如谓缘在秋声，怎的我听不出？如谓与秋声无涉，欧公又据何而知？后来终于有些明白了，《诗概》谓陶渊明诗："'吾亦爱吾庐'，我亦具物之情也；'良苗亦怀新'，物亦具我之情也。"这"赴敌之兵"的"人马之行声"，是物与我的"神遇而迹化"。

想起《秋声赋》，是缘于齐白石的《秋荷》。

看那残荷枯干，各据地势，张脉偾兴，纵横交错，旁逸斜出。隐隐然铿锵顿挫，如铁戟强弩蓄势待发。万类霜天竞自由，好一派壮气也。

这是笔势墨痕构成的形式感，使视觉、听觉相打通而形成的错觉，是由不同感官相互暗示而获得的心醉神迷的审美享受。

这残荷呈现出的姿态，与"出淤泥而不染，濯清涟而不妖"大异其趣，各臻其美。仍是《诗概》谓陶渊明诗："'吾亦爱吾庐'，我亦具物之情也；'良苗亦怀新'，物亦具我之情也。""为余垂泪者，尚有春雨梨花"，是白石老人的善感与秋塘残荷的"神遇而迹化"。

红荷
1951年
轴　纸本设色
纵133厘米　横60厘米
中国美术馆藏

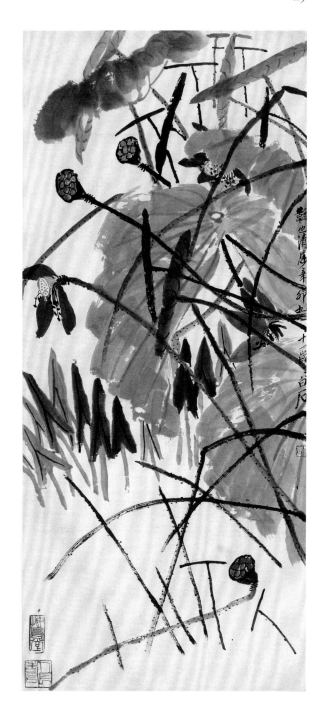

蚌病成珠

　　浏览《齐白石研究》，见一图，图中的两个鸟儿一下子把我吸引住了。是什么鸟？我没见过，看那神态，我却熟悉，紧靠一起相向而立，像是在说悄悄话儿。鸟儿也说悄悄话，真逗。

　　下边有文章，看看是何说法：

　　"齐白石晚年变法之后从画面的对象来看，八哥、喜鹊、绶带鸟和蝴蝶这几种动物（不是动物，是飞禽昆虫）是齐白石画梅花最常见的搭配选择，它们都象征着美好的传统元素。1943年的《梅花石头绶带鸟图》，将'梅''绶'谐音使用，再配之墨石以为'坚固'之意，题款直书'眉寿坚固'四字。《诗经·豳风》中《七月》篇有'为此春酒，以介眉寿'之句。'眉寿'意谓人年老时，眉中会长出几根特别长的毫毛，为长寿的象征。""所以本画中的含义是眉寿得以坚固则能永享无穷福气之意。这种将吉祥祝福的寓意，通过谐音象形的方式突显出来，成为齐白石后期创作的一种重要手法。"

　　我从该画里看到的是"两个鸟儿在说悄悄话"。

　　该文作者从该画里看到的是"将吉祥祝福的寓意，通过谐音象形的方式突显出来，成为齐白石后期创作的一种重要手法"。

　　见仁见智，不必强求一致。美欤丑欤，一时难得分清。比如"两个鸟儿像是在说悄悄话"，只是我一刹那间的直观感觉，如若有人说："我就没

梅花石头绶带鸟图

1943年

立轴　纸本设色

纵100厘米　横33厘米

北京市文物公司藏

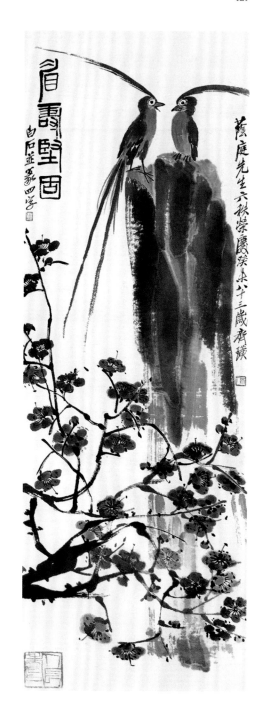

有感觉到这两个鸟儿像是在说悄悄话。"咋办，这不就成了老庄、老惠斗嘴了，"子非鱼，安知鱼之乐？""子非鸟，安知鸟在说悄悄话？"永远纠缠不清了。

且说点儿别的，就说说吉祥祝福的"寓意画"。

中国诗词、绘画中，将花卉禽鸟作为托物寄情的对象，其源远而久矣。《诗经》开篇："关关雎鸠，在河之洲。窈窕淑女，君子好逑。"水鸟儿就和男女情爱寓意在了一起。《楚辞》："余既滋兰之九畹兮，又树蕙之百亩。"香草与贤才更是你中有了我，我中有了你。历代承传，约定俗成，花草树木，飞禽走兽已成了隐喻的"文化符号"。向往美好，为人普遍心理，"文化符号"，更且言简意赅，雅俗而共赏，贵贱无不适。

借"文化符号"描摹所作的画，谓为"寓意画"。但也不必讳言，颂德祈福，是其所长；而绘画形象既化为"符号"，当必影响及形象本身的丰富性，又是其所短。有所长必有所短，形格势禁也。白石老人是绘画大师，也靠卖画为生，有"买"方得"卖"，不能不随俗从众。然而该文作者却说是"成为齐白石后期创作的一种重要手法"，则不无商榷之处。

已是常识，提起齐白石，就会想到"衰年变法"。"衰年"者不亦"后期"乎，"法"者不亦绘画之法乎。这类"寓意画"的画法，既非始于齐白

石，也不止于齐白石，其"变"何来，又"变"何去。谓为"一种重要手法"，齐白石除了"衰年变法"，还有什么"重要手法"。如谓此"重要手法"之"法"即"衰年变法"之"法"，张冠李戴也。

就这幅画的具体情况而言，不妨这么说，即使像这类的"寓意画"，在大师笔下竟也蚌病成珠。看那墨石上的两鸟儿，像似在说悄悄话，本是作为"文化符号"的鸟儿，也能成为生动有趣的审美对象。

艺术之所表现，归根结蒂一个字——人。纵使花鸟画也不例外，花鸟画和人物画的不同处，也只在一是直接表现，一是间接表现。花和鸟之所以能成为审美对象，也就因了它们能使人们从中发现人们自己。

"似与不似"絮语

读《齐白石研究》，见有一段文字，抄录如下："'似与不似之间'者，本来是董其昌的话头，所谓'太似不得，不似亦不得'，要处于'似与不似之间'是也。而后，恽寿平接过这个话茬，所谓'其似则近俗，不似则离形'是也。但集大成的，还是王文治。王文治在观赏了董其昌的临古帖后题道：'其似与不似之间，乃是一大入处。似者，践其形也；不似者，副其神也。形与神在若接若不接之间，而真消息出焉。'"

我听到"作画，妙在似与不似之间"这句话，是在二十世纪五十年代。有的说是齐白石说的，有的说齐白石之前也有人说过类似的话，秋风过耳，未深推求。

董其昌除了"似与不似之间"的话头，还有"生与熟"。所谓"画与字各有门庭，字可生，画不可不熟。字须熟后生，画须熟外熟"。"画须熟外熟"，像绕口令，难得其要领。

郑板桥将"生与熟"讲得就辩证了些，"画到生时是熟时"，谓为生和熟在一定条件下可以往相反方向转化。较之董其昌，后来居上。

俄国的施克洛夫斯基，也看到了"生"是个好字眼，说"艺术的技巧，就是使对象陌生"。只是"陌生"行么，人们看得懂么，不如再加个"熟"字，"又生又熟"，既新奇而又亲切。

朱光潜将"似与不似"改换成了"不离不即"，谓诗与现实生活的关系保持"不离"，是为

群雏图
无年款
托片　纸本墨笔
纵137厘米　横33.5厘米
北京画院藏

群雏图

无年款

托片　纸本墨笔

纵137厘米　横33.5厘米

北京画院藏

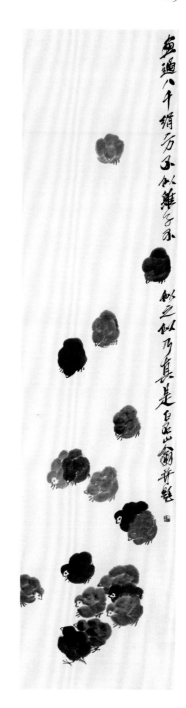

了有真实感；保持"不即"，是为了有新奇感。

以上摘引，应说是"语录"。既为"语录"，要言不烦，然而只言片语，难免词意含混。"似与不似"可作"像与不像"解，可作"形与神"解，可作"意象"解，可作"熟与生"解，也可作"不离不即"解，量身裁衣，视其语境而定。要之，是"之间"的"间"。这个"间"，是恰到好处，"过犹不及"，既不"过"，也不"不及"，做到这一步，真真要看艺术修养功夫了。

"作画，妙在似与不似之间"，就字面上看，似是绘画之法，远非如此，实是已关联到作品与欣赏、作者与读者两相互动的更深层面，由"技"而"道"了。

已是老生常谈，一件艺术作品的完成，是作者和读者的共同合作。作者的作品，只是完成了创造的一半，另一半则依赖于读者的再创造。打个比喻，作者的作品只是个"场地"，给读者的想象力提供充足的活动空间，而读者则以自己的生活经验的联想与作品的暗示相互动，两相默契，如珠之旋转于盘而不出于盘，你中有我，我中有你，这既是欣赏活动过程，也是艺术作品的完成过程。明乎此，也就明白了"作画，妙在似与不似之间"的"间"，也就是读者的想象力驰骋的活动空间。

是、似同音，但"是"不如"似"对人们更有吸引力。"是雨亦无奇，如雨乃可乐"，真物儿引不起人们关注，不是那物儿又似那物儿的物儿才

能引起人们的好奇。更有意思的是清人张潮的话：
"情必近于痴而始真。""近于"也就是"似"，
不能真痴，也不能不痴，而是似痴，情乃见真。你
看这"似"字来劲不来劲？《艺概》："东坡《水
龙吟》起云：'似花还似非花'此句可作全词评
语，盖不离不即也。"不离不即，疑似之际，而
真消息出焉。齐白石的"作画，妙在似与不似之
间"，就是"似"，而不是"是"，这话虽不是他
首创，但自古迄今明此理的画家多矣，而能以天才
的多样的绘画典范验证之发扬之者，首推齐白石。

昆曲《长生殿·哭像》一折，唐明皇一出场，又是哭诉冤屈，又是为自己洗刷，接着戟指而骂陈元礼，骂罢，"只念妃子为国捐躯，无可表白，特敕成都府建庙一座。又选高手匠人，将旃檀香雕成妃子生像，命高力士迎进宫来，待寡人亲自送入庙中供养，敢待到也"。高力士同宫女、内监捧香炉、花幡，抬杨妃木雕像上。

木雕妃子像，这个戏台上的死道具，竟是由活人扮演。自上场到剧终，一直坐于绣帐中，是聋子的耳朵——虚摆设。可恰恰又是这个木雕妃子像，给我的印象最深，甚或说是惊心骇目。盖缘于唐明皇的一句话："呀，高力士，你看娘娘的脸上，兀的不流出泪来了。"

且夫子自道，说说我作为观众的反应：当天宝皇帝呼出这话，高力士及宫女们一齐瞅向木雕妃子像时，我也紧跟着瞅了过去，不假思索地相信了。却又立即摇头：木雕妃子像怎能流泪？接着又恍然而悟：木雕妃子像本来就是活人扮演的，又怎能不会流泪？推己及人，别的观众见此，八成也都会有这一反一复的想法。起始，对这人扮木雕本不以为然，至此则大呼曰：妙哉，人扮木雕。

人扮木雕，妙就妙在既似木雕，又非木雕。这与国画大师齐白石的名言"作画，妙在似与不似之间"异曲而同工。不妨仿而曰："作戏，妙在真真假假之间。"

群雏图

无年款

托片　纸本墨笔

纵137厘米　横34厘米

北京画院藏

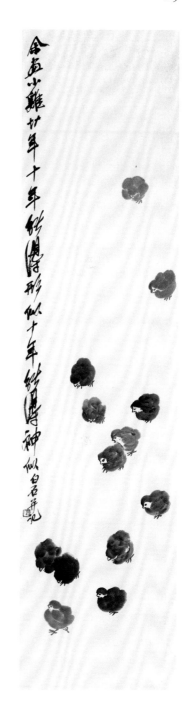

《红楼梦》有言："假作真时真亦假。"这表明了现实生活的复杂性。现实生活中事物不只关乎理，而且关乎情。无论物，或是情，均又有真有假。一旦搅混一起，形格势禁，于是如明珠舍利，随转异色，无所谓此真彼伪。此《哭像》中的木雕流泪之所以顺理成章也。

浏览《齐白石日记》，如顾恺之吃甘蔗，从梢头起，吃着吃着——渐入佳境了。

"但见洋人来去，各持以鞭坐车上。清国人（中国人）车马及买卖小商让他车路稍慢，洋人以鞭乱施之。官员车马见洋人来，早则快让，庶不受打。大清门侧立清国人几数人，手持马棒，余问之，雨涛知为保护洋人者，马棒亦打清国人也。"

在画家眼里，什么都是"画面"。这段日记，就是三个画面。这三个画面就出现在当年的北京街头。第一个画面：洋人持鞭乱打让路稍慢的清国人。第二个画面：清国官员机灵麻利躲让得快，庶不受打。第三个画面：保护洋人的清国人，手持马棒亦打清国人也。

不需《清史稿》，只这三个画面，苟延残喘的大清帝国是个什么样儿就一目了然了。

"余尝谓人曰：'余可识三百字，以二百字作诗，有一百字可识而不可解。'"又诗云："近来惟有诗堪笑，倒绷孩儿作老娘。"

这似是对自己诗作的调侃。《湘绮楼日记》载："齐璜拜门，以文诗为贽，文尚成章，诗则似薛蟠体。"说这话的是王湘绮，亦即王闿运，湖南宿儒，大学问家。大学问家说的话能有错。又据传王老先生曾戏撰袁世凯总统府对联云："民犹是也，国犹是也，何分南北；总而言之，统而言之，什么东西。"敢捋虎须，为大清遗老出了一口恶气。其实现在细想，也可作另种解读，比如说，他

删去卷自 ②

<center>读《齐白石日记》　　韩羽</center>

浏览《齐白石日记》，如顾恺之吃甘蔗，从稍头起，吃着吃着——渐入佳境了。

"但见洋人来去，各持以鞭坐车上。清国人（中国人）车马及买卖小商让他车路稍慢，洋人以鞭乱施之。官员车马见洋人来，早则快让，庶不受打。大清门侧立清国人几数人，手持马棒。余问之，雨涛知为保护洋人者，马棒亦打清国人也。"

在画家眼里，什么都是"画面"。这段日记，就是三个画面。这三个画面就出现在当年的北京街头。第一个画面：洋人持鞭乱打让路稍慢的清国人。第二个画面：清国官员机灵麻利躲让得快，庶不受打。第三个画面：保护洋人的清国人，手持马棒亦打清国人也。

不必《清史稿》，只这三个画面，苟延残喘的大清帝国是个什么样儿就一目了然了。

"余尝谓人曰：'余可识三百字，以二百字作诗，有一百字可识而不可解。'"又诗云："近来

老先生是否觉察出了袁世凯已厌了总统想当皇帝的花花肠子，给他来个隔靴搔痒？他既能把"总统"将白说黑，难道就不能拿"薛蟠"寻人开心么。

看来白石老人似不全是调侃，倒是卓识。且看他的另一诗："百家诸子人尝读，那见人人有别才。最喜你侬同此趣，能诗不在读书来。"他的"以二百字作诗"不正是"能诗不在读书来"么。

"青门经岁不常开，小院无人长绿苔。蝼蚁不知欺寂寞，也拖花瓣过墙来。"如无一双趣眼，怎得觑见无人小院的绿苔中竟有如此忙碌景象。

"青天任意发春风，吹白人头顷刻工。瓜土桑阴俱似旧，无人唤我作儿童。"借范成大诗之旧典，化为我用，翻作人生百年一瞬之慨，不亦推陈出新乎。

"小院无尘人迹静，一丛花傍碧泉井。鸡儿追逐却因何，只有斜阳蛱蝶影。"个中情趣，尤胜杨万里"闲看儿童捉柳花"也。

"逢人耻听说荆关，宗派夸能却汗颜。自有心胸甲天下，老夫看惯桂林山。"心中如无大丘壑，敢出如是盘空硬语乎。

观诗可知其画；观画可知其诗。

"画一鸟立于石上，题云：'闲到十分人不识，山中惟有石头知。'"此感慨是出之于鸟，还是发之于人，很明显，是借鸟嘴说人话。

"借鸟嘴说人话"，虽是大白话，却质以传真，比任何一句画论，都更能表达出齐白石之最。"画一鸟立于石上"的画，已无可稽考。且举一为

人熟知的画例，白石老人曾画两只鸡雏，互争一条虫子，因利相争，固然丑恶，然而单只相争，不足以尽其丑。于是复加一跋语："他日相呼。"只此四字，立使画面延伸开来，由目前的"相争"，延伸到以往的"相亲""相呼"。这不是见利忘义？岂止鸡，"人之所以异于禽兽者几希"，这是画鸡，还是画人，谁能说得清。是理、是趣，谁能分得清。意中有意，味外有味，将花香鸟语达到如此境界，真可谓"前不见古人，后不见来者"了。

我们过去有个约定俗成的说法，齐白石的"衰年变法"似乎得力于学习吴昌硕的大写意笔法。不否认笔墨之于绘画的重要作用，但这终究是绘画创作中的"流"，而不是"源"。再好的笔墨也解决不了"借鸟嘴说人话"的根本问题。

"庚申正月十二日，题画（画一老翁送孩儿就学）：'处处有孩儿，朝朝正要时。此翁真不是，独送汝从师。识字未为非，娘边去复归，须防两行泪，滴破汝红衣。"我见过这幅画，可能是自身亲历，舐犊情深，发乎毫端。由于来自生活，平淡中亦能生出趣来。画中的那个上学的孩子，一手擦眼抹泪，一手紧抱书本（又是件新玩物），傻小子，知乎知乎，这书本正是你的灾星哩。王朝闻先生有句话道得好，他说齐白石"看起来并不新奇的东西，一经他的描写，就把欣赏者诱入特殊的迷人的境界之中"，恰像白居易的诗，用常得奇。

"余亦以浓墨画不倒翁，并题记之。记云：'余喜

此翁虽有眼耳鼻身，却胸内皆空，既无争夺权利之心，又无意造作技能以愚人世，故清空之气上养其身，泥渣下重其体。上轻下重，虽摇动，是不可倒也。'"

更有为人熟知的题不倒翁诗，如："秋扇摇摇两面白，官袍楚楚通身黑。笑君不肯打倒来，自信胸中无点墨。并附跋语：大儿以为巧物，语余：远游时携至长安，作模样，供诸小儿之需。不知此物天下无处不有也。"

又如："乌纱白扇俨然官，不倒原来泥半团。将汝忽然来打破，通身何处有心肝？"

一个泥团不倒翁，忽焉褒之若彼，忽焉贬之若此，"日近长安近"，皆言之成理。看来天下事，横看一个样儿，竖看又一个样儿。对于智者，无往而不通，欲通则变，善变则通，一举手，一投足，皆可学也。

"题画菊兼虫：'少年乐事怕追寻，一刻秋光值万金。记得与人同看菊，一双蟋蟀出花阴。"这"一双蟋蟀"曾多次出现在白石老人笔下。它们"并排在一起"，使人联想起手牵手的孩子，我也曾猜想，这八成是白石老人的童年回忆，今读此诗，证之果然。齐老先生是以童眼画蟋蟀也。

"画有欲仿者，目之未见之物，不仿前人不得形似；目之见过之物，而欲学前人者，无乃大蠢耳。"无异于棒喝，似这蠢事我们谁没干过？

"画虫并记云：'粗大笔墨之画，难得形似；纤细笔墨之画，难得神似。'"切莫以单纯画技视之。

放下齐翁画，再读齐翁诗。

"村书卷角宿缘迟，廿七年华始有师。灯草无油何害事，自烧松火读唐诗。"

"无才虚费苦推敲，得句来时且快抄。诽誉百年谁晓得，黄泥堆上草萧萧。"

"昨日为人画钓翁，今朝依样又求侬。老年最肯如人意，幅幅雷同不厌同。"

"为松扶杖过前滩，二月春风雪已残。我有前人叶公癖，水边常去作龙看。"

读这些诗，可想而知诗作者乃一快活的老头儿。

"无计安排返故乡，移干就湿负高堂。强为北地风流客，寒夜昏灯砚一方。"

"二毛犹有此袁丝，东窜西逃尚作诗。韩子送穷留亦好，塞翁失马福焉知。"

"大叶粗枝亦写生，老年一笔费经营。人谁替我担竿卖，高卧京师听雨声。"

"芦荻萧萧断角哀，京华苦望家书来。一朝望得家书到，手把并刀怕剪开。"

读这些诗，可想而知诗作者乃一不快活的老头儿。

"二十年前我似君，二十年后君亦老。色相何须太认真，明年不似今年好。"

"工夫何必苦求，但有人夸便出头。欲得眼前声誉足，留将心力广交游。"

"问道穷经岂有魔，读书何若口悬河。文章废却灯无味，不怪吾儿瞌睡多。"

菖蒲游鸭图

无年款

轴　纸本设色

纵134厘米　横33厘米

北京画院藏

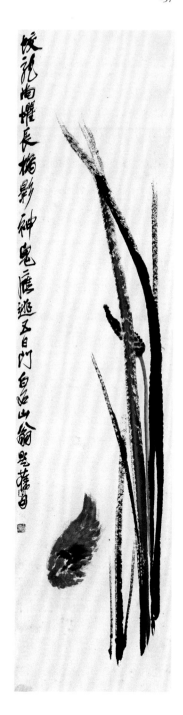

"厂肆有持扇面求补画者，先已画桂花者陈半丁，画芙蓉者无款识，不知为何人，其笔墨与陈殊径庭。余补一蜂并题：'芬芳丹桂神仙种，娇媚芙蓉奴婢姿。蜂蝶也知香色好，偏能飞向澹黄枝。'"

读这些诗，可想而知诗作者乃一风趣诙谐的老头儿。

以陈寅恪"诗即史"之说，三个不同的老头儿合在一起，不即齐翁自传乎。

读齐翁诗，矮子看场，也偶有得，边读边记：

题《睡鸭》："菰蒲安稳了余生，谋食何须入乱群。一饱真能成睡鸭，天明不醒又天明。"画中睡鸭与诗中睡鸭，同名而不同物，盖一家禽一香炉也。这有点近似猜谜，要靠生活知识与思考的灵活了，一旦悟而得之，不亦快哉。

尤有趣者是末句"天明不醒又天明"，像孩子牙牙学语，似不通，而终又通，一个"不醒"夹在两个"天明"之间，"天明不醒"又天明仍"不醒"，睡了又睡也。清人张潮说"文有不通而可爱者"，此之谓乎。

齐翁言："作画，妙在似与不似之间。"今观其诗，不妨依样而言："作诗，妙在通与不通之间。"

小孩子最怕的是上学，最喜好的是玩。喜与怕，是心态，看不见，摸不着。怎样才能看见摸着，题《上学图》诗云："当真苦事要儿为，日日愁人阿母催。学得人间孩子步，去如茧足返如飞。"同是一条路，去时磨磨蹭蹭，返时奔跑如飞。是这"孩子步"，让孩子的心态不打自招。是齐翁先看到的，他一点拨，于是人们也都看到了。

"护花何只隔银溪，雪冷山遥梦岂迷。愿化放翁身万亿，有梅花处醉如泥。"且读陆游《卜算子·咏梅》："驿外断桥边，寂寞开无主。已是黄昏独自愁，更著风和雨。无意苦争春，一任群芳妒。零落成泥碾作尘，只有香如故。"自己不便说出口的话，借"驿外断桥边"的梅花之口说出，信可乐也。作诗用典，用得好了，一句顶一万句；用得不好，一万句顶不了一句。

"池开晓镜云常鉴，月堕明珠山欲吞。"一横一纵，一静一动，煞是好看。

首句一看就是从朱熹借来的："半亩方塘一鉴开，天光云影共徘徊。"借来是为了陪衬，烘托第二句"月堕明珠山欲吞"。一个"吞"字，翻空出奇，见人之所未见，想人之所未想，大气包举，壮而雄，夺人心魄。

张潮曰："花不可见其落，月不可见其沉。"齐翁当慨然曰："恨古人不见我耳。"

人言齐翁诗，多口语，朴素直白。

"安闲那肯许人求，得可偷时便好偷。"为了一个"闲"字，不知多少人成了偷儿。白居易："偷闲意味胜常闲。"李涉："偷得浮生半日闲。"程颢："将谓偷闲学少年。"你偷我也偷，齐翁更干脆："得可偷时便好偷。"直白得很，却也可爱得很。

齐翁的直白，也有时"白"而不"直"。他自题昆虫绘画册页："可惜无声。"画中昆虫，本就无声，强其所难，不讲理也。唯其"不讲理也"，恰适以暗示"可惜"二字是客套话，是"正言若反"，或反言若正。意思是说：如若再

有了"声"，就成了真的昆虫了，瞧我画得多好！像小孩子要心眼儿，"白"而不"直"得越发天真。

齐翁说："搔人痒处最为难。"何如自己搔痒自己笑。

"少时恨不遁西湖，厌听妻儿说米无。只好避趋移儿去，梅花树下画林逋。"第二句，地地道道的"大俗"。第四句，地地道道的"大雅"。"大俗"与"大雅"一相撞，真令人吃不消，欲笑不能，欲哭不得。

却又令人费解，文人一有了郁闷，总是去和梅花纠缠。《荡寇志》的作者俞仲华也有一诗："索逋人至乱如麻，恼我情怀度岁华。这也管他娘不得，后门逃出看梅花。"

"隔坐送茶闲问字，临池夺笔笑涂鸦"，是东邻家一女孩子。第一句妙在一"闲"字，是为了问字而说闲话欤，还是为了说闲话而问字欤？你思摸去吧。第二句妙在一"笑"字，顽皮欤？娇羞欤？逗人思摸，你思摸去吧。

画是视觉艺术，以形写神；诗是听觉艺术，反其道而行，以神写形。一"闲"一"笑"，足证其言不谬。

胡适藏白石画女子二幅。其一，画一红衣女子欲写字，有诗："曲栏杆外有吟声，风过衣香细细生。旧梦有情偏记得，自称侬是郑康成。三百石印富翁，题旧句。"画中的"郑家婢"好面熟，其莫非"夺笔涂鸦"的女子乎，"旧梦有情偏记得"，无怪白石老人"题旧句"也。

本为画菜，又添画一鸡，复为诗："菜味入秋香，虫如食稻蝗。家鸡入破圃，虫败菜俱伤。"这就牵扯上了个老

问题："虫鸡于人何厚薄。"这话是诗圣杜甫说的。可对庄稼人来说，虫食菜，是坏事。鸡吃虫，是好事。必薄于虫，必厚于鸡。"家鸡入破圃"，既吃了害虫，菜也大遭其殃。"缚鸡"欤？"吾叱奴人解其缚"欤？就费思量了。这"缚"与"解"，是要以利、害相比较而定：利欤，害欤，利害参半欤，利多而害少欤，害多而利少欤，这首农家诗，务实。没有超然的无奈："注目寒江倚山阁。"

《倒开紫菊》："看花不必一般齐，篱落秋阴万紫低。花草也难言气骨，折腰多数挺腰稀。"

《画菊》："穷到无边犹自豪，清闲还比做官高。归来尚有黄花在，幸喜生平未折腰。"

两诗都是题菊，却大异其趣。合而观之，忽而憬悟，原来诗人不责人过苛，却严于律己。

《自题诗集五首》之一："樵歌何用苦寻思，昔者犹兼白话词。满地草间偷活日，多愁两字即为诗。"从"偷活"之艰难坎坷中活着，如若仅是一双"多愁"的眼，能写得出这如许好诗？比如"惭愧微名动天下，感恩还在绿林多"，即使土匪读了，也会张口结舌，哭笑不得，欲恼还休，欲休还恼。"绿林"者，家乡土匪也。"感恩"者，看谁笑在最后也。

"人生能约几黄昏，往梦追思尚断魂。五里新荷田上路，百梅祠到杏花村。"

荷花是明写，"五里新荷田上路"，东南形胜半壁河山之秀，也只"十里荷花"，这有柳永作证。"田上路"的

丛菊

无年款

轴　纸本设色

纵136厘米　横33厘米

北京画院藏

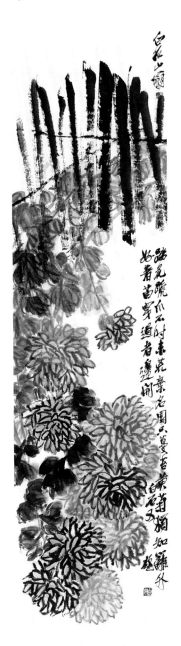

"五里新荷"就占去了一半。

梅花杏花，则是曲笔，借"梅花祠""杏花村"以暗示之，供你想象去。

一明一暗，好景色；跌宕起伏，好诗句。

开头一声叹息："人生能约几黄昏。"这叹息却又令人忍俊不禁，竟然"人约黄昏后"了。且莫笑这用典，也恰好在这用典，好就好在大实话。"人生"的确没有几个这样的黄昏，而"人生"之美好也恰好在没有几个这样的黄昏。如若没完没了地"人约黄昏后"，那这"黄昏"也就没了多大意思了。信乎，不信乎。

齐翁总有招儿，想家了，就画一个家："老屋无尘风有声，芟除草木省疑兵。画中大胆还家去，且喜儿童出户迎。"想当然耳，老屋无尘，光洁得有如白纸。院内院外草木芟除净尽，省得再听到"风声鹤唳"而"草木皆兵"。于是大胆地回到了画中的家。哇哈，孩儿们跑出门外迎接哩。

无缘得见这画儿，读诗，心有戚戚焉，"画饼"能"充饥"乎。

《小园客至》："筠篮沾露挑新笋，炉火和烟煮苦茶。肯共主人风味薄，诸君小住看梨花。"新笋、苦茶，一树梨花，一股清新之气，溢于字里行间。后生小子，读而又读，得一打油："好诗好得没法说，大白大白一大白。何只汉书能下酒，快快拿个大杯来。"

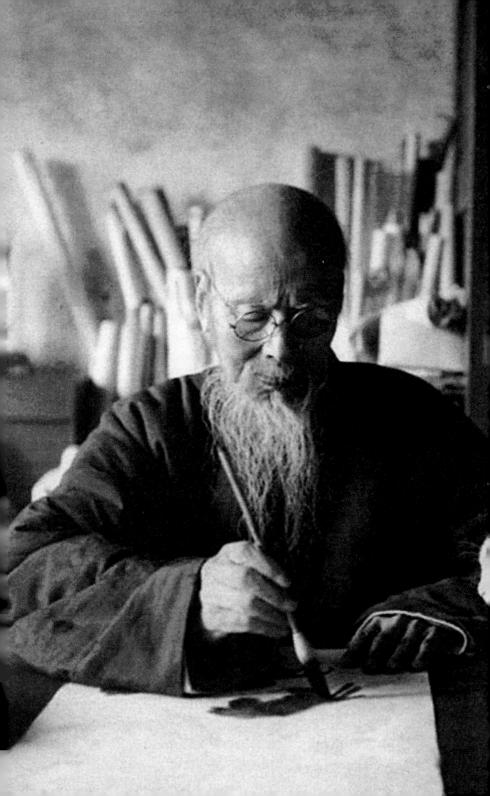

诗人艾青拿出一山水条幅给我看，并说："那时还在中央美术学院工作（北平和平解放后，他是中央美术学院军代表），在东单商场买到齐白石的这幅山水画，拿给齐老先生看，他说：是假的。过了些时日，找我来商量，他愿意拿两幅画换这幅画。我说：我喜欢这幅假的，不换。"艾公说至此处，冲我一笑，意思是说老先生和我斗心眼儿哩，我识破了。这事说来好笑，听来好笑，就像小孩儿说：我用两个糖豆换你一个糖豆，行不？

翻阅《齐白石年表简编》，见有如下记载：

"1949年1月1日，北平和平解放，齐白石89岁。不久因转寄湖南周先生给毛泽东的一封信，毛泽东写信向齐白石致意。9月，为毛泽东刻朱、白两方名印，请艾青转交。

"1950年，90岁。4月，中央美术学院成立，徐悲鸿任院长，聘齐白石为名誉教授。同月，毛泽东请齐白石到中南海做客、赏花并共进晚餐。朱德、俞平伯等作陪。"

据此可知换画儿事当在国家主席座上宾之后了。两幅换一幅斗心眼儿，固然好笑，这恰又证以白石老人荣辱无扰于我，依然平民本色。

说说我心目中的由杂七杂八的印象所形成的中国绘画史。

远古时期的人，把黑的红的颜料涂抹在器物上，就出土的陶器看，其纹样类似现下的装

饰图案，这八成就是那个时期的绘画了。这是一个阶段。

秦汉至宋元时期的绘画，有两个人的话可以概括。一是陆机说的"存形莫善于画"。一是谢赫说的"明劝戒，著升沉"。其绘画基本特征是描摹客观物象的状貌，对现实生活如实记录，要求"以形写神""形、神兼备"（此时所谓的形、神，是指客观物象的形、神）。这又是一个阶段。

到了明、清，绘画出现了新的苗头，画家的自我意识升阶入室，要"画中有'我'"。倪瓒的话，得风气之先，他说画画是"聊写胸中逸气"。绘画的教化功能转向欣赏功能，由我描画别人改换为我描画我自己。这是绘画观念的转变，观念变了，作画技法与表达手段也不能不随之而变，于是议论也多样起来，事外立象、意外振奇、法无定法、熟而后生、视形类声、似与不似……这一切都是为了：既求物象之形、神兼备，更强调画家之"自我"与画中物象融为一体。这是第三阶段。

三个阶段表明了人们对绘画功能的多方面的发掘与绘画自身的发展规律。

西方，也大率类此，只是说法不同，对第三个阶段，他们名曰"现代派"，我们名曰"文人画"。

"画中有我"，意味着"人"的觉醒，意味着画家"自我"表达的强烈愿望，如倪瓒所说的画画是为"聊写胸中逸气"。但事情没有这么简单，如若再问一句，你那胸中之气，到底是什么气，逸气欤，俗气欤，正气欤，邪气欤，不能自己说了算，还需要客观准则的衡量。纵使那胸中之气是逸气、正气，再往下还有问题，还要看你怎地去抒发。比如你是画家，看你是否有把胸中之气转化为审美形式的能力，只有具备了这

种能力，才能做到如上面所说的"既求物象之形、神兼备，更强调画家之'自我'与画中物象融为一体"。

自从倪瓒说了那话（他也只是说说而已），历时数百年间，真正地体现了"既求物象之形、神兼备，更强调画家之'自我'与画中物象融为一体"的完美作品，恕我孤陋寡闻，想来想去，只想出了一个明末的人物画家陈洪绶，一个现代花鸟画家齐白石。限于篇幅，不说陈洪绶，单说齐白石，就说说他的《小鱼都来》。

这是一幅"钓鱼图"，一杆钓竿，五条小鱼，没有钓鱼人。就只这一点，就大大有别于古往今来的所有的有钓鱼人的"钓鱼图"。这幅"钓鱼图"的钓竿上没有"钓钩"，就只这一点，就远远高于古往今来的所有的钓竿上有"钓钩"的"钓鱼图"。

且说钓鱼吧，为何钓鱼，不外乎一是钓来吃了，一是钓着玩儿，或是既玩又吃，一举两得。钓鱼的，或是画"钓鱼图"的画者，想的都是钓鱼人之乐，从没想到过被钓鱼之苦，不但没想到，比如庄子，还"钓鱼闲处，无为而已矣"哩。

钓鱼，也就是人和鱼斗心眼儿，倚仗的就是"钓钩"。这"钓钩"对人来说是杀手锏，对鱼来说，可就是拘命的阎王小鬼了。白石老人画"钓鱼图"，大笔一抹，将那"钓钩"抹去，换上小鱼喜爱的吃物。只这一抹，何止抹去一"钓钩"，直是"一扫群雄"，使所有的"钓鱼图"都为之相形见绌了。为何这么大力量，善心佛心也，"民胞物与"也。

这幅"钓鱼图"，虽没有人，但有一巨大身影从那没有"钓钩"的钓竿显现出来，那就是画家的"自我"，就是钓竿之"形"与画家之"神"的兼备。

原稿

排在篇首

小引

读齐白石画作辑录

韩羽

　　齐白石的画笔，无论点向什么，那个"什么"立即妙趣横生，可亲可爱起来。比如鸡雏、青蛙、鱼鹰、小老鼠以及草间偷活的昆虫……真真与那句成语对上号了：点铁成金。

　　"玩之不觉为倦，览之莫识其端"，是我读白石老人画作时必兴之叹。

　　叹之，复好奇之，横看竖看，边想边写，有冀觉其端倪，断断续续，记之如下，以莛撞钟，能耶否耶？

空壳螃蟹腿　　　　　　　韩羽

　　画上的小老鼠，乐不可支。手舞足蹈（确切地说应是爪舞爪蹈）。何以如此？毫无疑义是因了嘴里叼着的那物儿。是什么物儿？看不分明。且别着急耐心往下看。一盏灯烛，一盘螃蟹，酒壶酒杯，还有喝酒人啃过的螃蟹腿。哇哈，明白了。老鼠叼的就是螃蟹腿。螃蟹腿既已被人啃过，已是无肉的空壳儿了。这老鼠不去问津于盘中的肥硕螃蟹，叼住空壳儿却如获至宝。一看就是个没见过世面的偷嘴吃的小老鼠。这小老鼠傻得好玩不好玩？反正是我看了又笑，笑了又看。

　　人言作画贵在画龙点睛。既是"点睛"，就不能任意撒网到处着力，而是寸铁杀人，直中要害。白石老人一眼看准了空壳螃蟹腿。轻轻一"点"，一击而中。立即谐趣盎然。这么说未免隔靴搔痒。试再脱下"靴"看。人言作画贵有童心童趣。有童心，物物无不可亲。有童趣，则无往而不趣。"趣画"始于"趣眼"即使空壳螃蟹腿，亦

能点铁成金。这似乎言之中的了。然而趣有雅俗之分、正邪之辨，又当何以解之？

　　且看画幅一隅，题有"八十七岁白石老人"，亦可启人以思。年事已高，已是历尽寒暑、勘破尘嚣，"自有心胸甲天下"（白石诗）。这八字道出的消息，使我们认识到唯老人之睿智与孩童之天真合二而一的眼睛方可一眼看中那空壳螃蟹腿，也唯独如此，笔墨才庶几乎技进于道。

　　至易，而实至难　　　　　　　郑羽

　　画跋四字："小鱼都来！"，小儿声腔，破纸欲出。试问天下钓鱼人谁能道出这"民胞物与"纯真之语。况周颐说得好："若赤子之笑啼然，看似至易，而实至难者也。"

　　若问我这画里有什么，我说有钓竿和几条小鱼儿。似乎还有一位有趣的、和善的、孩子气十足的老人，不过是站在了画外头。

　　如果再细心看，就会发现钓竿上没有钓钩。当年姜太公钓鱼，其钓竿用的是直钩，说是"愿者上钩"，不是阴谋，是阳谋，已是可笑了。钓竿上没有钓钩，岂不更可笑。"可笑"的背后往往含有着"意思"。就说姜太公的直钩儿，就颇使骆宾王猜疑，"将以钓川邪？将以钓国邪？"而这没有钓钩的钓竿，当也颇堪玩味。

　　且说钓鱼，一提起钓鱼，人们往往想到的是闲情逸致、消烦解闷。庄子更说"就薮泽，处闲旷，钓鱼闲处，无为而已矣"，上升到了形而上的精神层面。这是人的看法，鱼可不这么看

，鱼的看法是充满杀机、大祸临头。人知鱼斗心眼儿的绝招靠的就是钓钩。鱼最怕的也是那个钓钩。好了。尽可放心，画上的钓竿没有钓钩。而且代替了钓钩的是鱼儿喜爱的吃物。看画看到这儿，想起了庄子的濠梁之辩，"子非鱼，安知鱼之乐？"，"没有了钓钩，安知我不知鱼之乐。"于是再找补上一句。我在这画里还看到了人鱼相谐，其乐融融。

读《搔背图》　　　韩羽

捉鬼者与小鬼，本势如水火，忽而亲密无间了。究其缘由，说大不大，说小不小。说不大，小事一桩，背上瘙痒了。说不小，是苏东坡的话，忍痛易，忍痒难。

于是"哥俩好"了，看那钟馗陶陶然之状，想是搔到了痒处。却又未必尽然，絮絮叨叨，哼哼唧唧："不在下偏搔下，不在上偏搔上"。

《搔背图》痒在钟馗的背上，搔在世人的心上，弄得世人始而笑，继而思，复而慨。真真个"张三吃了李四饱，撑得王五沿街跑"。钟馗小鬼，何其神哉，儿童之趣，老人之智。岂止《搔背图》，诸如《不倒翁》《发财图》《他日相呼》以及叼着空壳螃蟹胆的小老鼠的《灯趣图》……如谓齐白石的绘画为中国写意画之顶峰，上述画作当为顶峰之峰尖儿。

有理之事，未必有趣，有趣之事，定当有理。且再将《搔背图》对照《庄子》：

"东郭子问于庄子曰："所谓道，恶乎在？'庄

子曰："无所不在。"东郭子曰："期而后可。"庄子曰："在蝼蚁。"曰："何其下邪?"曰："在稊稗。"曰："何其愈下邪?"曰："在瓦甓。"曰："何其愈甚邪?"曰："在屎溺。""东郭子没再问下去。如若再问，当可代庄子答："在脊背。"何以道在脊背?且看陈老莲的老友周亮工的一段话："有为爬痒度语者：上些上些，下些下些，不是不是，正是正是。予闻之捧腹，因谓人曰：此言虽戏，实可喻道。"（《书影》）不闻《搔背图》中钟馗语语："不在下偏搔下，不在上偏搔上，汝在皮毛外，焉能知我痛痒。"不自证怎得自悟。喻道之言也。

"鲁一变，至于道"　　　　　韩羽

　　郎绍君著《齐白石研究》之121页有一画，为《菖蒲蟾蜍》。蟾蜍俗名癞蛤蟆。眼角一扫，正欲翻开去，忽地发现有一条小绳儿缚住癞蛤蟆的后腿拴在菖蒲上。就是这条绳儿逗我看了又看，笑了又笑。哈哈，癞蛤蟆被拘留了。将一幅平庸无奇的画儿变成有趣的画儿就这么容易，只要一条绳儿就够了。

　　画上有跋："小园花色尽堪夸，今岁端阳节在家，却笑老夫无处躲，人皆寻我画蛤蟆。李复堂小册画本。壬子五月自喜在家，并书复堂题句。"李复堂即扬州八怪之李鱓。端午节民间有迎吉祥祛五毒习俗，因癞蛤蟆为五毒之一，所以"人皆寻我画蛤蟆"，要他画癞蛤蟆以示祛除五毒。齐白石在50岁时壬子年端午节仿李复堂画并录其诗。

　　画个癞蛤蟆，用小绳儿缚住它的后腿，这想法就令人莞尔。说句不敬的话，李鱓小时候定当顽皮，此时虽已"老夫"，"有虎负嵎"，岂能不

20×20=400　第　页

再"冯妇"，拿这癞蛤蟆捉弄捉弄（反正它是五毒），虽"纸上画饼"，不亦聊以开心，自己挠痒自己笑，快何知之。又岂料，这么一画，满纸尽皆童稚之趣了。

人间此心，心同此理，心有灵犀一点通，齐白石把玩之，品味之，爱而仿之，重做一回孩子之。

"童趣"之魅力，画犹如此。

翻到《齐白石研究》271页，又一幅画，是已91岁的齐白石画的了。从这画上仍依稀可以看到《菖蒲塘蛛》的影儿，只是塘蛛变作了青蛙，小绳儿变作了水草茎儿。这一变，正像《论语》上那句话："齐一变，至于鲁，鲁一变，至于道。"

青蛙远比癞蛤蟆招人喜爱，活泼多姿，憨态可掬，小动物而兼有孩子气，在审美上稳操胜券，不待蓍龟而卜也。

倒霉的小青蛙，惊慌失措，奋力挣扎，三只同类爱莫能助徒然跃跃，一片骚动，搅乱满塘星斗。看来逆顺穷通拼搏扰攘不只人世间也。

而将小绳儿改画成水草，则是神来之笔。试以二画相较，癞蛤蟆被小绳儿缚住，固可见出儿童顽皮之趣，却无可隐恶作剧之迹。而水草随波漂浮，缚缠住青蛙纯系巧合。阴错阳差，无为之为，"童趣"一变而为"天趣"。

人谓齐白石衰年变法，"法"何所指？变在何处？如何去变？就此二画，可窥其一丝端倪否。

"似乎"妙哉　　　　　　熊羽

　　郎绍君著《齐白石研究》，书中有一幅齐
白石画的童趣盎然的《棕榈小鸡》，其文字概
述是："一棵棕榈下，五只小鸡围住一只蝈蝈，
小鸡似乎并不吃它，只是惊奇于它是谁，来自
何方。蝈蝈伸直触须，挺着后腿似要跳逃的样
子。"读后，欣然拍案："哇哈，'所见略同'，我亦
'英雄乎'。"

　　文中用了"似乎"二字。"似乎"者，似是而非，
似非而是，不定语也。看那五只小鸡围住一只
蝈蝈，瞪大着眼睛，以人的生活经验来判断，
不是"惊奇于它是谁"的好奇心又是什么；可是小
鸡有人一样的脑子、人一样的好奇心么？只有天
知道。似是而非，似非而是，于是只能"似乎"了
。岂料正是这"似乎"，生发出了小鸡与蝈蝈之间
的戏剧性。看到蝈蝈都要"惊奇"，定当是啥都不
懂的孩子，忧今忆字，小鸡不也有了孩子气。
而这带有孩子气的小鸡，比起不是小鸡的真的
孩子更运引人更耐人玩味。何哉，"是雨亦无奇

，如雨乃可乐"也。

　　齐白石曾说过"作画妙在似与不似之间"。画坛中人，人人皆知，未必人人能解。我就不敢言说"能解"。看了《棕榈小鸡》，有点开窍了，画中的五只小鸡让我们感到的"似乎"，不正是"似与不似"之妙？！

《夜读图》碎语　　　　　　骅羽

　　每观赏《夜读图》，就会引起我的童年回忆：

　　虽然庚五（我小舅）爱牵牛，可外祖父一个劲地逼他念书。每天早晨，他总坐在堂屋的八仙桌旁，一边含着眼泪，一边"苟日新，日日新，又日新。康诰曰：作新民"。外祖父从来不让我念书，我可以自由自在地玩，看着小舅对我羡慕极了的眼光，我充满了优越感，真切地觉得：往姥姥家真好。可是小舅在"作新民"，我却没了玩伴。有时等急了，就冲着堂屋里喊："姥爷，小舅念完了没有？"（《信马由缰》）

　　若说小孩喜欢读书，我不相信。我想齐白石也不信，否则，他就不画《夜读图》了。

　　小孩子不喜读书，最喜欢玩。每观赏《夜读图》，又总会想起古人诗词。比如"闲看儿童捉柳花"（杨万里），比如"也傍桑阴学种瓜"（范成大），比如"稚子敲针作钓钩"（杜甫），比如"最喜小儿无赖，溪头卧剥莲蓬"（辛弃疾）……

20x20=400 第　页

你看孩子们在诗词里多么精气神。可一到了《夜读图》里就打起瞌睡来了。

提到瞌睡，想起"绘画语言"。怎样才能把抽象的"瞌睡"二字变为可视的绘画形象。"睡"字好画，画一个人闭着眼睛躺着就可以了。可"瞌睡"是不由自主地进入睡眠，这不由自主怎么画？《夜读图》里的孩子就碰上了这一问题。且看齐白石，他画的孩子趴伏在桌案上，一看就知是睡着了。然而这只是"睡"，而非"瞌睡"。还得想招儿。"砥砺琢磨非金也，而可以利金"，要想磨快金属的刀，必须用非金属的磨刀石。换言之，借他山之石以攻玉。"他山之石"，就是画在这个孩子身旁的书本、笔砚，尤其重要的是亮着的灯。有了这些物件，才能表明这既不是睡觉的地方，也不是睡觉的时候。偏偏在这儿睡着了，非"瞌睡"而何?!

其实，抽象的语言变为可视的绘画形象，其间就像隔着一层窗户纸，一捅就破，如不得法，可就费了劲了，信乎信手？

反常合道　　　　　　　韩羽

读齐白石的画，最快意者莫过于一惊一乍："嘿！竟然还可以这么画哩。"

比如《菊花草虫》，个头大小一模一样的两个蛐蛐紧紧并排在一起。谁敢这么画？我连想都没想过。因为画画儿的人都知道，画中的形象最忌"重复"，如是一个样儿，就成了《祝福》里的祥林嫂叨念阿毛了。

再看鸡雏。《玉米鸡雏》中的两只小鸡不也个头大小一模一样的紧紧并排在一起。齐老先生一而再之，情有独钟乎？

实际上蛐蛐或是小鸡曾否紧紧并排在一起过？谁也没有留过心。忽然从画上看到了，能不多瞅上几眼，能不思忖思忖，作画最忌讳的"重复"，在这儿反而逗人玩味，真真吊诡也。

画画儿干什么。依我说画画儿就是"玩"，是尽情尽性的玩，是物我两忘的玩，是充满了愿望与想像的玩。可以推想，齐老先生也是以"玩"的心态作画。比如他拿画笔引逗那蛐蛐那小鸡

，靠近些，再靠近些，像一对亲密的小伙伴多么好。以此愿望之小生物，赤子之心也。而"紧紧并排在一起"不亦"亲密无间"乎。

发乎笔端者，虽不是真实的事（蛐蛐、小鸡不可能有孩子一样的心思），但一定是真情的事（"紧紧并排在一起"定当意味着"亲密"），有悖于事理，却合于情理，变无情为有情。点铁而成金，其蛐蛐小鸡乎。

作画有三要，直观感觉，悟对通神，表述。前两点略而不谈，只说"表述"。就《菊花草虫》《玉术鸡雏》来看，确切地表述出了画意的恰恰是不忌生冷的无法之法。说句土话是歪打正着，说句文词是苏东坡赞柳宗元诗的一句话：反常合道。

"道"恍兮惚兮，至玄至微，言人人殊。就"形而下"言之，不妨谓为人情世事之理。"反常"则是方循绳墨，忽越规矩。在某种特定情况下，"反常"往往更切中肯綮，更接近事物的本质。

"背"上着笔　　　　韩羽

　　《随园诗话》有诗云："倚床爱就胁边枕，揽镜贪看背后山。"背后山有何新奇处，卞之琳有诗："你站在桥上看风景，看风景人在楼上看你。"这位《随园诗话》里的诗人则是：我正在看山景，同时也看正在看山景的我。

　　《随园诗话》又有《题背面美人图》："美人背倚玉阑干，惆怅花容一见难。几度唤她她不转，痴心欲掉画图看。"画家趣人也，不画美人面孔，只画后背，果然吊人胃口，逗得诗人痴心欲掉画图看。

　　戏曲《活捉三郎》，阎婆惜也来了同样的一手。一出场，脸冲后，背向前，倒退了出来。可这个美人的后背，却黑白转色，大异其趣，鬼气森森，瘆然人也。

　　为文也有赖于兹，朱自清写父亲，就是着笔于后背："我看见他戴着黑布小帽，穿着黑布大马褂，深青布棉袍，蹒跚地走到铁道边，慢慢探身下去，尚不大难。可是他穿过铁道，要

爬上那边月台，就不容易了。他用两手攀着上面，两脚再向上缩，他肥胖的身子向左微倾，显出努力的样子。这时我看见他的背影，我的泪很快地流下来了。我赶紧拭干了泪，怕他看见，也怕别人看见。我再向外看时，他已抱了朱红的橘子望回走了。"已是经典名篇，连标题都直书之为"背影"。

洋人也看出了"背"的丰富内涵的包孕性。德国女画家凯绥·珂勒惠支的版画中的两个嗷嗷待哺的孩子绕膝牵扯的母亲，就只是一个后背。这颤抖着的背影，令人感同身受。同声一笑。

区区一后背，使人笑，使人哀，使人痴，使人惧，使人血脉偾张，不能自已。

齐白石也曾偶尔于背上着笔。不是人的背，是牛背。更确切地说，不是牛背，是牛屁股（反正是牛的后面）。之所以画牛屁股，实则是为的画牛尾巴。且细看这牛尾巴，呈 S 状，似乎是轻轻地愉快地在拂动着。正是这拂动，可想见出牛的悠闲。知牛会作诗，当曰："伫立柳荫下，悠然对春风。""夫风，起于青萍之末"

，画中的田园诗意，其起于牛尾巴之捎手。

有趣　有趣　　　　　　　　　　韩羽

　　酒色财气，哪个字都不好对付。尤其"气"字．只要沾惹上它，不要说凡夫俗子．就是圣人也再难以温良恭俭让了。请看《论语》：

　　"孺悲欲见孔子，孔子辞以疾。将命者出户，取瑟而歌，使之闻之。"

　　孺悲登门欲见孔子，孔子不想见他（肯定有原因），命人传话，说有病不能接待。却又把瑟取出，鼓瑟而歌．故意让孺悲听见。你看孔圣人多逗，这一招．用老百姓的话说，学会不生气，再学气死人。

　　齐白石也有过不舒心的事．也受过气，也斗过气。他的招数．不是"取瑟而歌"，更干脆，拿起画笔直戳："人骂我，我也骂人！"

　　谁没挨过骂．谁又没骂过人。挨骂归挨骂，骂人归骂人。骂了．挨了，可以没见谁公开标榜：我也骂人。"骂"字．脏字字．谁愿意拿屎盆子往自己头上扣？现在不能不认真想想了．"人骂我，我也骂人"这句话对不对？不敢说对．

也不敢说不对。如若说对，人会说这是在教唆骂人。如说不对，人家把唾沫都吐到脸上来了，难道逆来顺受？到底应该"人骂我，我不骂人"？抑或"人不骂我，我也骂人"？画上的那个老关儿执两用中，令人想起庄子那句话："处于材与不材之间"。

再看这老关儿，嘴里说着气话，脸上却毫无愠色，诙谐样儿令人绝倒。也许正是这诙谐样儿才显出了他的坦荡、率真，显出了他活得真真得大自在也。也许正是这"率真"，才使得他这个艺术形象生面别开，成为中国绘画史上的"矛盾的特殊性"的"这一个"，前不见古人，后不见来者"。

前不久，郎绍君先生赠我一册其专著《齐白石研究》，从书中又见到了久违了的"人骂我，我也骂人"的那位老关儿。凡事有果就有因，沿河寻源，往事可稽，原来"人骂我，我也骂人"的缘起，始于门户之见的口水之争。且看原汁原味的"人骂我"："乡巴佬""粗野""俗气熏人""一钱不值"……咬牙之状如见，切齿之声可

闹。再看原汁原味的"我也骂人"："飞谣说尽全非我""还家休听鹧鸪啼"。哇哈。是作诗哩。如谓之"写"。是炒菜放错了作料——不对味儿。寄萍堂老人生起气来比孔圣人还逗。

趣眼童心　　　　　　　韩羽

　　秋水长天，谁主沉浮，是这群鸬鹚（鱼鹰）占了半壁江山。兴浪翻波，追逐嬉戏，无忧无虑像孩子，好快活也。逗得看画人也好快活也。

　　画中有跋："归游所见。前甲辰，余游南昌，侍湘绮师，过樟树于舟中所见也。"是甲辰年归写生稿。湘绮，即王闿运。写生，古人谓之"师造化"，是以我眼观彼物而描摹之，与师古人不同，重在直观感觉。

　　以我眼观物，必然带有"我"的色彩。心中有趣，则无往而不趣；心中有忧，则无往而不忧。而"彼物"则往往像镜子，你哭它也哭，你笑它也笑。比如鸬鹚的"好快活也"，实是画者眼中的"鸬鹚好快活也"，这也就是石涛说的"余与山川（鸬鹚也不例外）神遇而迹化也。"

　　这画儿的好玩，实得之于画中有我。

　　画儿的另一好玩处，是一个个鸬鹚都是黑影儿，似是率尔挥毫，实是别具匠心。试想，

江水浩渺，能不多雾，舟行匆匆。雾中观物，能不模糊，鸬鹚能不只是影儿，能不只是画其影儿。

　　画成影儿，在中国画的画法中，的是少见。齐白石作画、不囿于成法，不落方隅，总是能出新招儿，给人以意外、以陌生新奇之感，质以传真，吞吐有神。郑板桥论画说画到生时是熟时"，此之谓乎。

　　信哉！熟能生巧，"生"也能生巧。

会意何妨片羽　　　　　　韩羽

——读《发财图》画跋

齐白石画《发财图》。图中一算盘，有跋。百数十字，皮里阳秋，耐人咀嚼。算盘何关"发财"，还要从算盘说起。

算盘，是计算工具，盘中有珠，以珠运算，又谓珠算。加减乘除，毫厘不爽。可这算盘又有点像似庄子说的"圣人之道"，善人得之可助以成其善；恶人得之可助以济其恶。蹚浑水，落骂名，也就难免了。于是"小算盘"往往就成了要心眼儿占便宜者的译名。即使无关钱财，男女情爱之间出了故障也要它来背黑锅。《冯梦龙民歌集》中的女孩子有一段话："结识私情像个算盘来，明白来往带拨来个外人猜。姐道郎呀，我搭你上落指望直到九九八十一，罗知你除三归五就丢开。"算盘在人们心目中就是这么个德性。

且看画跋：

"丁卯五月之初，有客至，自言求余画发财

围。余曰："发财门路太多，如何是好？曰：'烦君姑妄言著。'余曰：'欲画赳元帅否？'曰：'非也。'余又曰：'欲画印玺衣冠之类耶？'曰：'非也。'余又曰：'刀枪绳索之类耶？'曰：'非也。'算盘何如？'余曰：'善哉。欲人钱财而不施危险。乃仁具耳。'余即一挥而就，并记之。时客去后，余再画此幅，藏之箧底。三百石印富翁又题原记。"

本来不敢令人恭维的算盘，忽焉成了乃仁具耳（这个"仁"字乃是儒家的最高道德准则），一百八十度的大转弯。很有点类似说相声"抖包袱"，能不令人茫然，又能不令人急于知其所以然。

打个比喻，该跋语的行文遣字，很有点近似西洋印象派绘画的涂色法。油画有两种涂色法，一是调和法，比如紫色，是将红色和蓝色糅合在一起，这样涂出的紫色，其色相是单一的、静态的。再是印象派的点彩法，将红色和蓝色相互间杂点在一起，近看仍是红色和蓝色，远观则成紫色了，这样的紫色是跳跃的、动态的。不同的涂色法，必然地会引起人们的不同

感受。

　　刘熙载《文概》："章法不难于续而难于断"汪坡蓁涧"，全仗缊缊在手，明断。正取暗续也。"为文的断续之辨，不亦暗合了印象派绘画的涂色法。前面提到的那个相声包袱，八成也包孕于印象派绘画的涂色法和刘熙载所说的章法的断续之辨中。

　　题跋中的"赵元帅"印玺衣冠""刀枪绳索""算盘"，你是你，我是我，八竿子都打不着，正如颜色的红、蓝之别。章法之"断"。然而这或红或蓝又暗含紫色因素，而章法之断续，实乃藕断丝连。在一定条件下，又可以转化。

　　"有客至，自言求余画发财图"。这句似乎无关紧要的话，恰如"缊缊在手"，任由驰骋。像印象派绘画涂色法。红、蓝两色相互撞击出了既不同于红色也不同于蓝色的新的色彩——紫色一样。那算盘急写别开生面——"乃仁具耳了。

　　把算盘谓之为"乃仁具耳"，既荒唐而又确切。正唯如此。才令人忍俊不禁，才逗人思摸。而且还要依照着其所暗示的方向去思摸。我思

模的结果是想起了一个笑话："一贫士，冬天穿夹衣。有人问：'如此寒冷为何穿夹衣？'贫士答：'单衣更冷。'"

据《齐白石年表》，此画作于65岁，即公历1927年。彼时战乱频仍。官府以绳索催捐税，兵匪以刀枪搜钱财，与之相比，算盘能不"仁具手"。

无趣之趣　　　　　　　　　　　　郑羽

　　瞧这《送学图》，一个是哄着逼着，一个是哭鼻抹泪。

　　上学好不好，看法大不同，刘备的把兄弟——红的红，黑的黑。

　　白石老人冷眼相觑，可这事儿一到了画上，就令人忍俊不禁了。比如我看这画儿，画上明明是两个人，看着看着成了一个人了。试想，谁没有打从孩子过过，谁又不是孩子的爹。画上的孩子的爹当年不也和这孩子一样哭鼻抹泪，画上的孩子再过多年不也和画上的爹一样哄着逼着孩子上学。这哪是画儿，是镜子，让人们从中照见了自己，自己笑自己。

　　尤其好笑的是那孩子的两只手，一只手搂着稀罕物儿——书本，一只手擦眼抹泪。八成是他还没弄明白正是那书本是他的灾星哩。白石老人的画笔总是既直白又含蓄，其实直白必须杂以含蓄，含蓄也必须杂以直白，因为没有直白的含蓄，令人费解。没有含蓄的直白，枯

燥无味，换句话说，既一目了然，又玩味不尽。

　　白石老人作画取材，多是生活琐事，最是普通平常，可他总能于平常中见出不平常，有如白居易的诗，"用常得奇"。

读齐白石画作辑录 （续）

郭羽

《郑家婢》

白石老人画《郑家婢》。郑家婢，即汉末大儒郑玄（康成）家的婢女，典出《世说新语》：

"郑玄家奴婢皆读书。尝使一婢，不称旨，将挞之，方自陈说。玄怒，使人曳著泥中。须臾，复有一婢来，问曰：'胡为乎泥中？'答曰：'薄言往诉，逢彼之怒。'"

此段文意甚明，即章实斋"汉廷卒史亦能通六书"之谓。缘于耳濡目染，郑家婢子皆读书博学，日常对语亦皆出经入史。可《世说新语》这一轶闻，似乎槔不对卯，其愈显摆"博学"，愈流露出自己不拿自己当人看的愚昧来了。

白石老人真逗，哪把壶不开提哪把，将画笔笔尖指向了郑家婢子。也可能是为《世说新语》拾遗补阙，不再依样葫芦照本宣科画那被

"曳著泥中"者，而别有所择。何以见得。且看跋语。这画中婊子竟然"自称侬是郑康成"，俨然陈胜吴广"王侯将相宁有种乎"。芝木匠让郑家婊子舒出了一口长气。

读齐白石画作辑录 （续）

韩羽

"半"字，大有文章

你看，"一城山色半城湖"，"半"字在这儿忽然大了起来；"半亩方塘一鉴开"，"半"字在这儿又忽然小了起来。

你再看，"云鬓半偏新睡觉"，云鬓仅只半偏，竟将那娇柔慵懒睡眼惺松的样儿活现了出来。"犹抱琵琶半遮面"，遮住了这儿，露出了那儿，依违之间，羞涩之状，逗人想像，足够咀嚼半天的了。

元代散曲家，一眼眈中了这个"半"字，作为曲牌名"一半儿"。关汉卿对"一半儿"就颇感兴趣，且读其曲："多情多绪小冤家，迤逗得人来憔悴煞，说来的话先瞒过咱。怎知他，一半儿真实一半儿假。"一个"半"字，竟将那痴情人的痴劲儿忽敛忽纵摇曳生姿起来。

王维诗"山色有无中"，字里行间不见"半"字，

实是仍在"半"上做文章。又"有"又"无"，不亦各占一半乎！于是山色空濛也，天地浩渺也，兴人感慨也。

　　白石老人也曾就"半"字作画。《稻束小鸡》一画中就有个半拉身子的小鸡。且莫小瞧这小鸡，虽然画上已有了八九只小鸡，唯它才是这画的"画眼"（诗有"诗眼"，画也当有画眼）。因为恰是它的那半拉身子（另半拉身子被稻束遮住了）给了人们暗示——稻束后面可能还有小鸡。不仅使人们看到了稻束的前面，又使人们想到了稻束的后面。使画面的有限空间扩展成了画面的无限空间。

两全其美

　　一看这画儿，扑哧一笑。一看画跋，又扑哧一笑。真真个"好样"的葫芦、"好样"的小虫儿也。

　　这葫芦如没那小虫儿，不亦千篇一律的"依样葫芦的葫芦"，可是有了小虫儿，就不能呼为"葫芦"，而要改呼为"上边有个小虫儿的葫芦"了。岂只说法变了，更来劲儿的是死物儿有了活物儿的气息，有如颊上添毫，顿使葫芦神采奕奕了。葫芦沾了小虫儿的光。

　　这小虫儿，一瞅就知是瓢虫，多见于麦熟时候。我们山东家乡人呼之为"麦黄奶奶"。背上有红色硬壳，上有黑点。这偷活于乱草丛中的小虫儿，个头只有黑豆粒那么大，小得难以引人注目，更遑论入画。

　　可这小虫儿机灵，懂得借别人家颜料开自家染房，它就是凭靠着葫芦大摇大摆升阶登堂进入到画中来的。

　　是当然的事，看画的人第一眼瞅到的必定是葫芦（个头大，又据画幅之中心。）继而方

始觉察出黄色葫芦上有个小红点儿，复继而又发现那小红点上还有小黑儿，下边还有小腿，燦然而悟，哇哈！还有个活物儿哩。于是这小活物儿成了人们视线的焦点，成了画儿的主角。

又是小虫儿沾了葫芦的光。

小虫儿和葫芦各适其适，两全其美。

试问：是缘于小虫儿和葫芦的阴错阳差、误打误撞？

还是白石老人的穿针引线、挥毫寄兴？

也或许是我"郢书燕说"？

举手之劳？

翻看《齐白石画集》，见有"丁卯春月"画的山水条幅。脑中忽焉闪出一句"二月春风似剪刀"。到底从画里看到了什么，为何想起了贺知章？

虽然苏轼说过：味摩诘之诗，诗中有画，观摩诘之画，画中有诗。似乎诗、画比邻而居，出了这家门就可进入那家门。就说这"二月春风似剪刀"的诗句吧，把它画来试试看，"二月是时间，怎么画？"春风"是流动着的气体，怎么画？还要画出"似剪刀"的模样来，又怎么画？

白石老人举手之劳就打发了。且看画：一棵大柳树，细长的柳条尽皆顺着一个方向飞舞飘动，像似被一把梳子梳理着的长发。

这就是说，"春风"无法画，那就绕开它，转个弯儿，画被春风吹拂着的物象所呈现出的状貌。比如这株柳树的柳条儿。我就是因为看到了柳条儿的有条不紊的波浪般的飘动像似被梳齿梳理着一样，而感到了"春风"像一把无形的梳

子，又继而由梳子想起了那句现成的诗，于是从诗到画给打通了。

这次翻画册，没有白翻，深深感到作画之难易。有如陆游诗，时而"山重水复疑无路"，时而"柳暗花明又一村"。关键在是否胶柱鼓瑟。即以诗中有画画中有诗而言，固然两者间有其共通处，但也不能忽视其截然不同处。诗是语言艺术，和耳朵打交道，使人以感。画是视觉艺术，和眼睛打交道，给人以见。诗由感而见，是诗中有画，画由见而感，是画中有诗。由感而见，或由见而感，是异体而同化。异体而使之同化，必当疏通从画到诗从诗到画的交通脉络，依循其转化规律，往往在这节骨眼上亡羊于歧路，鼓瑟之胶柱。

《挖耳图》跋语

　　未曾查对金圣叹说过的"不亦快哉"是否包括挖耳朵。挖耳朵，确实快哉，何以见得，看白石老人《挖耳图》便知端的。

　　那老汉一眼睁，一眼闭，手指捏一草茎儿伸向耳朵眼，上些上些，下些下些，不是不是，正是正是，哼哼唧唧之状，悠然自得之态，令人羡煞。

　　反观我辈，寝不安枕，食不知味，俯仰由人，宠辱皆惊，能不慨然而叹：这老汉活得多滋润。

　　看罢老汉，再往上瞅，桴鼓相应，还有题跋哩，且看题跋：

　　"此翁恶浊声，久之声气化为尘垢于耳底，如不取去，必生痛痒，能自取者，亦如巢父（应为许由）洗耳临流。"

　　浊声，脏话也。信口雌黄，指鸡骂狗，谣言媚语，诽谤诬蔑，怕他个鸟，阿Q妈妈的，五花八门，数不胜数。

　　此翁厌恶脏语，谓"脏语积于耳底，久之可化为"尘垢"。

　　榫不对卯，"脏语"怎能化为"尘垢"？此翁莫非逗人玩儿？可白纸黑字却又明摆在这儿。问老汉到底是咋回事。可那老汉一门心思抠耳朵，不再吭声。意思是说，你们思摸去。

　　哇哈，明白了。这话虽然榫不对卯，恰好对准了"许由洗耳"的那个"洗"字。正应了《文心雕龙》中的一句话："因夸以成状。"浊声（脏语）本是声音，话出如风，看不见摸不着，将它"夸"而喻之为看得见摸得着的"尘垢"之"状"，这固然悖于事理，可正是这有悖于事理的"尘垢"，才能在情理上和"许由洗耳"的那个"洗"字相切合，使洗字有了可触可摸的对应物。

　　竹床上坐着的是老汉欤？抑许由欤？

"味尽酸咸只要鲜"

　　辛稼轩《沁园春》："杯汝来前，老子今朝，点检形骸。甚长年抱渴，咽如焦釜，于今喜睡，气似奔雷。汝说刘伶，古今达者，醉后何妨死便埋'。浑如许，叹汝于知己，真少恩哉！

　　更凭歌舞为媒，算合作，人间鸩毒猜。况怨无大小，生于所爱，物无美恶，过则为灾。与汝成言：'勿留亟退，吾力犹能肆汝杯。'杯再拜，道'麾之即去，招亦须来。'"

　　综其大意，学说一遍："酒杯，老子不再放浪形骸了，要检点了。已往，捧起你玩儿命地喝，往死里喝，胡扯什么刘伶放达，醉后何妨死便埋。对酒当歌，不就是饮鸩止渴。我要逐客了，出去！快快。"多么决绝，可那酒杯似乎早已把他看透了，别看今儿'醉来还醒'，明儿当必'醒来还醉'。毕恭毕敬回道："麾之即去，招亦须来。"

　　谁曾见过写酒徒有这么写的，多逗。

　　无独有偶，从《齐白石画集》上看到了一

幅《却饮图》，酒徒入画了。

酒，人不招惹它，它不招惹人。不去招惹它，还能保你人模人样；若招惹它，就该活现眼了。喝必上瘾，瘾则必喝，喝而必醉，醉则必呼"没醉"，嚎哭的，傻笑的，呕吐的，撒泼的，甚而天不怕地不怕、疯狗×狼的，千姿百态，争奇斗胜。

或曰：也不全是那个样儿的，兴许还有别个样儿的哩。比如越喝越文质彬彬，越喝越温良恭让，你信么？

什么是好画儿，好画儿的标准有哪些，如把"新鲜"作为标准之一，大概不会有人反对。袁枚论诗，就持此说，说是"味尽酸咸只要鲜"。要想把画儿画得新鲜，就要画别人没有画过的，纵使别人已画过了，也要别人那样画，我偏要这样画的。换言之，就是避开老套路。按着这个思路再说酒徒，画酒徒，如若仍画嚎哭的，傻笑的，人们已司空见惯，不新鲜了。画一个文雅揖让的酒徒岂不一新耳目。或问：哪有这样的酒徒？曰：白石老人《却饮图》里的就

是这样的酒徒。或曰：如是之温良恭让恰证之以还没醉哩。曰：正如是之温良恭让恰证之已醉哩。问：何以得见？请道以故。曰：且看画跋："却饮者白石，劝饮者客也。"饮酒饮得主、客身份已颠了个个儿，能谓不醉乎。

　　画酒徒却又是这么个画法。

和小偷"过招儿"

《鼠子啮书图》被人窃去，白石老人复又"取纸追摹二幅"，并为之跋。

其一："余一日画鼠子闹山馆图，为乡人窃之袖去。楚失楚得，何足在怀。遂取纸快成此幅。白石并记。"

"乡人窃之"，八成知道是谁，只是不便说出。而"窃"字，是否孔乙己"窃书不能算偷"之意；恰是孔乙己将这两个字描成了一个模样儿的。"楚失楚得"则是"楚人亡弓，楚人得之"，原语是指自家人拾了自家人的东西。而今则是自家人偷了自家人的东西。"何足在怀"，言不由衷乎。

其二："一日画鼠子啮书图，为同乡人背余袖去。余自颇喜之，遂取纸追摹二幅，此第二也。时居故都西城太平桥外。白石山翁齐璜并记。"

这一次又将"窃之"删去只留"袖去"，字斟句酌，足证老人存心于厚。"袖去"者，塞在袖筒子里扬长而去也。不见京剧《群英会》之蒋干盗书

手，蒋干的勾当就是将那书信塞在袖筒子里的。然而令人思摸的是，既然如此，那就不提这把不开的壶，不写这画跋，不也就省却了咬文嚼字的麻烦。可是老人偏要写，不仅写，还一而再地写，为了一而再地写，还得一而再地画。

按说，是小事一件，不就是一张画儿么。那乡人可能作如是想，搂起偷来的画儿睡大觉去了。再也想不到被偷者却再也睡不着觉了。被偷者睡不着觉，不全为了那张画儿，而是那画儿引起的麻烦让人挠头。孟子说："人之所以异于禽兽者几希。"就是这个"几希"，使人比禽兽活得还累。人，不只为自己活着，还要活给别人看，做给别人看，弄得任何一件小事都大费斟酌，成了烫手的山芋。

就说画儿被偷吧，怎样做给别人看？较真儿，到公安局报案去，那"别人"怎么看，可能有人会看作：不就是一张画儿么，一惊一乍，小题大做。现下更有说词了：是自我宣扬自我炒作哩。或则打掉了牙，往肚里咽，吃个哑巴亏

第3。可能又有人会看作：被人偷了都不敢吭声，三脚踹不出一个屁来。改革开放这么多年了，连这点儿自我保护意识都没有。一猜一个准，那小偷更是乐不可支……试问，咋办？

白石老人是绘画大师，超凡入圣，高山仰止。可他仍活在了芸芸众生之中，仍吃五谷杂粮，仍有七情六欲，仍也须"活给别人看，做给别人看"，也当必碰到一些不能较真儿又不能不较真儿的挠头事。你看，话音刚住，"乡人"小偷凑过来了。

看似老人一而再地写画跋哩，我说老人在和小偷斗心眼儿哩。试想，画跋一旦面世不就是广而告之，那小偷只能将偷得的画掖之藏之，不敢示人，不敢变卖。哪是偷了一张画儿，实是偷了一顶"小偷"帽子，偷了个烫手的山芋。

要言不烦，坦坦荡荡，君子绝交，不出恶声，伐人有序，守己有度，这口气出得"郁郁乎文哉"。

"予不屑之教诲也者，是亦教诲之而已矣"。

不教之教，说不定那多人"有耻且格"。

　　行笔至此，忽又嘀咕，以己之心度人之腹欤？是白石老人和小偷"过招儿"，还是我在和小偷"过招儿"？

俗得那么雅 　　　　韩羽

　　齐白石画《谷穗螳螂》，题跋曰："借山吟馆主者齐白石居百梅祠屋时，墙角种粟，当作花看。"耐人寻味之"味"，不离文字，不在文字。文人雅士，有爱梅者，有爱莲者，有爱菊者，有爱兰者，似未闻有以谷"当作花看"者，即种谷之农民虽爱谷亦未闻有以"当作花看"者。

　　由此，使我想起多年前写的一篇小文："墙角处，枝叶掩映中一绿油油肥硕大葫芦，我们几个老头儿闲扯起来。有的说：'这多像铁拐李背着的盛仙丹的葫芦。'有的说：'《水浒传》里林冲的花枪挑着的酒葫芦就是这个样儿。'有的说：'这是齐白石的画儿上的，有的说：'从书本上看到的，一个和尚说：葫芦腹中空空，不像人满肚子杂念，浮在水上，漂漂荡荡，无拘无束，拨着便动，搽着便转，真得大自在也。'过了两天，再去一看，葫芦没了，问种葫芦的老汉，他说：炒菜吃了。'"

　　我们几个老头儿谈说葫芦，说的土话，叫

闲扯淡。说句文词，叫欣赏，甚且有了点儿"审美"味儿了。只那种葫芦老汉眼中，葫芦就是葫芦，是吃物，炒菜吃了。

　　白石老人将谷"当作花看"，就关乎我们惯常说的"审美"了，本不是花，而当作花看，当必尤其有趣，趣生何处？老人没有细说，不好妄自揣摸。既然我们几个老头儿的闲扯淡也有"审美"味儿，那就再说说我们。

　　第一个老头儿，一瞅见葫芦，立即想起了记忆中的仙人铁拐李背着的盛仙丹的葫芦，于是葫芦上有了铁拐李的影儿。想当然地这葫芦似乎也就有了点儿"仙气"了。

　　第二个老头儿，没听说过铁拐李，却读过《水浒传》，知道火烧草料场。一瞅见这葫芦，立即想起了林冲买酒用的那葫芦，于是这葫芦上就有了林冲的影儿。尽人皆知林冲是水浒英雄，想当然地这葫芦也就有了点儿"豪气"了。

　　第三个老头儿，喜欢看画儿，知道齐白石画过葫芦。可惜的是他没学过绘画技法，不懂笔墨之趣，只能说出一句"这是齐白石的画儿上

的"。

　　第四个老头儿提到的和尚，一眼瞅见了葫芦，那葫芦的"腹中空空的卯眼"，恰好适合了他的人生哲理的"榫头"，"真得大自在也"，想当然地，这葫芦也就有了"点儿逸气"了。

　　这就是审美，这就是因人不同而"审"出的不同的"美"。

　　"美"是客观存在，抑或主观感知？苏轼有诗："若言琴上有琴声，放在匣中何不鸣？若言声在指头上，何不于君指上听？"借桑说槐，似无不可。

　　审美之极致，就是古人说的"神与物游"，物我两忘。白石老人的"以谷当作花看"，就是审美之极致。描述审美之极致者，辛稼轩有词曰："我见青山多妩媚，料青山，见我应如是。"

<center>说《喜鹊》</center>

　　信不信？如若把这喜鹊爪子下的生瓜蛋子抹去，这画儿就不会再如此耐看了。这只喜鹊是鸟中翘楚，能想出吸引人眼球的招儿，不落在地上，不停在树上（这是人们已见惯了的），却飞到生瓜蛋子上，这一来，逗得人们瞅了又瞅，看了又看。何止又瞅又看，还要思摸思摸哩：这喜鹊为何美滋滋的，喜形于色乐不可支？还是我解答吧，因为它捡来了个稀罕物儿。这物儿我们可不稀罕，不就是个又涩又苦的生瓜蛋子。我只想到这儿了。如若碰上个比我还爱动脑筋的人，说不定还会思摸下去，推鸟及人：难道只这喜鹊才如此好笑么，看看我们人吧，一生二，二生三，于是话越说越多了，剪不断，理还乱了。

　　画旁还有跋哩："白石画此，留欲题句，恐不及，暂书数字。"留有余地，莫非以俟后人"即书燕说"乎。

　　（见此画于河北教育出版社出版之《齐白

石》一书，就鸟之形状看，应是喜鹊。标题为"白项乌鸦图"，有"白项"的乌鸦么？质之高明。）

<center>看图识"画"</center> 郓羽

郓：你说齐白石的画好，你可说出齐白石的画到底怎么个好？不说已为人评论过的，比如《蛙声十里出山泉》，比如《他日相呼》《不倒翁》……说说没被人评论过的，你见过白石老人画的一小牧童牵着一头牛的《牧牛图》么？

小友：有印象。

郓：打开手机，从网上搜搜，不是有"看图识字"一说么，咱们来个看图识"画"。

小友：搜出来了，是不是这一幅？

郓：对，就是牧童腰带上系着铃铛的这一幅。与这铃铛有关，还有他的两首诗哩，你再从网上搜搜。对，就是这两首，咱们抄下来。

第　　页

　　小友：抄下来了。你看："祖母闻铃心始欢（璜幼时牧牛，身系一铃，祖母闻铃声邃不复倚门矣）。也曾忘角牧牛还。儿孙照样耕春雨，老对犁锄汗满颜。""星塘一带杏花风，黄犊出栏西复东。身上铃声慈母意，如今亦作听铃翁。"

　　韩：有这两首诗，就更有助于理解《牧牛图》了。静下心来，细细地看。为何要静下心来？有人说了：绘画是直观的视觉艺术。对这话你怎么理解？可不要忘了，绘画中的物象，它有"表"，也有"里"。只是"看"，很可能仅触及表皮，边"看"边"想"，才能由"表"及"里"。

　　小友：腰里系着铃铛，丁零，丁零，走到哪里响到哪里，好玩，有趣。

　　韩：的确好玩有趣。你且看那诗"身上铃声

15×20=300　　　　　年　　月　　日

慈母意"。

　　小友：噢！是他母亲给他系上的。我明白
了，是为的听到铃声以免牵挂。

　　韩：你说对了。我刚才不是说过图画中的
物象有"表"有"里"的么，这铃铛的好玩有趣仅是其
"表"，由于诗句，使你往深里看了，这铃铛实是
与祖母、母亲的一颗爱心相牵连着哩。用绘画
语言来说，这个铃铛也就是一颗爱心的形象化
。你再继续看，看看还能看出什么。

　　小友（兴冲冲地）：我思摸这牧童是急着
往家走哩。

　　韩：如若我说这牧童是刚出家门牵着牛往
田野去哩，你能反驳我么？

　　小友：就情理讲，应是急着往家走哩，因
为他知道祖母和母亲惦记着他哩。

第　页

师：你能审之以情，判断对了。牧童正是急着往家走哩。可这"急着往家走"的"急"字，你又是如何判断出的？你能从画面上找出为你作证的依据么？

小友：牧童回头瞅牛，似乎在喊：快走，快走！

师：你听到了那牧童的喊声了？

小友：没有。

师：这只是你的"似乎"，不能当成确凿证据，再继续看。

小友：我再也看不出别的什么了。

师：我且指点给你，你看那牧童的手里是什么？

小友：是牛缰绳。

师：那缰绳是弯曲着哩，还是直着哩？

　　小友：是直着哩。

　　郭：缰绳本是柔软的绳子，怎能会直了起来？

　　小友：我明白了，牧童走得快，嫌牛走得慢，因而把缰绳给拽直了。这拽直了的缰绳，就是那个"急"字的形象化。

　　郭：看图识"画"，帮助我们看明白了这画的，一是那拽直了的缰绳，再是那铃铛。诗有"诗眼"，画有"画眼"。缰绳和铃铛就是这画的画眼。这"画眼"使我们豁然而悟，《牧牛图》实是亲情图。它较之古、今人所画的别的牧牛图更多着童心更为感人。这也正是齐白石的画有如白居易的诗，"用常得奇"，看似平平常常，却极耐人寻味。

　　顺便说一句，你为什么对那缰绳熟视无睹

？是因为你们现在的孩子没牵过牛，怎知道缰绳还会有"故事"。生活是艺术创作的源泉，没有生活，固然画不出这样的《牧牛图》，没有生活，也读不懂这样的《牧牛图》。就是临摹，也只能惟肖，而不能惟妙，因为没有生活的体验，八成会忽略了那"画眼"。

心中有趣　无往不趣　　　　　　　　霏羽

　　一般的画家画花卉，比如画梅花，一拿起笔，就像战士打靶瞄靶心，盯着梅花的花瓣枝干，再也无暇旁顾了。

　　白石老人画花卉，不这样。比如画荷花，画着画着，笔尖忽地扫向了别处，冲着荷花映到水中的影子去了。荷花倒影能做出啥文章？别的画家恐怕连想都没想过（其中也包括我）。闲话少说，且看看齐白石的画儿。这幅画是他送给许麟庐先生的，没标画题，姑称之"荷影图"。

　　涂了几片红色花瓣，勾出几笔水的波纹，就是荷花倒影了。不简单手？点了几笔带尾巴的黑点儿，就是蝌蚪了，不简单手？可这两个"简单"凑在一起，就不简单了。岂止不简单，简直妙趣横生了。

　　水中的几片红色花瓣，引起了蝌蚪的好奇，这是什么玩意儿？争相游了过来。看画人一看就道这是荷花的水中影子，蝌蚪少见多怪，

当成稀罕物儿，像个什么都不懂的小孩儿。无知得多么傻多么好玩，能不逗人莞尔一笑。

笑着笑着，忽又憬悟：谁也不会相信蝌蚪能瞧见水中的荷花倒影。可是这么一画，我们竟然相信了（实是因了我们瞧见了，才想当然地以为蝌蚪也瞧见了），我们不是傻得和蝌蚪一样好玩么。被画笔给捉弄了，可又乐在其中。这"乐在其中"，按艺术行当术语说，就是审美愉悦。白石老人玩的这一手，就是顾恺之的那句话：迁想妙得。

近日浏览《白石诗草》，翻来翻去，眼前一亮，有一诗铜山灵钟，东西相应，使我想起《荷影图》。

且抄诗来看："小院无尘人远静，一丛花傍碧泉井。鸡儿追逐却因何，只有斜阳蛱蝶影。"

鸡儿满院子奔来跑去。原来是捕捉飞着的蛱蝶投射到地上的影子。连"蛱蝶"和"影子"都分不清，一看就是个傻鸡，却又傻得天真有趣，像个什么都不懂的小孩儿。这鸡儿与那蝌蚪何其相似乃耳。

据《齐白石年表》：该诗作于1924——1925年间，白石老人62——63岁。《荷影图》画于1952年，白石老人92岁。是否可以这么说，就那无知、天真，蝌蚪身上有着鸡儿的基因。

知再细看，诗和画也有不同处。诗中的捕捉蛱蝶影子的鸡儿，是诗人亲眼所见，是生活中的实有物。要在诗人心中有"趣"，神与物游，才有了这有趣的诗。

诗之趣，合于"事理"，合于"情理"。画之趣，悖于"事理"，合于"情理"，悖而又合，相反相成，荒唐而又可信，歪打而能正着。较之前者，更青出于蓝，盖所由出。迁想妙得也。

<center>再说蝌蚪　　　　　　　　韩 羽</center>

　　邓椿说："画者，文之极也。"似解，而不得甚解。近日读画，微有所窥，其然乎，其不然乎，质之高明。

　　一画一诗，不谋而巧合。

　　画为白石老人的《荷影图》，一枝荷花的水中倒影，似乎散发着清香之气，逗引得一群蝌蚪争相围拢而来。

　　诗见《随园诗话》，佛裔有句云："鱼亦怜侬水中影，误他争嗫鬓边花。"鬓边花水中影的其色其香，也逗引得鱼儿争嗫起来。

　　这诗中鱼与那画中蝌蚪，直是天生一对，傻得有趣。而这趣，说真不真，有悖于事理；说假不假，又合于情理。盖神与物游，"迁想"而

"妙得"之

　　试以此画此诗和"画者，文之极也"一语对对号。

　　王国维论诗词，提到"有我之境"与"无我之境"。且将此语改换一字为"有我之趣"与"无我之趣"。或者有人会说，"趣"乃人的主观认知，出之于"我"，怎能"无我"？我说，"趣"固然出之于"我"，吟诗作画也出之于"我"，趣与我如影之随形，但有显隐之分。诗句画幅间，"我"有时显，则为"有我之趣"，"我"有时隐，则为"无我之趣"。

　　有我之趣，有"人巧"，

　　无我之趣，见"天机"。

　　佛裔诗，有我之趣也，

　　白石画，无我之趣也。

　　以此诗此画证之，似可允称"画者，文之极

也"。

　　然而邓椿此话，应相对地看（诗、画各有短长）。如以另诗另画设譬，也或许"文者，画之极也"。所以刘勰说："才非短长，理自难易耳。"

读齐白石画作辑录 （续）

韩羽

说《柴耙》

上世纪五十年代初，刚刚学画漫画，偶尔从图书室的旧画册里发现了齐白石画的《柴耙》，大呼小叫："看看，农活家什也可画成画儿哩。"老美术工作者告诉我：花鸟画家改画劳动工具是艺术为政治服务，要不怎说齐白石是人民艺术家哩。

到了六十年代，花鸟画家们"见贤思齐焉"，由"柴耙"进而镰刀、镢头、粪筐粪叉……更有意思的是有一位画了汲水辘轳，题为"田头小景"，却又在井旁画了几株月季花，想是旧情难舍。

近日，忽焉又见老相识《柴耙》，横看竖看，依稀当年的老样儿，连当年读不懂的题跋也逐句逐字寻行数墨。岂料读罢，哭笑不得，这哪是老美术工作者说的那样话儿，白石老人很直白，他画这画儿是"余欲大翻陈案，将少小

时所用过之物器一一画之"，之所以画柴耙，是"儿童相聚常嬉戏，并欲争骑竹马行"。谓为"为政治服务"，不亦"不虞之誉"乎。

黄宾虹说齐白石的画"章法有奇趣"。

《柴耙》就有奇趣。说它奇，就在于俗物能登大雅。早在上世纪的三十年代之初，花鸟画坛的百花丛中挤进一柄柴耙，大雅而又大俗，能不令人一惊一乍。再翻看中国绘画史，有偶乎，独一无二，无偶不亦奇乎。

柴耙，搂柴抬草，不值几个钱的贱物儿，有谁正眼瞅过它。可画中的柴耙，据画幅之冲要，顶天而立地，大气而磅礴，摧枯拉朽之势，横扫乾坤之概，能不令人一新耳目，能不奇乎。

柴耙，除了耙齿，就是耙柄杆儿，最是简单，最容易画，可又最难入画。试想，只一长长的耙柄就占了画幅的绝大空间，怎样布局，难道不是难题？难得棘手，不成则败，不亦险乎。然而"无限风光在险峰"，无险则无奇，"奇趣"之得，要之在于涉险而又能化险，像诸葛亮

在空城城楼上唱的"险中又险显才能"。

　　白石老人画柴耙，允称涉险而又能化险。柴耙就器物讲，应说"简单"，从绘画讲，又应说实不"简单"。看那弹性的耙柄，硬挺的耙齿，不同部位的不同质感，在在显示出画中柴耙的"简单"中的"复杂"。表明了白石老人不仅面对复杂的事物能从"繁"中看出"简"来，所谓删繁就简；而且又能从"简"中看出"繁"来（因为任何事物，简单中都蕴含着复杂）。

　　不能如花枝草茎或横或斜地可以任意挥毫勾勒，直撅撅地占了画幅绝大空间的柴耙柄儿，"茕茕孑立，形影相吊"，白石老人借他山之石以攻玉，以书法为构图重要因素而化解之：如耙柄左方的数行短题跋，耙柄右方的一行长题跋，以波、磔、钩、挑的书法行笔与耙柄的粗重描画两相呼应，疏密相间，奇正相寓，黑白错落，高下抗坠，或态、或势、或韵，一言以蔽之，既"落霞与孤鹜齐飞"，又"秋水共长天一色"，凡形式感中之给人以视觉愉悦者无不齐集毫端。而跋中"儿童相聚常嬉戏，并欲争骑竹马行

更与柴范浑成一体，而使之章趣盎然。

　　黄宾虹说的"章法有奇趣"，不亦现下所谓"视觉冲击力"。

读齐白石画作辑录　　　　韩羽

老少共赏

瞅着这幅画儿，实在顾不得再言及笔墨了。或问：评论画儿不言笔墨言什么。我说：最好的笔墨是令人感觉不到笔墨。问：那你感觉到了什么。我说：厚集其气，夏马有声。瞅着眼前的画儿，耳朵里隐隐然似有《十面埋伏》琵琶声，几只青蛙蝌蚪竟搅出这么大的动静。问：什么动静？我说：风樯阵马。

我让一个孩子看这画儿，他说是青蛙蝌蚪儿。我问：它们干什么哩。他说：是游泳比赛哩。争第一哩，真个的玩儿命哩。小孩子说话，比笔啊墨啊更能触及到要害处。

镜内映花 灯边生影

韩羽

白石老人有一画，母鸡驮小鸡，无题无跋，就笔墨论，不能算作上品，但引逗我一看再看。盖其中有味，味在未必有其事，当必有其理。

先说"母鸡驮小鸡"未必有其事。小鸡雏翅不能展，爪尚无力，怎能到得母鸡背上，我没见过。抑或是母鸡有办法将小鸡雏负之于背，我也没见过。按眼见为实说法，暂曰：未必有其事。

再说"母鸡驮小鸡"当必有其理。或禽或兽，也生养哺育，也有互爱，舐犊情深，乌鸦反哺，以人心度鸡之腹，母鸡必当爱雏，雏也必当爱母。示之以爱，"人"之母既能将孩儿揽之于怀，"鸡"之母也可将雏负之于背。

在这是耶非耶的节骨眼上，母鸡驮着小鸡入画而来。疑者则问，这小鸡雏是怎地到了母鸡背上的：我思摸八成是白石老人助了一臂之

力．是画笔起的作用。助人为乐，确切地说应是助鸡为乐，使母鸡小鸡之爱，有如哑巴能言，得以倾吐。不亦快哉！从母鸡驮小鸡使我感觉到了比懂鸟语的公冶长更进而善解鸟意的老头儿的一颗心．正是这颗心，使整个画面暖烘烘起来。

　　这幅画把生活中的"本来如彼"的"彼"，画成了"应该如此的"此"，说是"无中生有"固然不可，说是"现实主义与浪漫主义相结合"似也卯榫不合。不妨以他自己说的"作画．妙在似与不似之间"对对号．母鸡驮小鸡．未必有其事．不亦"不似"．母鸡驮小鸡．当必有其理，当然是"似"了。正是在这"似与不似"的间隙里，才得以作出了这妙文章。

220

共 页 第 页

不离画笔　不在画笔

<p align="right">郭羽</p>

一见这画，下意识里不由一句：好大一朵牡丹花。大么，如若这画儿是画在一张小纸片儿上的呢，是啊，我眼前的这画儿的复印品就只半个巴掌大。一个画画人的眼，竟给画儿蒙骗了。

这是"形式感"的魔法，白石老人那个时代还不时兴这个词儿，这无关紧要。看他将一朵牡丹花填满了大半个画面，像似电影的特写镜头。其更着意处，是牡丹花右边花朵的一部分被挤出了画外。就是这"被挤出"，暗示了人们：花朵比纸还大。

"好大一朵牡丹花"，这句式也可以读成：这朵牡丹花之所以好，就是因为"大"。"大"为何好，《辞源》有解释。"大与太通，谓最上者也。"

论起人来，试着褒义词：大胸襟、大担当、大智慧、大公无私、大器晚成、大巧若拙、大彻大悟……孔子曰："君子不可小知而可大受

<div align="center">20×20=400</div>

<p align="right">鑫欣纸品</p>

也。""小知"不就是小打小闹打小算盘,"大受"不就是孟子所说的"天将降大任"的"大任"。

　　论人如此,论艺也不例外。有谓"羊大则美","美也离不开大"。姑妄听之,聊备一说。但可以肯定的是,艺术的审美取向脱不开对人的品格评价准则。所以况周颐论词说:"作词有三要,曰重、拙、大。"所以"燕山雪花大如席"因大气包举而成为千古传诵名句。

　　在绘画领域中,利用形式感画出了不是大的牡丹花,而是牡丹花的大,在白石老人那个时代,在他的同辈前辈画家中似乎并不多见,其得风气之先而小试牛刀手。

这个妹妹我曾见过的

韩羽

提到齐白石，就会想到作画，妙在似与不似之间。人人云云我亦云，数十年，仍无异于终身面墙。

"似"容易明白，就是说画得和实物一模一样。"不似"也容易明白，就是说画得和实物不一模一样。可是又说了，画得太像了不行，画得太不像了也不行。画得太不像了也不行，容易明白。画得太像了不行，就令人一头雾水，不容易明白了。

白石老人说完这话，似乎再也没有阐述过，到底什么意思仍似雾里看花。恰好有他一幅画稿，试窥蛛丝马迹。

这画稿上是个鸟儿，是从砖地上的白浆痕迹仿照着描摹下来的。有跋语："己未六月十八日，与门人张伯任在北京法源寺羯摩寮闲话，忽见地上砖纹有磨石印之石浆，其色白，正似此鸟，余以此纸就地上画存其草，真有天然之

趣。"

　　且以此鸟和"似与不似"对对号，若说"似"的确是鸟。若问是什么鸟？是鸡、是鸭、是鹰、是鹊，不大好分辨，又什么都"不似"了。这就是"似与不似"。恰是这似鸟又不知是何鸟的鸟，最易于令人联想起"人"的某种身姿神态，或者说"人"的有趣的神态。

　　白石老人在这鸟身上写了"真有天然之趣"，然而"趣"亦多矣，雅趣、野趣、拙趣、妙趣、乐趣、恶趣、童稚趣、质朴趣……只不知白石老人所说的天然之趣是何趣，有一点可以肯定，是他所熟悉所喜爱的"趣"。

　　或谓，画画儿、看画儿，何得如此啰嗦，答曰，人之与人与物与事，总有好、恶之分，亲、疏之别，人的眼睛也就成为本能，总希望从对象中看到自己之所喜好所熟悉所向往的东西。或者说，就是"发现自己"。观人观物如是，艺术欣赏活动尤如是，艺术欣赏者最惬意于从欣赏对象中发现自己所熟悉所喜爱所向往的东西。不如此不足以愉悦。而艺术创造者也竭尽

224

所能将自己所熟悉所喜爱所向往的东西融入艺术作品之中，唯如此方得尽情尽兴。这是出之人的本能，饥则必食，渴则必饮，不得不然也。

与其谓这"似与不似的鸟儿是白石老人就砖地上"画存其草"，不如说这只鸟的影儿早就储存于他胸中了。偶尔相遇，撞出火花，就像《红楼梦》中的贾宝玉初见林黛玉，"这个妹妹我曾见过的"。

<center>《暮鸦图》有感　　　　　韩羽</center>

　　看《暮鸦图》，想起小时情景，那时住在小郭庄姥姥家，每到傍晚，总有大群乌鸦聒噪而来，黑压压，遮满半个天，随之又聒噪而去。大人们谓为"老鸹噪天"，这阵势，已往事如烟了。忽见此图，慨然兴叹："广陵散绝久矣。"

　　怀旧，人之恒情，虽纸上画饼，聊胜于无。一看再看，过屠门而大嚼。

　　还真地咀嚼出了滋味，且说那乌鸦，粗粗一看，无非是一大片黑影儿。如再细审，就可见出千姿百态。有由远而近的，有往还盘旋的，有侧身而飞的，有俯冲直下的，有似下不下正犹豫的，有已落树上又反身往上飞的，已落树上的，有的紧挤一起，有的独自向隅。扰扰攘攘，视形类声，似闻哇哇哑哑

　　这是一幅写意画，提到"写意"，总会想到逸笔草草"大笔一挥"，齐翁也说过与此有关的话，谓"粗大笔墨之画，难得形似，纤细笔墨之画，难得神似。"此乃经验之谈，扱笔稍有不慎，

即形神"难得"，而"纤细笔墨"，失于"神似"，尚有"形似"。"粗大笔墨"则既失"形似"，更无"神可似"。难免如鲁迅所指出的两点是眼，不知是长是圆，一画是鸟，不知是鹰是燕了。

5　　写意画的粗大笔墨有点儿像似戏台上的大花脸。比如张飞，只会大喊大叫，吹胡子瞪眼，莽汉一个，有啥看头。可是在古城、在长坂坡，他也耍心眼儿，有花花肠子，居然还将曹操给蒙了，就大有了看头。写意画的"粗大笔墨"

10也应像张飞一样粗中有细。齐翁《蓍鸦图》中的乌鸦就是个标样。

峰无语而壑有声　　　　韩羽

　　齐翁画《白菜冬笋》跋语云："曾文正公云，鸡鸭汤煮萝卜白菜，远胜满汉筵席二十四味。余谓文正公此语犹有富贵气，不若冬笋炒白菜，不借他味。满汉筵席真不如也。"

　　通篇"鸡鸭汤煮萝卜白菜""满汉筵席二十四味""冬笋炒白菜"。似是说嘴解馋，实则非也。言有此而意在彼，峰无语而壑有声，出没隐显，煞是好看。

　　鸡鸭汤、满汉筵席、白菜冬笋，实是借来用以比、兴。或比或兴者，人之精神品格心态志趣也。试读其诗："何用高官为世豪，雕虫垂老不辞劳。夜长镌印忘迟睡，晨起临池当早朝。啮到齿摇非禄俸，力能自食非民膏。"自食其力的平民百姓，只能吃白菜冬笋，满汉筵席想吃也无。为了雕虫"镌印"，虽布衣蔬食而晏如也。揽镜顾影，能不坦然自豪乎。寄兴作跋，感于中而形于外也。

　　跋中尤其抢眼的是"不借他味"。一个"借"字，

使人想到"草船借箭"，箭可以借，战船照烧，齐翁岂诸葛武侯手。

　　"青藤雪个远凡胎，老缶衰年别有才。我欲九原为走狗，三家门下转轮来。"此固齐翁诗；"逢人耻听说荆关，宗派夸能却汗颜。自有心胸甲天下，老夫看惯桂林山。"不亦齐翁诗。"不借他味"，实乃借他家料调我家味，变别家之法作我家之画，齐翁真诸葛武侯也。

20×20=400

依然瓜土桑阴　　　　　　　　　韩羽

　　白石老人笔下，老鼠是常客，有偷吃灯盏油的，有啃书本的，也有叼着没了肉的空壳螃蟹腿当宝贝乐得一蹦一跳的。想是饿极了，人饿极了不是什么都吃么。最近在天津人民美术出版社出版的《齐白石画集》里看到了老鼠又耍新招儿——攀秤钩。这是一句民间"歇后语"："老鼠上秤钩——自称自。"是说老鼠小得本没多重斤两，居然爬上秤钩自己称起自己来了，自以为了不起了。这是人的说道，老鼠当也有老鼠的说道：自己称量自己，咋的了，招谁惹谁了。忽地想起华君武的一幅漫画，找了出来，两相一比照，笑煞人也，国画乎，漫画乎。

　　即使像老鼠这样令人生厌的丑物，在白石

老人笔下也能丑中见"趣"，不亦化腐朽为神奇乎。画出这样的画儿，谓为"精湛的绘画功力"可，谓为"善诙谐幽默"可，如再添加一句，谓为"一颗童心"不更可乎。

　　童心，就是孩子心态，单纯、真挚，没有成年人那一套弯弯绕的利害得失的杂念。对什么都不懂，对什么都好奇，对什么都无芥蒂，不存偏见，因而也就往往能见人所见不到处。而且最喜欢玩，一玩起来，只知娱悦，毫不计及其他，陶醉在物我两忘里，直至于痴。

　　这一切都表明了儿童最接近人的本真。但随着年岁的增长，涉世愈深，这"本真"也总被"雨打风吹去"。

　　白石老人，老天眷顾，虽然白发，依然瓜土桑阴，无往而不态出。试看《人骂我，我也骂人》的老汉，多么像《皇帝的新衣》里的那个孩子。

第　　页　　　　　　　　　　　　　　　　　　　　　　　　　　

　　　　　　　"蛙声十里"入画图　　　　　　　　　　箫羽

　　　"蛙声十里出山泉"是清代诗人查初白（慎行）的诗句。用"十里"修饰"蛙声"，多么有气势。一个"出"字用得太好了，使这蛙声更具有了旺盛的生命力。既状客观之景，又抒主观之情，情景交融。"稻花香里说丰年，听取蛙声一片"好个丰饶的生机勃勃的田野景象！

　　　诗是好诗。但是把这诗句画出来太难了。"十里"没法画，"蛙声"没法画。而这蛙声又是从远处的山泉里传送过来的。这流动着的声音尤其难画了，可是白石老人都画出来了。我曾琢磨齐老先生当初对着这诗句，也未必不犯难。这声音看不见摸不着，可怎么画呀？一般人，百分之九十九的就会辍笔而叹：没法画，拜拜了

第　　页

。齐老先生的思路是，此路不通，那就拐个弯儿，不直冲着"声音"去，转而冲着发出那声音的物件去，于是就瞄上了青蛙。可是在这诗句的特定情况中，青蛙又不能直接出现，那就冲着青蛙的儿子蝌蚪去。这就是后来理论家给总结出的"视形类声"，借助人们的不同感官的相互暗示，由蝌蚪而蛙，由蛙而声了。那蛙声又是由远及近而来，这难题也给解决了。他画了一条正在流淌着的溪流，溪流中有几个顺流而下的小蝌蚪，蛙的声音也就随着小蝌蚪一起流淌了过来。这么难的问题，齐白石举重若轻，逸笔草草几下子给解决了。对这一切如若拿出个说道，说出个所以然，那就要理论的大块文章了。我不会写理论，说不出那么多话，我只说一句：在艺术上最美妙的审美经验，常常是由不

第 页

同感官的相互暗示来完成的。

　　虽然查初白的诗在先，齐白石的画在后，画由诗出，却青出于蓝。这是说齐白石化抽象为具象时，从被动中变为主动，真正打通了由诗到画，异体同化的交通脉络。不但无损于诗情，更增添了笔墨之趣。能做到这一点，要凭靠大智慧，智慧本身也能给人带来审美愉悦。

　　如果也来个贴标签，我认为《蛙声十里出山泉》倒应该算作"文人画"的样板。诗是文人写的。查初白是康熙朝进士，在有清一代诗坛中占一席之地。可按出身论看，齐白石是木匠，王闿运曾嘲笑他的诗是"薛蟠体"，似又不能算是"文人画"了。虽然如此，假如这幅画出现在苏轼那个时代，恐怕"诗中有画，画中有诗"八个字不一定轮到王维了。

234

再说"蛙声"　　　　　韩羽

美，总是躲躲闪闪，"藏猫儿"。若想和它照面，还需"缘分"，要看有缘无缘了。举一例，白石老人有一经典名作《蛙声十里出山泉》。"蛙声"美乎？夏夜蛙声，咯咯咯咯，聒噪人不得入睡，何以言"美"。然而，这要看听者为谁了。且看辛稼轩《西江月》："明月别枝惊鹊，清风半夜鸣蝉。稻花香里说丰年，听取蛙声一片。"辛稼轩听出美来了，因为他从蛙声里感到了稻花香气。"稻花香"意味着年景好，民以食为天，意味着老百姓能吃饱肚子了，岂不是天大喜事。如若辛稼轩没有这样心思，那蛙声之"美"，就和他"藏猫儿"了。知乎知乎，那"美"不只关联着眼睛耳朵，也关联着心态哩。

　　"蛙声十里出山泉"是清人查初白的诗句。查初白和辛稼轩一样，也嗅觉到了蛙声里的"稻花香"，发扬之，光大之，不止一片了。一个"十里"，一个"出"字，使蛙声更具有了旺盛的生命力而波澜壮阔浩茫广远了。

　　齐白石农家出身，更能深感蛙声之美，又将诗词中的"蛙声"转化到绘画中来。用耳朵听的，变成了用眼睛看的，异体而同化，妙哉。

　　这使人想到了"作画，妙在似与不似之间"。且看画中的几个小蝌蚪，在这儿是个啥角色。打个比喻，中药里有一味药，叫"药引子"，能把另一味药的药性引发出来。蝌蚪起的就是"药引子"作用，用它引逗人们联想起蛙声。明乎此，也就明白了既不能把它画得太像，也不能画得太不像，约略像个蝌蚪样儿方恰到好处。这不

妨叫作点到为止，"点到为止"是不是和"作画，妙在似与不似之间"沾上点边儿了。

　　画中物象，不等同于生活中的真实事物，生活中的事物，一旦进入画中就具有了"假定性"，换个说法，也就是合理的虚构。明乎此，也就明白了为何作画要"妙在似与不似之间"。

　　或曰，只要将"蝌蚪"点到为止约略像个蝌蚪样儿就能使人联想到蛙声了么，也不尽然。事物都是相对的，都是有条件而存在的。它还必须凭了画题"蛙声十里出山泉"的蛙声的暗示以及山间溪水的急流，才能调动起欣赏者的不同感官，使之互相打通而视形类声。

　　点到为止的"止"，《大学》开篇也曾讲到过，"知止""止于至善"。用《大学》的大道理套一下作画作艺的小道理，这"至善"就是恰到好处之

处"，又看来，如要"点到恰到好处之处"，并非率
尔挥毫就能信手拈来，不见贾岛为了和尚的那
个小门儿"推"来"敲"去乎。

238

"误读"之趣 韩羽

　　白石老人笔下的小生物，往往像似孩子。比如这幅画里的小鱼儿，欢快得活蹦乱跳，甚至有点儿做作了。道是为何？原来是为了向河岸上的小鸡表示"其奈鱼何"，用孩子话说：我不怕你！

　　小鸡不会浮水，可望而不可即，小鱼怕从何来？且看这些小鸡，毛茸茸，瞪着小眼的惊诧样儿，像极了啥都不懂啥都好奇的小孩儿，似乎听到了它们的叽叽声。"这是什么？""这是虫虫。""虫虫不是在草里的么，为什么在水里？""我不知道。""我也不知道。"其实小鸡是好奇，是小鱼误会了。可又正是由于这误会，才有了戏剧性，逗得我看了小鸡看小鱼，看了小鱼看小

鸡，看了笑，笑了看。

　　这应说是"误读"。其实白石老人作画的原意并非如此。且看跋语："草野之狸，云天之鹅，水边雏鸡，其奈鱼何。"是替小鱼出口气的。同时又似乎还有一声叹息，是白石老人的：乱兵、土匪，抢粮绑票，老百姓东藏西躲，颠沛流离。乱世人不如太平犬，更不如这河中小鱼也。很明显，是借小鱼这酒杯，以浇自己心中之块垒，哀人复自哀之。而我又看又笑，当乐子了。阴错阳差，不亦诡乎，写以志之。

240

跋语的跋语　　　　　　　韩羽

　　蝈蝈，叫得好听，蛐蛐也叫得好听，还喜好斗，因而成了人的宠物。一旦为人所获，享受供养，但必须付出代价，终生坐牢（关进笼子或装在罐里）。蚂蚱，既不会叫，也不好斗，没人稀罕，一旦被捉，不是踩死，就是被烧烤吃了。碰上调皮捣蛋的孩子，就更生不如死，将其两眼弄瞎，然后放了，看它扑着翅子瞎飞瞎撞，哈哈大笑取乐儿。若问昆虫："人好不好，肯定会说：不是好东西。

　　如若昆虫看了齐白石的画儿，当又会另作别论。

　　比如《剔开红焰救飞蛾》，铿锵顿挫七个字，无微不至一片心，是最直接的表白了。

　　《与佛有缘》，一片叶子驮一草虫，浮在水上顺水而流，似是渡河。树叶子也通佛性，人溺我溺（确切地说应是虫溺我溺），以通俗之象，生动之趣，表达出了对虫的爱心甚至佛心。

最打动人者，是他另一幅昆虫画的题跋："草间偷活。"正言若反，谈言微中，似乎是诙谐，逗人欲笑，咀模咀嚼，竟眼中生雾，心中酸楚。试问喜画花卉草虫的画家和喜爱花卉草虫的读画人，谁曾想到过这四个字，独唯齐翁，为虫请命。

读胡适《齐白石年谱》，见《白石诗草自叙》，其文云："越明年戊午（1918年，白石56岁）民乱尤炽。四野烟氛，宁无出路。有戚人居紫荆山下，地甚僻，茅屋数间，幸与分居，同为偷活。犹恐人知。遂杏声草莽之中，夜宿露之上，朝餐苍松之阴。时值炎热，赤肤汗流。绿蚁苍蝇共食，野狐穴鼠为邻。如是一年，骨与枯柴同瘦，所有胜于枯柴者，尚多两目惊怖四顾，目睛鉴然而能动也。"

有意思的是，文中也有"偷活"字样，其夜宿露草之上，不亦"草间"乎。尤有意思的是，因此草虫与跋语恰是这之后的下一年己未后所作，可以想像得到在"如是一年"里，既与"绿蚁苍蝇共食，野狐穴鼠为邻"，何独无各类昆虫相伴，切

肤之戚，由己反处，怜之极，爱之深，为处而呼：但求鼹鼠之饮河，免遭枯鱼之索肆。

　　　　　　　　对台戏　　　　　　　　　　韩羽

　　《齐白石研究》一书中，见有两条幅，均为《紫藤》，并排一起。一为吴昌硕画，一为齐白石画。两位绘画大师唱起对台戏来了。既是对台戏，也就逗人看了这边看那边，看了那边看这边。

　　笔墨功力，难分轩轾，藐予小子，叹为观止。左看右看，唯一不同者，齐白石画中多出了两只小蜜蜂。妙哉，如无此物，怎能显出花更妍而气更香，为小蜜蜂干杯。

　　读了下面的文章，方发现该文作者早就有言在先了："两只小蜜蜂翩跹而至，为画面增添了无限的生机与动感，不只是自然的活力，更是画的灵魂，这些都是齐白石胜于吴昌硕的地

方。"

　　且也絮叨几句由这两小蜜蜂引起的感想:

相比于吴昌硕,齐白石画中多出的何止两只小

蜜蜂,其画笔之所触及可谓包罗万象,不避顺

口溜之嫌,边想边写:柿子芋头,扁豆丝瓜,

玉米稻谷,螃蟹鱼虾,青蛙蝌蚪,蝈蝈蚂蚱,

螳螂蝼蛄,麻雀老鸹,耗子松鼠,鸡雏家鸭,

墨砚灯蛾,蝉蜕灶马,算盘铜钱,竹筐柴笆……

　　齐白石有诗:"五十年前作小娃,棉花为饵

钓芦虾。今朝画此关全白,记得菖蒲是此花。"

透出了个中消息,上述之所有入画诸物,尽皆

"五十年前作小娃"时之朝夕相伴者。即如柴笆粗

笨之物,也儿童相聚常嬉戏,并欲争骑竹马行。

　　"古人论画有言:"师古人""师造化"。"青藤

245

雪个远凡胎，老缶衰年别有才。我欲九原为走狗，三家门下转轮来。"齐白石对徐渭、朱耷、吴昌硕的崇敬拜服，咏之于诗。似"师古人"者

就其绘画实践看，如上所述，入画诸物均生活中所习所见之物，亦即人所生存的自然环境物。既描摹之，必当观察体验，以研其理，又必当亲而近之，由而生趣。理因趣，其理益彰；趣因理，其趣益浓。证以其画，齐白石实是更着重于"师造化"。

就这两幅《紫藤》也可看出师法的着眼点之不同。

齐白石更多着生活气、草根气，以"趣"胜。

吴昌硕更多着书卷气、金石气，以"雅"胜。

送我上青云　　　　　　　　郭羽

　　从北京画院学术丛书《捷克画家齐蒂尔研究》一书中，读到齐白石画作《木鸢上天图》。以前在国内出版物上从未见到过。一瞅画图，忍俊不禁，一放牛娃仰躺在牛背上放风筝，放牛玩耍两不耽误。继而一想，牛背上可以躺得的么。可你别忘了，这是画画儿。在这儿是画笔说了算数。不要说小孩躺在牛背上，就是牛躺在了小孩背上又有何不可，这要看你是否有本领有手段令人口服心服了。看这放牛娃牵着风筝线仰躺在牛背上，舒服自在，悠哉游哉，看画人能不艳羡，能不也想仰躺到牛背上去，谁还再去打问那牛背上到底能躺不能躺。

　　回头且看画，那放牛娃和牛处于画幅最下

部的小桥上，那风筝已上升到了画幅顶端，就是说直上青云了。看那放牛娃昂首向天，八成是他那颗心也跟着风筝直上青云了。猜我想起了谁，想起了王勃，想起了他那肃然凛然一唱三叹的"老当益壮，宁知白首之心，穷且益坚，不坠青云之志"，这放牛娃的"志"，还有点儿不坠青云"哩。

为小鱼干杯　　　　韩羽

　　齐翁有一画，姑名为"小鱼排队"。小孩子喜玩耍，小鱼也喜玩耍，排成一队像当兵的样儿"一二一，齐步走"。玩兴正浓，其乐陶陶，你瞧，又一条小鱼急匆匆凑拢来了。始而笑小鱼，继而笑齐翁，笑着笑着，忽然憬悟，何谓"物我两忘"？这就是"物我两忘"。小鱼是我欤，我是小鱼欤，此情此状，不亦童趣欤。既不有意为之；无意又不能为之，是齐翁与小鱼神遇而迹化的结果。而欣赏者也忘乎所以，像濠梁之上的庄子一样，"知鱼之乐"起来。

　　画中的荷叶、小鱼，逸笔草草，率尔挥毫，谓为小孩儿涂鸦，亦无不可（知乎知乎，却又正妙在恰恰像似小孩儿涂鸦。）

　　《蕙风词话》论词有言："若赤子之笑啼然，看似至易，而实至难者也。"我谓"小鱼排队"亦犹"赤子之笑啼然，看似至易，而实至难者也"。

　　其难何在？就近取譬，且读齐翁诗：

　　"痛除劳苦偷余生，一物毋容胸次横。孤枕早醒犹好事，百零八下数钟声。"这是齐翁自述。反观我辈，为诸多琐事牵累，"巧者劳而知者忧"，百物横胸，自顾不暇，哪有这自得其乐的闲适心情去数钟声，更遑论小鱼排队。

　　"儿童相聚常嬉戏，并欲争骑竹马行。"这是齐翁题《竹筢》的画跋，也是童年的夫子自道。将竹筢当马骑，把死物当活物，不亦痴乎，其中却有乐趣，是痴中取乐，愈痴愈乐。孩子们玩起来，不问痴不痴，但看乐不乐，而我辈成年人，不问乐不乐，但看痴不痴。这么一来

，可就玩儿完了，甭想再让小鱼排队了。

　　"客来索画语难通，目既朦胧耳又聋。一瞬未终年七十，种瓜犹作是儿童。"已是老翁了，犹不减"也傍桑阴学种瓜"的小孩儿嬉戏天性。返老还童欤，天真永葆欤，无此老天垔幸。小鱼欲想排队，不亦"难于上青天"乎

　　小鱼得齐翁为之写照，幸哉。

"非临摹所能到也"　　　　　韩羽

　　一块石头，两棵白菜，几株庄稼杆儿，经画笔一摆弄，竟有"颊上添毫"之妙。

　　比如我，瞅着瞅着，直想一步跨入画中，坐到那石头上，作《红楼梦》中贾政之状，笑曰："未免勾引起我归农之意。"

　　所以有此魅力，是由于画中的疏朗恬淡的意境，而且是原滋原味的农家本色。再说直白些，就是诗意。白菜，庄稼杆儿也有了诗意，不亦趣乎。趣从何来，只能向齐翁了。齐翁另一画中曾有一跋："借山吟馆主者齐白石，居百梅祠屋时，墙角种栗，当作花看。"既能将栗当作花，又何尝不可拿白菜玩其趣，甚而借"春雨梨花"流其泪。

"春雨梨花"见《白石诗草自叙》："己未，吾年将六十矣，乘清乡军之隙，仍适京华。临行时之愁苦，家人外，为予垂泪者，尚有春雨梨花。"中情所激，脱口而出，白傅也当必为之击节。

这画上也有一跋："老萍近年画法，胸中去尽前人科臼，余于家山虽私淑有人，非临摹不（似应为"所"）能到也。"看来他对这画颇为得意，谓为"非临摹所能到也"。可是"非临摹所能到也"的得意之笔是指的什么，他没说，我试揣测其意，八成是指庄稼气，菜根气，书卷气三者浑融一体，大俗而又大雅的境界。此境界，"非临摹所能到也"。

本色示人　　　　　　　韩羽

读刘二刚先生《本色》一文，见有如下几句话：

"他卖画明码告示，卖画不论交情，君子有耻，请照润格出钱，直来直去。最耿直的是他还把告示贴在大门上，画不卖与官家，窃恐不祥，从来官不入民家，官入民家，主人不利。"二刚谓此为农民本色，说得好。

又'文化大革命'期间批判他，画他的漫画裤腰上总是挂着一大串钥匙。"知乎知乎，这恰恰证明了老人一身清白，无把柄可抓，只好冲向他裤腰上挂的钥匙去了。

偶尔忆及两件小事。

黄苗子先生指着墙上挂着的白石老人画的

《虾》笑对我说："这是白捡来的。有一次去齐老家里，正要进门，邮递员骑自行车送信来了，我顺便接了信捎给老人。想是乡音无伴苦思归了，见是湖南老家的来信，欣喜得不知所以，顺手把刚画好了的《虾》递了过来："送给你。"从天上掉下来了个馅饼。"人言白石老人吝啬小气，未必然也。

钟灵兄对我说，他是齐白石的最后一个弟子。

我问：磕头了么？

他说：磕了。

我问：给了你张画儿？

他说：只给了我一本画册。

我说：你若是带去一封湖南家信就好了。

谁能忍住不笑？　　　　韩羽

　　白石老人画了个秃顶老头儿，题写"也应歇歇"。想是刚刚说了这话，老头儿也斜着眼儿，遮着脸儿，将身子紧紧地抱成团儿，似乎要歇歇了。既然想歇歇了，那就躺下歇着去吧，却绷着劲作出要歇歇的架势。这做作，揭了他的老底，一家子老小要吃要喝哩，"歇歇"不得也。苦着脸子装笑脸，逗人玩儿哩。逗谁玩？谁瞅他，他就逗谁。不信你瞅瞅他，看是不是逗你哩。

　　这个秃顶老头儿令我想起了戏曲。《牡丹亭》里的小姐表示有意往花园里走走时，正投合了丫环春香心愿，春香兴奋难捺，忘乎所以，冲台下观众瞟了一眼抿嘴一笑，而观众也报

之一笑，却都忘了一个是在戏台上，一个是在戏台下。

白石老人画的秃顶老头儿的眼神颇似那春香，也忘乎所以，冲向了看画人。

"忘乎所以"用在"情"上，就是忘情，忘情不亦痴乎。痴者，冒傻气也。清人张潮说："情必近于痴而始真。"傻得有趣，真得动人，何分台上台下，画里画外。

再看《何妨醉倒》，仍是那个秃顶老头儿。这回不再"歇歇"了，而是喝了个醉倒。醉到什么样儿，《文心雕龙》谓文词所被，夸饰恒存，无论或文或艺，要在夸张。看那扑在小儿肩上的秃顶老头儿，能把人笑死。

就说"醉倒"吧，如用言语表述：头重脚轻了，天旋地转了，嘴连话都说不成串了，胳膊不

是胳膊腿不是腿了，哪儿都不听使唤了……

　　白石老人弯道超车，在那秃顶老头儿的脑

袋下面，就只画了个空衣服壳儿。

258

小鸡雏　不倒翁　　　　　　　　　　韩羽

　　提到齐白石的讽喻人世丑恶现象的画作，总要想起《不倒翁》《他日相呼》。这两画之所以成为经典，画跋起了重要作用。

　　中国画，文画互动，桴鼓相应，用《阿房宫赋》中两句话形状之最为得当：各抱地势，钩心斗角。

　　看那《不倒翁》诗："乌纱白扇俨然官，不倒原来泥半团。将汝忽然来打破，通身何处有心肝？"

　　再看画上那小丑的俨然如官样儿。

　　一实一虚，相得益彰。诗里没有的，画上有了；画上没有的，诗里有了。双管齐下，丑上加丑，极尽其丑。

再看，两小鸡互争一小虫，只因加写了四个字"他日相呼"，立即风生水起。由目前的因吃而"相争"，推想反以往的"相呼"而相亲，只见眼前之"利"，而忘以往之"义"。两只小小鸡雏，竟能兴人一慨；"人之所以异于禽兽者几希"，是画小鸡欤？抑画人欤？人言齐白石画作多为小品，小品小欤？小中见大。

又絮叨起这两幅，实因别有话题。就讽喻人世间丑恶现象看，就题跋起的重要作用看，固然两画相同，是否还同中有异？其异在何处？

依我看，两画确有不同处，甚且大不同，杜撰个说词：一个是"以丑对丑"，一个是"以美对丑"。

《不倒翁》不妨说是"以丑对丑"。画中的形

象是小丑，诗是将那小丑剥皮剔骨，使其愈见其丑。

《他日相呼》不妨说是"以美对丑"，小鸡雏毛茸茸像个圆球儿，两只小眼一小嘴，活泼幼稚，能不美乎。可是它们正在干丑事——争吃。

试问，如彼如此的如是两画，对人心理影响能否一样？

我且现身说法：看到《不倒翁》，心里一亮，都没心肝，却又都装得像是有心有肝，以不倒翁喻赃官，何其确切乃耳。写得痛快，笑得痛快，但是写过了，笑过了，剩下了的只是厌恶。

而《他日相呼》中的小鸡雏，人之宠物，可这宠物正在干丑事——争吃，能不令人兴"卿本佳人，奈何作贼"之憾，憾则必惜，惜则必

怜，这怜不亦佛家之佛心，儒家之仁人之心。

　　"以丑对丑"和"以美对丑"，一字之差，对人心理之影响竟有如天壤。试将其以"审美"考量，应是不同层次了。《他日相呼》，上上品也。

爱屋及乌　　　　　　　　韩羽

—— 因这画儿，竟爱上咸鸡蛋了

　　欣赏绘画作品，固然有如《红楼梦》中贾宝玉初见林黛玉之一见倾心者，也往往有如《孟子》中校人和子产对语，始则"圉圉焉"，继而"洋洋焉"，复继而"得其所哉"者。我且说我：

　　白石老人有一无题斗方，始见时，一愣怔，继而憬悟，是咸鸡蛋。老百姓家都腌咸鸡蛋，俗物也。谁见有中国画中将咸鸡蛋入画的，似乎没有。看惯了不将咸鸡蛋入画的中国画，突然见到了将咸鸡蛋入画的中国画，能习惯么，当然不大习惯，于是"圉圉焉"。接着，又会冒出另个想法，谁都没想到画这个，他想到了，务去陈言，独出心裁，能说错么，且赏之品之，又于是不再"圉圉焉"了，开始"洋洋焉"。

　　一个盘子，两瓣儿咸鸡蛋。几笔行草，稍事勾勒，不藉粉泽，既有巴人之趣，又得阳春之雅，大手笔也。畅然爽然，如对春风，得其所哉，得其所哉。

　　盘子里除了两瓣咸鸡蛋，还有两个小虫儿。这虫儿给画面带来了活的气息。有文章说，这是蟋蟀。蟋蟀在这种情状中出现，不伦不类。白石老人有言"不似则欺世"，能如是之粗心？我且对这小虫儿唠叨几句。有一种小虫儿和蟋蟀一个样。我老家是山东聊城，小时在农村常见。每到冬季，在灶屋里吃饭时，在锅台上，在盆碗旁，总有这样的小虫儿蹿来蹿去。土名素曲儿（仿其音）。白石老人也曾生活在湖南农村，想是灶屋里也有这样的小虫儿，这小虫儿爬到盘子里也就不足为怪了。

这小品，似是简单。善画而不善书者，画不了。善书而不善画者，更画不了。善画而又善书者，未必画得了。善画善书善篆刻而又善悟者，庶几画得了。信手，柳不信手。

壮气溢于毫端　　　　　　韩羽

"欧阳子方夜读书，闻有声自西南来者，悚然而听之。曰：异哉，初淅沥以潇飒，忽奔腾而澎湃。如波涛夜惊，风雨骤至。其触于物也，鏦鏦铮铮，金铁皆鸣。又如赴敌之兵，衔枚疾走，不闻号令，但闻人马之行声。予谓童子：此何声也，汝出视之。童子曰：星月皎洁，明河在天，四无人声，声在树间。（欧阳修《秋声赋》）好一派壮气也。

也曾为此反复思索，这声在树间的秋声，怎地竟化成了"人马之行声"。如谓漾在秋声，怎地我听不出？如谓与秋声无涉，欧公又据何而知？后来终于有些明白了，《诗概》谓陶渊明诗"吾亦爱吾庐"，我亦具物之情也；"良苗亦怀

新，物亦具我之情也。"这"赴敌之兵"的"人马之行声"，是物与我的"神遇而迹化"。

想起《秋声赋》，是缘于齐白石的《残荷》。

看那残荷枯干，各据地势，张脉贲兴，纵横交错，旁逸斜出。隐隐然铿锵顿挫，如铁戟强弩蓄势待发。万类霜天竞自由，好一派壮气也。

这是笔势墨痕构成的形式感，使视觉听觉相打通而形成的错觉，是由不同感官相互暗示而获得的心醉神迷的审美享受。

这残荷呈现出的姿态，与"出淤泥而不染，濯清涟而不妖"大异其趣，各臻其美。仍是《诗概》谓陶渊明诗"吾亦爱吾庐'，我亦具物之情也；'良苗亦怀新'，物亦具我之情也。" 为余垂

泪者，尚有"春雨梨花"，是白石老人的美感与秋

塘残荷的"神遇而迹化"。

268

蚌病成珠　　　　　　　韩羽

浏览《齐白石研究》，见一图。图中的两个鸟儿一下子把我吸引住了。是什么鸟儿？我没见过，看那神态，我却熟悉，紧靠一起相向而立，像是在说悄悄话儿。鸟儿也说悄悄话，真逗。

下边有文章，看看是何说法：

"齐白石晚年变法之后从画面的对象来看，八哥、喜鹊、绶带鸟和蝴蝶这几种动物（不是动物，是飞禽昆虫）是齐白石画梅花最常见的搭配选择，它们都象征着美好的传统元素。1943年的《梅花石关绶带鸟图》，将'梅''绶'谐音使用，再配之墨石以为'坚固'之意，题款直书'眉寿坚固'四字。《诗经·豳风》中《七月》篇

15×20=300字　　　　　　　年　月　日　　第　页

有"为此春酒，以介眉寿"之句。"眉寿意谓人年老时，眉中会长出几根特别长的毫毛，为长寿的象征。"所以本画中的含义是眉寿得以坚固则能永享无穷福气之意。这种将吉祥祝福的寓意，通过谐音象形的方式突显出来，成为齐白石后期创作的一种重要手法。"

我从该画里看到的是"两个鸟儿在说悄悄话"。

该文作者从该画里看到的是"将吉祥祝福的寓意，通过谐音象形的方式突显出来，成为齐白石后期创作的一种重要手法"。

见仁见智，不必强求一致。美欤丑欤，一时难得分清。比如两个鸟儿像是在说悄悄话"，只是我一刹那间的直观感觉。倘若有人说："我就没有感觉到这两个鸟儿像是在说悄悄话。"咋办，这不就成了老庄、老惠斗嘴了，"子非鱼，安

知鱼之乐；""子非鸟，安知鸟在说情情话；永远纠缠不清了。

　　且说点儿别的，就说说吉祥祝福的"寓意画"

　　中国诗词、绘画中，将花卉禽鸟作为托物寄情的对象，其源远而久矣。《诗经》开篇："关关雎鸠，在河之洲。窈窕淑女，君子好逑。"水鸟儿就和男女情爱寓意在了一起。《楚辞》："余既滋兰之九畹兮，又树蕙之百亩。"香草与贤才更是你中有了我，我中有了你。历代承传，约定俗成，花草树木，飞禽走兽已成了隐寓的"文化符号"。向往美好，为人普遍心理，"文化符号"，更且言简意赅，雅俗而共赏，贵贱无不适。

　　借"文化符号"描摹所作的画谓为"寓意画"。但也不必讳言，颂德祈福，是其所长；而绘画形

象既化为"符号"，当必影响及形象本身的丰富性，又是其所短。有所长必有所短，形格势禁也。白石老人是绘画大师，也靠卖画为生，有"买方得能卖"，不能不随俗从众。然而该文作者却说是"成为齐白石后期创作的一种重要手法"，则不无商榷之处。

　　已是常识，提起齐白石，就会想到"衰年变法"。衰年者不亦后期乎，法者不亦绘画之法乎。这类寓意画的画法，既非始于齐白石，也不止于齐白石，其"变"何来，又"变"何去，谓为一种重要手法，齐白石除了"衰年变法"，还有什么"重要手法"，如谓此"重要手法"之法即衰年变法之"法"，张冠李戴也。

　　就这幅画的具体情况而言，不妨这么说，即使像这类的"寓意画"，在大师笔下，竟也蚌病

成珠，看那墨石上的两鸟儿，像似在说悄悄话，本是作为"文化符号"的鸟儿，也能成为生动有趣的审美对象。

艺术之所表现，归根结蒂一个字——人。纵使花鸟画也不例外。花鸟画和人物画的不同处，也只在一是直接表现；一是间接表现。花和鸟之所以能成为审美对象，也就因了它们能使人们从中发现人们自己。

"似与不似"絮语　　　　　　　　　韩羽

　　读《齐白石研究》，见有一段文字，抄录如下："似与不似之间者，本来是董其昌的话头，所谓'太似不得，不似亦不得'，要处于'似于不似之间'是也。而后，恽寿平接过这个话茬，所谓'其似则近俗，不似则离形'是也。但集大成的，还是王文治。王文治在观赏了董其昌的临古帖后题道：'其似与不似之间，乃是一大入处。似者，践其形也；不似者，副其神也。形与神在若接若不接之间，而真消息出焉。'"

　　我听到"作画，妙在似与不似之间"这句话，是在上世纪五十年代。有的说是齐白石说的，有的说齐白石之前也有人说过类似的话，秋风过耳，未深推求。

董其昌除了"似与不似之间"的话头，还有"生与熟"。所谓"画与字各有门庭，字可生，画不可不熟。字须熟后生，画须熟外熟。""画须熟外熟"，像绕口令，难得其要领。

郑板桥将"生与熟"讲得就辩证了些。"画到生时是熟时"，谓为生和熟在一定条件下可以往相反方向转化。较之董其昌，后来居上。

俄国的施克洛夫斯基，也看到了"生"是个好字眼。说"艺术的技巧，就是使对象陌生"。只是"陌生"行么，人们看得懂么。不知再加个"熟"字，"又生又熟"，既新奇而又亲切。

朱光潜将"似与不似"改换成了"不离不即"，谓诗与现实生活的关系保持"不离"，是为了有真实感，保持"不即"，是为了有新奇感。

以上摘引，应说是"语录"。既为语录，要言

不烦。然而只言片语，难免词意含混。"似与不似"可作"像与不像"解，可作"形与神"解，可作"意象"解，可作"熟与生"解，也可作"不离不即"解，量身裁衣，视其语境而定。要之，是之间的"间"，这个"间"是恰到好处，"过犹不及"，既不"过"，也不"不反"，做到这一步，真真要看艺术修养功夫了。

"作画，妙在似与不似之间"，就字面上看，似是绘画之法，远非如此，实是已关联到作品与欣赏，作者与读者两相互动的更深层面，由"技"而"道"了。

已是老生常谈，一件艺术作品的完成，是作者和读作的共同合作。作者的作品，只是完成了创造的一半，另一半则依赖于读者的再创造。打个比喻，作者的作品只是个场地，给读者的想像力提供充足的活动空间，而读者则以

自己的生活经验的联想与作品的暗示相互动，两相默契，如珠之旋转于盘而不出于盘。你中有我，我中有你。这既是欣赏活动过程，也是艺术作品的完成过程。明乎此，也就明白了"作画，妙在似与不似之间"的"间"，也就是读者的想像力驰骋的活动空间。

是、似同音，但"是"不如"似"对人们更有吸引力。"是雨亦无奇，如雨乃可乐"，真物儿引不起人们关注，不是那物儿又似那物儿的物儿才能引起人们的好奇。更有意思的是清人张潮的话："情必近于痴而始真。""近于"也就是"似"，不能真痴，也不能不痴，而是似痴，情乃见真。你看这"似"字来劲不来劲？《艺概》："东坡《水龙吟》起云：'似花还似非花'此句可作全词评语，盖不离不即也。"不离不即，疑似之际，而真消

息出马。齐白石的作画，妙在似与不似之间"，就是"似"，而不是是"。这话虽不是他首创，但自古迄今明此理的画家多矣，而能以天才的多样的绘画典范验证之发扬之者，首推齐白石。

《哭像》与"作画，妙在似与不似之间"

韩羽

昆曲《长生殿·哭像》一折，唐明皇一出场，又是哭诉冤屈，又是为自己洗刷，接着戟指而骂陈元礼。骂罢，"只念妃子为国捐躯，无可表白，特敕成都府建庙一座，又选高手匠人，将海檀香雕成妃子生像，命高力士迎进宫来，待寡人亲自送入庙中供养。敢待到也。"高力士同宫女、内监捧香炉、花幡，抬杨妃木雕像上。

木雕妃子像，这个戏台上的死道具，竟是由活人扮演，自上场到剧终，一直坐于绣帐中，是聋子的耳朵——虚摆设。可恰恰又是这个木雕妃子像，给我的印象最深，甚或说是惊心骇目。盖缘于唐明皇的一句话："呀，高力士，你看娘娘的脸上，兀的不流出泪来了。"

且夫子自道，说说我作为观众的反应：当天宝皇帝呼出这语，高力士及宫女们一齐瞅向

木雕妃子像时，我也紧跟着瞅了过去，不加思索地相信了。却又立即摇头：木雕妃子像怎能流泪？接着又恍然而悟：木雕妃子像本来就是活人扮演的，又怎能不会流泪。推己及人，别的观众见此，八成也都会有这一反一复的想法。起始，对这人扮木雕本不以为然，至此则大呼曰：妙哉，人扮木雕。

　　人扮木雕，妙就妙在既似木雕，又非木雕。这与国画大师齐白石的名言："作画，妙在似与不似之间"异曲而同工。不妨仿而曰："作戏妙在真真假假之间"。

　　《红楼梦》有言："假作真时真亦假。"这表明了现实生活的复杂性。现实生活中事物不只关乎理，而且关乎情。无论物，或是情，均又有真有假。一旦搅混一起，形格势禁，于是如明珠舍利，随转异色，难分何为真何为假也。此《哭像》中的木雕流泪之所以顺理成章也。

鑫欣纸品

读《齐白石日记》　　　韩羽

浏览《齐白石日记》，如顾恺之吃甘蔗，从梢头起，吃着吃着——渐入佳境了。

"但见洋人来去，各持以鞭坐车上。清国人（中国人）车马及买卖小商让他车路稍慢，洋人以鞭乱施之。官员车马见洋人来，早则快让，庶不受打。大清门侧立清国人几数人，手持马棒，余向之，雨涛知为保护洋人者，马棒亦打清国人也。"

在画家眼里，什么都是"画面"。这段日记，就是三个画面。这三个画面就出现在当年的北京街头。第一个画面：洋人持鞭乱打让路稍慢的清国人。第二个画面：清国官员机灵麻利躲让得快，庶不受打。第三个画面：保护洋人的清国人，手持马棒亦打清国人也。

不必《清史稿》，只这三个画面，苟延残喘的大清帝国是个什么样儿就一目了然了。

"余尝谓人曰：'余可识三百字，以二百字作诗，有一百字可识而不可解。'"又诗云："近来

惟有诗堪笑，倒绷孩儿作老娘。"

　　这似是对自己诗作的调侃。《湘绮楼日记》载："齐璜拜门，以文诗为贽。文尚成章，诗则似薛蟠体。"说这话的是王湘绮，亦即王闿运，湖南宿儒，大学问家。大学问家说的话能有错么。又据传王老先生曾戏撰袁世凯总统府对联云："民犹是也，国犹是也，何分南北；总而言之，统而言之，什么东西。"敢捋虎须，为大清遗老出了一口恶气。其实现在细想，也可作另种解读，比如说，他老先生是否觉察出了袁世凯已厌了总统想当皇帝的花花肠子，给他来个隔靴搔痒？他既能把"总统"将白说黑，难道就不能拿"薛蟠"寻人开心么。

　　看来白石老人似不全是调侃，倒是卓识。且看他的另一诗："百家诸子人尝读，那见人人有别才。最喜你侬同此趣，能诗不在读书来。"他的"以二百字作诗"不正是"能诗不在读书来"么。

　　"青门经岁不常开，小院无人长绿苔。蝼蚁不知欺寂寞，也拖花瓣过墙来。"如无一双趣眼，怎得观见无人小院的绿苔中竟有如此忙碌景

象。

　　"青天任意发春风，吹白人头顷刻工。瓜土桑阴俱似旧，无人唤我作儿童。"借范成大诗之旧典，化为我用，翻作人生百年一瞬之慨，不亦推陈出新乎。

　　"小院无尘人迹静，一丝花傍碧泉井。鸡儿追逐却因何，只有斜阳蝴蝶影。"个中情趣，尤胜杨万里"闲看儿童捉柳花"也。

　　"逢人耻听说荆关，宗派夸能却汗颜。自有心胸甲天下，老夫看惯桂林山。"心中知无大丘壑，敢出如是盘空硬语乎。

　　观诗可知其画，观画可知其诗。

　　"画一鸟立于石上，题云：'闲到十分人不识，山中惟有石头知。'"此感慨是出之于鸟，还是发之于人。很明显，是借鸟嘴说人话。

　　"借鸟嘴说人话"，虽是大白话，却质以传真。比任何一句画论，都更能表达出齐白石之最。"画一鸟立于石上"的画，已无可稽考。且举一为人熟知的画例，白石老人曾画两只鸡雏，互争一条虫子，因利相争，固然丑恶，然而单只

相争，不足以尽其丑。于是复加一跋语："他日相呼。"只此四字，立使画面延伸开来。由目前的"相争"延伸到以往的"相亲""相呼"。这不是见利忘义？岂止鸡，"人之所以异于禽兽者几希"，这是画鸡，还是画人，谁能说得清。是理，是趣，谁能分得清。意中有意，味外有味，将花香鸟语达到如此境界，真可谓前不见古人，后不见来者了。

　　我们过去有个约定俗成的说法，齐白石的"衰年变法"似乎得力于学习吴昌硕的大写意笔法。不否认笔墨之于绘画的重要作用，但这终究是绘画创作中的"流"，而不是"源"。再好的笔墨也解决不了借鸟嘴说人话的根本问题。

　　"庚申正月十二日，题画（画一老翁送儿孩就学）：'处处有孩儿，朝朝正要时，此翁真不是，独送汝从师。识字未为非，娘边去复归，须防两行泪，滴破汝红衣。"我见过这幅画。可能是自身亲历，舐犊情深，发乎毫端。由于来自生活，平淡中亦能生出趣来。画中的那个上学的孩子，一手擦眼抹泪，一手紧抱书本（又

是件新玩物），傻小子，知手知手，这书本正是你的灾星哩。王朝闻先生有句话道得好，他说齐白石"看起来并不新奇的东西，一经他的描写，就把欣赏者诱入特殊的迷人的境界之中。"恰像白居易的诗，用常得奇。

"余亦以浓墨画不倒翁，并题记之。记云：'余喜此翁虽有眼耳鼻身，却胸内皆空，既无争夺权利之心，又无意造作技能以愚人世，故清空之气上养其身，泥渣下重其体。上轻下重，虽摇动，是不可倒也。'"

更有为人熟知的题不倒翁诗，如"秋扇摇摇两面白，官袍楚楚通身黑。笑君不肯打倒来，自信胸中无点墨。并附跋语：大儿以为巧物，语余：远游时携至长安，作模样，供诸小儿之需。不知此物天下无处不有也。"

又如"乌纱白扇俨然官，不倒原来泥半团。将汝忽然来打破，通身何处有心肝？"

一个泥团不倒翁，忽焉褒之若彼；忽焉贬之若此，"日近长安近"，皆言之成理。看来天下事，横看一个样儿，竖看又一个样儿。对于智

者，无往而不通。欲通则变。善变则通，一举
手，一投足，皆可学也。

　　"题画菊兼虫：少年乐事怕追寻，一刻秋光
值万金。记得与人同看菊，一双蟋蟀出花阴。"
我为这画写过一篇小文。它之所以吸引了我，
缘于画中并排在一起的一双蟋蟀。这"并排在一
起"使人联想起手牵手的孩子，我也曾猜想，这
八成是白石老人的童年回忆，今读此诗，证之
果然。齐老先生是以童眼画蟋蟀也。

　　"画有欲仿者，目之未见之物，不仿前人不
得形似；目之见过之物，而欲学前人者，无乃
大蠢耳。"无异于棒喝，似这蠢事我们谁没干过
？

　　"画虫并记云：'粗大笔墨之画，难得形似；
纤细笔墨之画，难得神似。'"切莫以单纯画技
视之。

286

一挥便了忘工粗　　　　韩羽

　　放下齐翁画，再读齐翁诗。

"村书捲角宿缘迟，廿七年华始有师。灯草
无油何害事，自烧松火读唐诗。"

"无才虚费苦推敲，得句来时且快抄。诽誉
百年谁晓得，黄泥堆上草萧萧。"

"昨日为人画钓翁，今朝依样又求依。老年
最苦如人意，幅幅雷同不厌同。"

"为松扶杖过前滩，二月春风雪已残。我有
前人叶公癖，水边常去作龙看。"

　　读这些诗，可想而知诗作者乃一快活的老
头儿。

"无计安排返故乡，移干就湿负高堂。强为
北地风流客，寒夜昏灯砚一方。"

"二毛犹有此衰丝，东窜西逃尚作诗。韩子
送穷留亦好，塞翁失马福焉知。"

"大叶粗枝亦写生，老年一笔费经营。人谁
替我担竿卖，高卧京师听雨声。"

"芦荻萧萧断角哀，京华苦望家书来。一朝望得家书到，手把并刀怕剪开。"

读这些诗，可想而知诗作者乃一不快活的老头儿。

"二十年前我似君，二十年后君亦老。色相何须太认真，明年不似今年好。"

"工夫何必苦相求，但有人夸便出头。欲得眼前声誉足，留将心力广交游。"

"问道穷经岂有魔，读书何若口恩河。文章废却灯无味，不怪吾儿瞌睡多。"

"厂肆有持扇面求补画者，先已画桂花者陈半丁，画芙蓉者无款识，不知为何人。其笔墨与陈殊径庭。余补一蜂并题：'芬芳丹桂神仙种，娇媚芙蓉奴婢姿。蜂蝶也知香色好，偏能飞向淡黄枝。'"

读这些诗，可想而知诗作者乃一风趣诙谐的老头儿。

以陈寅恪"诗即史"之说，三个不同的老头儿合在一起，不即齐翁自传乎。

288

　　读齐翁诗，矮子看场，也偶有得。边读边
记：

　　题《睡鸭》："菰蒲安稳了余生，谋食何须
入乱群。一饱真能成睡鸭，天明不醒又天明。"
画中睡鸭与诗中睡鸭，同名而不同物，盖一家
禽一香炉也。这有点近似猜谜，要靠生活知识
与思考的灵活了，一旦悟而得之，不亦快哉。

　　尤有趣者是末句"天明不醒又天明"，像孩子
牙牙学语，似不通，而终又通。一个"不醒"夹在
两个"天明"之间，"天明不醒"又天明仍"不醒"，睡了
又睡也。清人张潮说："文有不通而可爱者，此
之谓乎。

　　齐翁言："作画，妙在似与不似之间。"今观
其诗，不妨依样而言："作诗，妙在通与不通之
间。"

　　小孩子最怕的是上学，最喜好的是玩。喜
与怕，是心态，看不见，摸不着。怎样才能看
见摸着。题《上学图》诗云："当真苦事要儿为

鑫欣纸品

·日日愁人阿母催。学得人间孩子步，去如莫
足返如飞。"同是一条路，去时磨磨蹭蹭，返时
奔跑如飞。是这"孩子步"，让孩子的心态不打自
招。是齐翁先看到的，他一点拨，于是人们也
都看到了。

　"护花何只隔银溪，雪冷山遥梦岂迷。愿化
放翁身万亿，有梅花处醉如泥。"且读陆游《卜
算子·咏梅》："驿外断桥边，寂寞开无主。已
是黄昏独自愁，更著风和雨。无意苦争春，一
任群芳妒。零落成泥碾作尘，只有香如故。"自
已不便说出口的话，借"驿外断桥边"的梅花之口
说出，信可乐也。作诗用典，用得好了，一句
顶一万句；用得不好，一万句顶不了一句。

　"池开晓镜云常鉴，月堕明珠山欲吞。"一横
一纵，一静一动，煞是好看。
　首句一看就是从朱熹借来的："半亩方塘一

鉴开，天光云影共徘徊"，借来是为了陪衬，烘托第二句"月堕明珠山欲吞"。一个吞字，翻空出奇，见人之所未见，想人之所未想，大气包举，壮而雄，夺人心魄。

张潮曰：花不可见其落，月不可见其沉。齐翁当慨然曰："恨古人不见我耳。"

人言齐翁诗，多口语，朴素直白。

"安闲那肯许人求，得可偷时便好偷"，为了一个"闲"字，不知多少人成了偷儿。白居易："偷闲意味胜常闲。"李涉："偷得浮生半日闲。"程颢："将谓偷闲学少年。"你偷我也偷，齐翁更干脆："得可偷时便好偷。"直白得很，却也可爱得很。

齐翁的直白，也有时"白"而不"直"。他自题昆虫绘画册页："可惜无声"。画中昆虫，本就无声，强其所难，不讲理也。唯其"不讲理也"，恰适以暗示"可惜"二字是客套话。是"正言若反，或反言若正"。意思是说：如若再有了"声"，就成了真的昆虫了。瞧我画得多好！像小孩子耍心眼儿

，"白"而不"直"得越发天真。

　　齐翁说："搔人痒处最为难。"何如自己搔痒自己笑。

　　"少时恨不逬西湖，厌听妻儿说米无。只好避趋移几去，梅花树下画林逋。"第二句，地地道道的"大俗"，第四句，地地道道的"大雅"。"大俗"与"大雅"一相撞，真令人吃不消，欲笑不能，欲哭不得。

　　却又令人费解，文人一有了郁闷，总是去和梅花纠缠。《荡寇志》的作者俞仲华也有一诗："索逋人至乱如麻，恼我情怀度岁华。这也管他娘不得，后门逃出看梅花。"

　　"隔坐送茶闲问字，临池夯笔笑涂鸦"。是东邻家一女孩子。第一句妙在一"闲"字，是为了问字而说闲话欤？还是为了说闲话而问字欤？你思摸去吧。第二句妙在一"笑"字，顽皮欤：娇羞

欤?逼人思摸,你思摸去吧。

　　画是视觉艺术,以形写神。诗是听觉艺术,反其道而行,以神写形。一"闹"一"笑",足证其言不谬。

　　胡遂藏白石画女子二幅。其一,画一红衣女子欲写字,有诗:曲阑干外有吟声。风过衣香细细生。旧梦有情偏记得,自称依是郑康成·三百石印富翁。题旧句。"画中的"郑家婵"好面熟,其莫非"夺笔涂鸦"的女子乎!"旧梦有情偏记得",无怪白石老人"题旧句"也。

　　本为画菜,又添画一鸡,复为诗:"菜味入秋香,虫如食稻蝗。家鸡入破围,虫败菜俱伤。"这就牵扯上了个老问题:"虫鸡于人何厚薄"。这话是诗圣杜甫说的。可对庄稼人来说,虫食菜,是坏事,鸡吃虫,是好事。必薄于虫,必厚于鸡。"家鸡入破围",既吃了害虫,菜也大遭其殃。"薄鸡"欤?"吾叱奴人解其缚"欤?就费思量了。这"缚"与"解",是要以利害相比较而定:利欤

，害欤，利害参半欤，利多而害少欤，害多而
利少欤，这首农家诗，务实，没有超然的无奈
："注目寒江倚山阁"。

《倒开紫菊》："看花不必一般齐，篱落秋
阴万紫低。花草也难言气骨，折腰多数挺腰稀
。"

《画菊》："穷到无边犹自豪，清闲还比做
官高。归来尚有黄花在，幸喜生平未折腰。"

两诗都是题菊，却大异其趣，合而观之，
忽而憬悟，原来诗人，不责人过苛，却严于律
己。

《自题诗集五首》之一："樵歌何用苦寻思
，昔者犹兼白话词。满地草间偷活日，多愁两
字即为诗。"从"偷活"之艰难坎坷中活着，如若仅
是一双"多愁"的眼，能写得出这如许好诗？比如
"惭愧微名动天下，感恩还在绿林多"，即使土匪

读了，也会张口结舌，哭笑不得，欲恼还休，欲休还恼。"绿林"者，家乡土匪也。"感恩"者，看谁笑在最后也。

"人生能约几黄昏，往梦追思尚断魂。五里新荷田上路，百梅祠到杏花村。"

荷花是明写，"五里新荷田上路"，东南形胜半壁河山之秀，也只"十里荷花"。这有柳永作证。"田上路"的"五里新荷"就占去了一半。

梅花杏花，则是曲笔，借"梅花祠""杏花村"以暗示之，供你想像去。

一明一暗，好景色，跌宕起伏，好诗句。

开头一声叹息："人生能约几黄昏"，这叹息却又令人忍俊不禁，竟然"人约黄昏后"了。且莫笑这用典，也恰好在这用典，好就好在大实话。"人生"的确没有几个这样的黄昏，而"人生"之美好也恰好在没有几个这样的黄昏。如若没完没了地"人约黄昏后"，那这"黄昏"也就没了多大意思了。信手，不信手。

齐翁总有招儿，想家了，就画一个家："老屋无尘风有声，荟除草木省疑兵。画中大胆还家去，且喜儿童出户迎。"想当然耳。老屋无尘，先洁得有如白纸。院内院外草木荟除净尽，省得再听到"风声鹤唳"而草木皆兵。于是大胆地回到了画中的家。哇哈，孩儿们跑出门外迎接哩。

无缘得见这画儿，读诗心有戚戚焉，"画饼能"充饥"乎。

《小园客至》："筠篮沾露桃新笋，炉火和烟煮苦茶。肯共主人风味薄，诸君小住看梨花。"新笋、苦茶，一树梨花，一股清新之气，溢于字里行间。后生小子，读而又读，得一打油："好诗好得没法说，大白大白一大白。何只汉书能下酒，快快拿个大杯来。"

排在最后 ④

跋 语　　　　韩羽

　　诗人艾青拿出一山水条幅给我看，并说："那时还在中央美术学院工作（北平和平解放后，他是中央美术学院军代表），在东单商场买到齐白石的这幅山水画，拿给齐老先生看，他说：是假的。过了些时日，找我来商量，他愿意拿两幅画换这幅画。我说：我喜欢这幅假的，不换。"艾公说至此处，冲我一笑，意思是说老先生和我斗心眼儿哩，我识破了。这事说来好笑，听来好笑，就像小孩儿说：我用两个糖豆换你一个糖豆，行不？

　　翻阅《齐白石年表简编》，见有如下记载：

　　1949年，1月1日，北平和平解放，齐白石89岁。不久因转寄湖南周先生给毛泽东的一封信，毛泽东写信向齐白石致意，9月，为毛泽东刻朱、白两方名印，请艾青转交。

　　1950年，90岁，4月，中央美术学院成立，徐悲鸿任院长，聘齐白石为名誉教授。同月

，毛泽东请齐白石到中南海做客，赏花并共进晚餐。朱德、俞平伯等作陪。

　　据此可知换画儿事当在国家主席座上宴之后了。两幅换一幅斗心眼儿，固然好笑，这恰又证以白石老人荣辱无扰于我，依然平民本色。

　　说说我心目中的由东七杂八的印象所形成的中国绘画史。

　　远古时期的人，把黑的红的颜料涂抹在器物上。就出土的陶器看，其纹样类似现下的装饰图案，这八成就是那个时期的绘画了。这是一个阶段。

　　秦汉至宋元时期的绘画，有两个人的话可以概括。一是陆机说的"存形莫善于画"。一是谢赫说的"明劝戒，著升沉"。其绘画基本特征是描摹客观物象的状貌，对现实生活如实记录，要求"以形写神""形神兼备"（此时所谓的形神，是指客观物象的形神。）这又是一个阶段。

　　到了明、清，绘画出现了新的苗头，画家的自我意识升阶入室，要"画中有我"。倪瓒的话，得风气之先，他说画画是"聊写胸中逸气"。绘画的教化功能转向欣赏功能，由我描画别人改换为我描画我自己。这是绘画观念的转变，观念变了，作画技法与表达手段也不能不随之而变。于是议论也多样起来，象外立象、意外振奇、法无定法、熟而后生、视形类声、似与不似……这一切都是为了：既求物象之形神兼备，更强调画家之"自我"与画中物象溶为一体。这是第三阶段。

　　三个阶段表明了人们对绘画功能的多方面的发掘与绘画自身的发展规律。

　　西方，也大率类此，只是说法不同，对第三个阶段，他们名曰"现代派"，我们名曰"文人画"。

　　"画中有我"，意味着"人"的觉醒，意味着画家自我表达的强烈愿望。如倪瓒所说的画画是为

20×20=400

鑫欣纸品

聊写胸中逸气"。但事情没有这么简单。如若再问一句。你那胸中之气，到底是什么气。逸气欤。俗气欤。正气欤。邪气欤。不能自己说了算，还需要客观准则的衡量。纵使那胸中之气是逸气正气，再往下还有问题，还要看你怎地去抒发。比如你是画家，看你是否有把胸中之气转化为审美形式的能力，只有具备了这种能力，才能做到如上面所说的"既求物象之形神兼备。更强调画家之自我与画中物象溶为一体"。

自从倪瓒说了那话（他也只是说说而已），历时数百年间，真正地体现了"既求物象之形神兼备。更强调画家之自我与画中物象溶为一体"的完美作品，想我孤陋寡闻，想来想去。只想出了一个明末的人物画家陈洪绶，一个现代花鸟画家齐白石。限于篇幅。不说陈洪绶，单说齐白石，就说说他的《小鱼都来》。

这是一幅"钓鱼图"，一杆钓竿，五条小鱼，没有钓鱼人。就只这一点，就大大有别于古往今来的所有的有钓人的"钓鱼图"。这幅"钓鱼图"的钓竿上没有"钓钩"。就只这一点。就远远高于古

往今来的所有的钓竿上有钓钩的钓鱼图。

　　且说钓鱼吧。为何钓鱼，不外乎一是钓来吃了。一是钓着玩儿，或是既玩又吃，一举两得。钓鱼的，或是画"钓鱼图"的画者，想的都是钓鱼人之乐，从没想到过被钓鱼之苦，不但没想到，比如庄子，还"钓鱼闲处，无为而已矣"哩。

　　钓鱼，也就是人和鱼斗心眼儿，倚仗的就是"钓钩"。这钓钩对人来说是杀手锏，对鱼来说，可就是拘命的阎王小鬼了。白石老人画钓鱼图，大笔一抹，将那"钓钩"抹去，换上小鱼喜爱的吃物。只这一抹，何止抹去一"钓钩"，直是一扫群雄，使所有的"钓鱼图"都为之相形见绌了。为何这大力量，善心佛心也，"民胞物与"也。

　　这幅"钓鱼图"虽没有人，但有一巨大身影从那没有"钓钩"的钓竿显现出来，那就是画家的"自我"，就是钓竿之"形"与画家之"神"的兼备。

我读齐白石
WO DU QI BAISHI

出版统筹：冯　波
责任编辑：谢　赫
助理编辑：郭　倩　韦小琴
营销编辑：李迪斐
责任技编：伍先林
装帧设计：陈　凌

图书在版编目（CIP）数据

我读齐白石 / 韩羽著. —桂林：广西师范大学出
版社，2021.6
　　ISBN 978-7-5598-3794-3

　　Ⅰ. ①我… Ⅱ. ①韩… Ⅲ. ①齐白石（1864-1957）—
绘画评论 Ⅳ. ①J212.05

　　中国版本图书馆 CIP 数据核字（2021）第 086880 号

广西师范大学出版社出版发行

（广西桂林市五里店路 9 号　邮政编码：541004）

网址：http://www.bbtpress.com

出版人：黄轩庄

全国新华书店经销

广西昭泰子隆彩印有限责任公司印刷

（南宁市友爱南路 39 号　邮政编码：530000）

开本：880 mm × 1 230 mm　1/32

印张：9.75　　字数：80 千字

2021 年 6 月第 1 版　　2021 年 6 月第 1 次印刷

定价：88.00 元